DIVE INTO TAIWAN

環台潛旅

海洋生態潛水秘境50+

賽門·普利摩 Simon Pridmore／著

謝孟達／譯

獻給

讓這一切得以成真的 Ming、Ping

與 Nicole 三位漣漪人。

✦

獻給

經由本書實現夢想，

用影像將台灣水下之美呈現給世人的京太郎。

✦

獻給

陳琦恩、江韻嵐與他們的活力員工，

首開先例讓全世界認識台灣這塊潛水寶地，

並且提昇業界標準。最後同樣重要的，

✦

獻給

我的帥氣小魚兒，未來就靠你了。

大家一起來努力，

確保到他可以下水的年紀還有魚可以看吧。

好評推薦

你俯瞰過台灣陸地之美，但若沒有看過台灣海底之美，不算是真正看見台灣！

——漣漪人文化基金會創辦人／朱平

我們常羨慕國外有多棒的海洋環境，卻忘了好好珍惜生活周邊的海。透過賽門之眼與台灣潛水團隊的用心，二〇一九年終於誕生了第一本英文的台灣潛水旅遊書，讓台灣海洋之美接軌國際。而今中文版的問世，也提醒著我們，生活在多麼美麗的寶島上，台灣是個海洋國家，由上百座海島組成，願我們都能學會與海共生的美好。

——《海洋台灣：大藍國土紀實》作者／黃佳琳（黃小莫）

有時候身邊的事物，將距離拉開回頭看才知道有多美。感謝作者旅行全球潛水勝地的視野，讓我們驚覺包圍台灣島嶼的蔚藍海洋，竟然是如此迷人與珍貴。嘗試著藉由閱讀觸發行動，潛入那片美好世界之中，你會彷彿回到母親懷裡般溫暖，愛上潛水。

——風尚旅行總經理／游智維

〈專文推薦〉
水下30米的美景

環台潛旅團隊成員、
《上台的技術》《教學的技術》《工作與生活的技術》作者
王永福

　　水下 30 米，蘭嶼八代灣沉船，本書的作者賽門跟我、MJ、Willy、還有水下攝影師京太郎，以及潛水團的夥伴們，一起探索水下這艘全長超過 200 米，沉睡了超過 30 年的沉船。船上長滿了珊瑚，像座水下的大型水族館，魚兒優游其中，似乎也把我們這些潛水員當成魚兒的一份子。賽門回頭看了我，點了點頭，在出水面之後跟我說：「這絕對是世界級的潛點！為什麼沒有什麼人知道？真是太可惜了！」

　　這也是為什麼，會有這個環台潛旅的計劃！

　　台灣很美，台灣的水下更美！有很多媲美國際級潛水點的景色，例如蘭嶼的沉船、綠島的玻璃海、澎湖的海洋國家公園、墾丁的獨立礁、小琉球的海龜、以及離都市最近的東北角潛點，這些潛點的水下

景色，都可以登上 Discovery 或國家地理頻道的節目而毫不遜色。只是因為沉藏水下，不止很少被看到，很多人甚至都不知道。

身為在地潛水業界的領導者，台灣潛水的執行長──陳琦恩，希望讓這樣的美被發現、被看見，當人們看到了，才更會珍惜它、保護它。因此在二○一九年夏天，邀請了知名的潛水作家：賽門‧普利摩，跟水中生物專家蘇菲，一起來台灣「環台潛旅」，探訪台灣知名潛點，最後撰寫成書，成為第一本，向世界介紹台灣潛水旅遊及景點的英文書：《Dive into Taiwan》。

很難想像，這麼棒的一個計劃，我竟然有機會參與其中。因為不過幾年前，當我第一次體驗潛水時，才因為水下換氣過度而感到恐慌，並且緊張的浮出水面！那時心跳加速的感覺，我到現在都還記得。

但是，我不想被恐慌阻擋，我看過水下的美，也感受了水中無重力的優游自在。只是因為剛開始不熟悉用嘴巴呼吸空氣，才會在水裡換不過氣。所以在那一次體驗潛水之後，我就報名了潛水員訓練課程，甚至在拿到開放水域潛水員證照後。聽了教練琦恩說的：「習慣才會熟悉、熟悉才會自在」後，我持續下水、持續進修更高階的潛水課程，從進階潛水員到救援潛水員，最後第一次下水 3 年後，拿到了「潛水長」（Dive Master）的資格。也因為這樣，我才有機會參與這次環台

潛旅的計劃，跟賽門、琦恩及潛水團隊夥伴們，一起見證台灣水下的美。

　　記得旅程中的一個傍晚，賽門跟我坐在澎湖將軍嶼的小漁港邊，看著返港的小漁船，他讚嘆的說：「這裡的景色，就像我去過的義大利小漁港一樣。」安靜、美好、與世無爭……，然後他說：「可惜很少有外國人能像我一樣，來過這裡吧……」我笑著說：「不止是外國人，連台灣人也很少來到這裡啊！」

　　台灣的美好跟水下的美景，當然不能只有我看到。所以在出了水面後，我介紹了出版社好友跟賽門認識，很高興在經過一番努力後，這本《環台潛旅》的中文版上市了。剛好這陣子因為疫情的原因，我們沒辦法去世界各地趴趴走，也許可以轉個方向，到水下世界逛逛走走（不知道怎麼開始？可以連絡：台灣潛水）。希望你也跟我一樣看到，這些深藏在水下的美景。

　　對了，還想偷偷告訴你，潛水時真的很容易全神投入，忘了時間跟壓力，而且水下沒有訊號跟手機，也沒有人會打擾你，真的是很舒壓的運動。只要依教練指示及訓練規範，潛水也是很安全的活動。希望有一天，我們可以一起潛進台灣的水下世界！我們水下見！

〈專文推薦〉
讓世人見識到台灣水下的美

知名水下攝影師、專業攝影講師

京太郎（Kyo Liu）

「水下攝影對我來說，是我推廣台灣美的方式」從事陸上商業攝影、攝影教學十餘年的我，閒暇之餘都會抽空拍攝自己最喜歡的生態攝影。二〇一五年學習潛水後，被海平面之下的世界所深深吸引，因為藉由潛水可以輕鬆遊走於如夢境般的水下生態以及現實的陸上世界，於是毅然決然地考取潛水教練，並將工作的重心由陸地延伸至海洋。

剛學完潛水的初期我也跟身邊的朋友一樣，除了台灣各地的潛場之外，也很積極的跑到日本、澳洲、菲律賓、泰國、印尼……等世界知名的潛點潛水，在國外與潛友的閒聊中發現，外國人普遍對於台灣也可以潛水一事感到很陌生。例如我自己身邊有不少日本朋友喜歡到九份遊覽，但當我介紹到面前的那片海正是我自己最愛的潛場時，常常都是反應初次聽聞，此時若我再輔以水下生態豐富的照片介紹時，

朋友常會跟我埋怨說：「太晚講了，不然一定會多安排個 1 至 2 天跟你一起去潛水。」

也正因為跑了不少國內外的潛點，覺得台灣的潛場其實真的不會輸給國外，於是我開始積極地在台灣各地進行水下攝影，將大量的水下照片帶上來陸地，並分享至網路上，希望透過自己的視角讓世人見識到台灣水下的美。但一個人的力量是有限的，除了拍照之外，我也不知道該如何進一步向國外的朋友宣傳。後來得知琦恩有「環台潛旅」的這個計劃時，我真的感到非常興奮，這不正是我一直想要做的事情嗎？於是回應琦恩請務必要讓我加入呀！

作者賽門・普利摩不僅在書中詳細介紹了台灣六大潛場的水下環境、生態分布，還包含了台灣的背景、地理以及文化介紹，非常建議國外的朋友透過這一本書認識台灣，進而來到台灣潛水。相信有意來台灣潛水的外國朋友，不論是否來過台灣，有了這本書絕對能夠事半功倍。像我自己想到日本各地潛水，想了解日本各地區的潛點特色，卻無法找到一本像這樣子專門為了外國人來撰寫，已經整合全國潛水資訊的書。而現在台灣有了這樣一本面向外國人的書，對於潛水人來說真的是非常便利。

相信在不久的將來若有人在台灣問到：

「你知道世界級的潛點在哪裡嗎？」

「別懷疑！正是你面前的那片海域！」

〈專文推薦〉

世界潛點的黑馬

交通部觀光局副局長

周廷彰

　　台灣，四面環海，得天獨厚的地理環境與氣候，東部緊鄰太平洋所經的黑潮，更帶來繽紛豐富的海洋生態，近幾年潛水熱潮大起，讓潛客的目光逐漸聚焦到世界地圖上的這個島嶼。

　　即便台灣潛水旅遊起步較晚，知名度或許不如其他國家，但肯定是世界潛點的黑馬，擁有 6 大潛場的台灣，有海龜目擊率達百分百的小琉球、一年四季皆可潛水的墾丁、國際潛客最熟悉的世界級潛場綠島、能見度達 50 米的高清蘭嶼、能體驗在海中飛翔的超強放流點澎湖、生態蓬勃豐沛的東北角等，而龜山島的牛奶海更是這兩年崛起的潛水熱點。龜山島水下就像小油坑一樣充滿了坑洞，溫泉從坑洞中不停的冒出大大小小的氣泡，海底溫泉的湧出讓這裡的水是溫的，雖然酸性的溫泉水質使得水下寸草不生，卻爬滿了活力十足的怪方蟹，而乳白色的水混合了一片蔚藍，吸引不少網紅來此潛水留下倩影。

此外，台灣與世界潛場相較之下的最大優勢，除了多元的文化、聞名的美食與友善的人民之外，莫過於有便捷的交通，讓潛客可潛遍東南西北。在抵達桃園國際機場之後，只需 90 分鐘即可抵達東北角的潛場，返回臺北搭乘高鐵前往左營，再潛進墾丁也只要 180 分鐘，從墾丁搭船到蘭嶼跳進高清水域只要 120 分鐘，從東港到小琉球與海龜一起優游也只要 25 分鐘的船程，每一個交通跳點，就像是搭上多元水下風貌的任意門，潛進截然不同的潛場、看見大相逕庭的水下世界，搭配陸上遊程，台灣比我們想像中的更立體、更遼闊，來台灣潛旅，對身心靈都是一大豐收。

非常感謝透過本書作者賽門的視角，不只整理出在台灣潛水的各大潛場，還有完整的交通資訊、在地的歷史文化、美食、住宿、潛點及潛店等豐富資訊，帶著各地潛客，一起潛遍台灣這一抹藍色的奇幻世界，看見不一樣的台灣。

〈專文推薦〉

用台灣水下30米的美景，接軌世界潛水愛好者

連續創業家暨兩岸跨國企業爭相指名的頂尖財報講師
林明樟（MJ）

　　二〇一九年聽到台灣潛水老闆陳琦恩的潛水外交計劃，他和一群熱愛海洋的年輕人規劃帶著英國籍的潛水知名作家賽門夫婦，體驗台灣由北到南、離島等重要潛點，一窺我們的海底美景。如果一切順利，一年後，台灣也許有了第一本原汁原味的英文版，由國外知名潛水高手寫的台灣潛水指南。

　　這是多麼有意義的活動啊！當時心中想的是：我們可以運用台灣四面環海上天賜給台灣的禮物，與世界接軌。剛好自己有一點外語能力，於是二話不說，暫時放下手上高薪的工作，與好友王永福一同陪著賽門夫婦前往蘭嶼。

　　前幾年愛上潛水活動後，一路從 OW 開放水域潛水員，進階到潛水長（Dive Master）等級，一有時間就往南部或離島跑，台灣的海底

真美！

過去可能因為兩岸局勢考量，長年實施海岸管制，加上每年流經的黑潮帶來豐富多樣的海底生物，意外地幫台灣留下了美好的海底生態。

以前在科技業服務十多年期間，飛了三十多個國家，每次與國外友人交流時，外國的朋友通常只略知我們有個不友善的鄰居與全球知名，設立於台灣各地的科學園區之外，對台灣的其他就所知有限，當時年輕的我，也不知道如何介紹台灣……

直到變得熱愛潛水後，我才恍然大悟：台灣有著很美的海底世界、世上最美的風景（人情味），與不同族群融合後的各式特色美食！

現在的我，會這樣介紹台灣給我的海外各國友人們：

在台灣，我們有，

美景（陸上、海底）、

美人（人情味）、

美食（五湖四海的人齊聚一堂的台灣特色美食）、

美好的服務體驗，

加上四季氣候分明的美好國度！

　　賽門的這本著作，將台灣海底美景，推向了世界的舞台；如果您也能買下這本書或賽門的原文書，送給您身邊的國外友人，等於您也將台灣海底的美景，介紹給了全世界。

　　謝謝熱愛海洋的一大群人，包含了琦恩一家三口（等本書中文版上市後，應該升級成一家五口了，恭喜）、京太郎美到無法置信的海底拍攝技巧、台灣各處的潛店老闆、從業人員們，與和我們一樣熱愛海洋的海人們，我們一起以永續發展的意識，幫台灣留下一片又一片美麗的海底世界。

　　謝謝賽門用生動的文筆，將台灣的美，介紹給了全世界！

　　台灣四面環海，如果您沒有潛水的經驗，更應該買下這本書《環台潛旅：海洋生態潛水秘境 50+》，與家人一起探索家鄉美麗的海底世界！

〈專文推薦〉

收集台灣海洋的藍，讓我們一起當個與海共生的旅人

台灣潛水執行長、專業潛水教練

陳琦恩

　　在二〇一九年的時候，透過肯夢 AVEDA 創辦人朱平老師和陳郁敏老師牽線，邀請了國際潛旅達人賽門·普利摩夫婦來台環島潛旅，整整一個月我們從東北角潛到恆春，再到蘭嶼，澎湖，小琉球、綠島，下海潛探，我們用文字、照片、影像記錄了台灣海域之美，並收錄在《Dive into Taiwan》一書。我也因此對台灣潛點有了不同的想法和觀點，重新思索「海洋旅遊」的範疇，也了解到我們必須用世界的角度來思考，台灣是一個什麼的存在。

　　花費半年籌備，這趟「環台潛旅」打破了許多既有的成見。擬定潛點名單階段，賽門提出了東北角，「我內心冒出一百個問號。」後來賽門說出他的思考，馬上說服了我。「台灣外國遊客不多，其中不少是停留在台北的商務型旅客，他們通常沒有三五天假期特別到蘭

嶼、綠島一趟，但或許有一兩天可以就近到東北角看看台灣的海底風光。」東北角是一把鑰匙，一旦啟動外國遊客對台灣海洋的興趣，就有吸引他們認識台灣其他潛點的可能性。

　　第二站到了主場屏東恆春，這時賽門又拋出另一個問題：除了潛水，有沒有其他在地的旅遊元素？這下點醒了我，以往都把重點放在「潛水」旅遊，而非潛水「旅遊」，旅遊講究的是整體經驗，每一次潛水不一定能看到獨特的風景或生物，但一定要讓人覺得舒服、有故事。台灣的海底風貌或許不及世界級的帛琉、馬爾地夫，但我們擁有豐沛文化、飲食、風土，加入這些亮點，才能造就獨一無二的魅力。

　　來到蘭嶼時，我問賽門：「你覺得台灣潛水有機會成為世界潛水選項嗎？」，他說：「目前台灣潛水旅遊僅適合背包客旅行，缺少整體的統籌規劃。高階的潛水旅程應該從交通接駁、住宿、餐旅、潛水、海洋導覽都被妥善關照」。在那時我立下心願，我想要改變這一切，我更見識到賽門的妻子蘇菲・霍斯廷的專業姿態。她曾在峇里島服務高階潛水客，對於海洋生態的博學多聞，幾乎可稱是海裡的活字典了，客人對於海中生物的疑惑都能夠馬上得到解答，滿足潛客的好奇，提供如此專業的服務，才能與市場區隔。

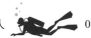

這場環台潛旅帶給我的感動不只是台灣海洋之美，在想法上也帶給我超多啟發，讓我想到之前城邦集團何飛鵬社長對我說的期勉：「開創台灣潛水產業鏈。」不僅止於潛水，而是更大的「海洋旅遊」，我相信台灣可以成為世界潛水選項之一，讓更多的外國人可以藉由潛水認識台灣。同時讓更多的年輕人願意留在這裡，像我一樣在這邊安居樂業。這是我內心最想做的事情。

我真心覺得每一個台灣人，都應該親眼看看台灣的海，這本書完整寫出台灣的六大潛場，有著各自的獨特之處，多樣生物種類以及特別的風土和歷史，看完這本書後，你就可以設計自己的環台潛旅，依照能力經驗，不同的季節可以去哪個潛點，也能了解各潛點的特色，以及該注意的事項。

〈引言〉
從國際的視角看台灣

漣漪人文化基金會共同創辦人
陳郁敏

　　二○一九年六月，我邀請了好朋友國際水肺潛水專家和作家賽門・普利摩和「台灣潛水」的創辦人陳琦恩，做了一場「環台潛旅」，賽門也將這次的計畫寫成書籍《Dive into Taiwan》，是第一本介紹全台潛點的英文書籍。因為新冠肺炎疫情的關係，中文版經過很長時間的籌備終於要出版了，很感謝所有人對這個計畫的付出，而我也有機會分享「環台潛旅」的故事。

　　環台潛旅的執行，必須謝謝我通過「AAMA 台北搖籃計畫」而認識的陳琦恩，一位對大海及海洋教育充滿熱忱的專業潛水教練，也是很有使命感的創業人，他認為台灣雖然在熱帶與亞熱帶地區、有豐富的潛水資源，可是台灣的潛水一直沒有被國際認識。我馬上想到以前的潛水夥伴賽門，我想從他的角度，能夠真正找到台灣與世界知名潛點的不一樣，也能透過他的知名度，讓世界看到台灣潛點的特色。

賽門與夫人蘇菲‧霍斯廷（也是經驗豐富的專業潛水員），和琦恩的團隊，花了一個月的時間完成了涵蓋全台灣潛點的環台潛旅。最讓我感動的是，他們來自完全不一樣的成長背景（賽門是英國人，蘇菲是荷蘭人，琦恩的團隊大多為台灣人），但因為擁有共同的熱愛──保護海洋生態，為期一個月的環台旅行，他們徹底落實無塑生活，減少一次性垃圾對地球的負擔。

透過賽門和蘇菲的觀察，我終於知道台灣在潛水領域的特色：

1. 潛點與都市間的距離很近、交通便利

很多世界知名的潛水勝地都在偏遠的小島，交通不便利，而台灣東北角的潮境公園離台北市中心只要 30 至 40 分鐘的車程，且有大眾運輸工具可以前往；離島也只需要 60 分鐘左右的飛行時間，很容易就能抵達台灣各地的潛點。國際旅人來台很輕鬆的就能將潛水加入行程，白天去潮境公園潛水，晚上還可以在米其林餐廳用餐，這是台灣的一大特色。

2. 潛點除了潛水之外，當地的文化風俗也很有特色

除了潛水之外，陸地上的人文活動也很豐富。譬如蘭嶼是他們認

為最特別的地點，當地保存的海洋文化、原住民文化體現在飲食、生活、建築上，是與本島完全不同的體驗。

3. 潛水成長期，期待出現專業且精緻的潛水服務

　　台灣的潛水產業還在剛發展的階段，主要仍是初學者的教育市場，教導考取潛水執照。如要跟國際接軌，必須學習如何服務已經是資深潛水的國際客群。

　　從國際的視角看到台灣的潛水行業的確具有潛力。這也是我與朱平先生創立漣漪人文化基金會的初衷，把台灣放在世界的地圖中，讓台灣人從世界的觀點去認識自己、也讓世界各地的人能夠認識台灣。

〈作者序〉

潛遍台灣

　　台灣是太平洋上一座島嶼——事實上是數座島嶼：一座大島，加上零星周圍的小島——而且坐擁溫暖的熱帶海洋。到達島上十分容易，交通絕佳，社會先進，人民外向、友好且放鬆。

　　尤其是在台灣南部及多個離島，有很棒的水肺潛水地點，也有許多潛水中心和渡假勝地，論員工、設備與服務，皆屬上乘且專業，不僅會帶客人水肺潛水，還會提供基礎教學訓練，並針對年輕人規劃有趣的潛水體驗，這些年輕一代有活力的台灣人，正是推動潛水運動發展的主力。對他們而言，水肺潛水猶如一片新天地，令人雀躍，其欣喜之情十分感動人心。

　　然而，台灣卻鮮少出現在世界其他地方潛水人士的潛水雷達地圖上，大多數人連想都沒有想過要詢問台灣潛水的相關問題，島內也很少人想過要跟大家分享。

　　直到現在……

激起漣漪

二〇一九年初，一連串的偶遇讓本書得以問世。當年我在香港認識的老朋友陳郁敏認識了在台灣從事水肺潛水生意的創業家陳琦恩，並將對方介紹給我認識。陳郁敏提到從未有人用英文寫過一本指南介紹台灣潛水，希望哪天可以由我來寫。後來我和太太蘇菲待在台灣的時候，愛上這座島嶼與人民，覺得這個想法很棒，於是向陳琦恩提了計劃大綱，經過他的巧手，原本模糊不清的想法，最終化為一段漫長的發現之旅，形成本書的素材來源。

隨著計劃進行，陸續有其他潛水業者與台灣潛水社群重要人士一同加入，像是用水下照片幫這本書增色不少的王牌攝影師京太郎。這項計畫也從陳郁敏與伴侶朱平一起經營的漣漪人基金會和交通部觀光局那裡得到大力支持。

從本書可以清楚看到，台灣絕對值得在世界水肺潛水地圖上佔有一席地位。台灣難道是新的拉賈安帕特群島嗎？還是足以匹敵加拉巴哥群島？不，當然不是。但是台灣足以和世界上許多熱門水肺潛水旅遊勝地平起平坐，甚至略勝一籌。更別說是在這麼接近地球上人口最多的大陸海岸邊緣，有個如此旺盛又人多的島嶼，沿岸潛水品質還這

麼好，著實令人驚嘆。

來談潛水

　　台灣一共有六處潛水區域，一處在東北海岸，一處在南部（恆春），其餘則在西部離島（澎湖及小琉球）和東南部離島（綠島與蘭嶼）。

　　在寫這六處區域的細部潛水去處時，除了收錄最棒的潛點外，我也會提及不同類型的潛點，讓你知道各種不同潛水選項，也會比較曉得兩、三天的潛水行程該如何安排。我會非常建議讀者，就水下與水上景點而言，如果要安排一趟來台潛水假期，務必去至少兩到三個潛水區域，才會滿載而歸。

　　要做到這件事其實很容易，也很值得。這六處區域各自有獨特之處，區域與區域之間的水陸交通做得非常理想，可以讓你在一套行程內規劃前往好幾個潛水區域，來趟水肺潛水大探險，而且不會有一天下不了水。唯一一處可能無法讓你每天都下得了水的地方是澎湖群島。要不然，你也可以把行程排得悠閒一點，潛水行程穿插陸上之旅，好好體驗台灣文化與自然瑰寶。

　　如同世界各地，台灣潛水業者的水準參差不齊，加上相對比較少

不會講中文的人來台灣潛水，不是所有業者都能達到外國潛水客的期待，或者滿足其需求。

不過這六個潛水區域都有很稱職、設備也很良好的業者在經營，而且專攻外國潛水客人市場，有英語說得很棒的潛導可以帶你四處趴趴走，讓你一窺台灣最讚的潛水地點。詳細潛點資訊及聯絡方式，請參見相關章節。

潛遍台灣

去台灣潛水有個很棒的額外優點，那就是有機會親近外國人（更別說是外國潛水客）罕至的鄉村。敞開心胸去探險吧，台灣人都很好客且十分慷慨。不論水上或水下，潛導和潛水中心人員都會引領你到正確方向，旅館或民宿也總是樂意替你安排後續交通事宜、幫你查一下行程，或者協助訂位。

萬一真的迷路，就攔下路人問路吧。最好去攔看起來年輕一點、書生模樣的路人。台灣遠遠不像日本或中國那樣語言封閉。許多年輕人會說一些英語，你愈是表現出你理解他們，愈是鼓勵他們，他們說起英語就愈是有自信，也會更加流利。懂得說幾個基本中文字詞和幾

句話（就算發音不對），別人都會微笑以對，有助於雙方溝通。

　　水上的台灣與水下的台灣面貌既不同，又精彩；既美麗，又好客。

快來體驗美好時光！

<div align="right">二〇一九年十一月</div>

CONTENTS
目錄

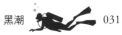

黑潮

　　儘管台灣的位置遠遠超出珊瑚大三角（Coral Triangle）北端，本書介紹的六處潛水區域都有廣大面積的礁岩，兼具各式軟硬珊瑚。這主要得歸功於黑潮的作用，使得台灣周邊沿岸的熱帶海洋生態非常多樣。

　　「黑潮」（Kuroshio）這個詞來自日文，意思是「黑色潮水」或「深色水流」，實際上指的是發源於菲律賓東部海域、由南向北流經台灣、直通日本海域的一股暖洋流。由於暖洋流流經的海域顏色呈現深暗且清澈的群青色，故名為「黑潮」。黑潮相當於從墨西哥向北流經美國東岸的墨西哥灣暖洋流。

　　黑潮從菲律賓出發後，到了台灣南端不遠處碰上大陸棚，自此分流。主流沿台灣東岸繼續北上，依序流經蘭嶼和綠島，支流則沿台灣南部海岸向西行，流經恆春、墾丁，接著轉彎北上，通過台灣海峽，沿途經過小琉球，最後通向澎湖群島。

　　到了北台灣，黑潮主流再度分岔，一條旁支沿台灣東北海岸向西流，主流則轉向東北，沿琉球群島弧線向前行，而沖繩群島則是琉球群島中最大的群島。

　　黑潮規模最大時可寬達 80 公里，最快可以 2.5 至 3.5 節的流速前進。黑潮最強的季節是每年的五到八月，因此台灣所有絕佳潛水地點

的水溫在夏天時都會比較溫暖。冬天偶爾也會短暫出現黑潮。由於黑潮本身十分清澈，使得不論在南台灣或尤其在首當其衝的綠島和蘭嶼，潛水能見度都極佳。

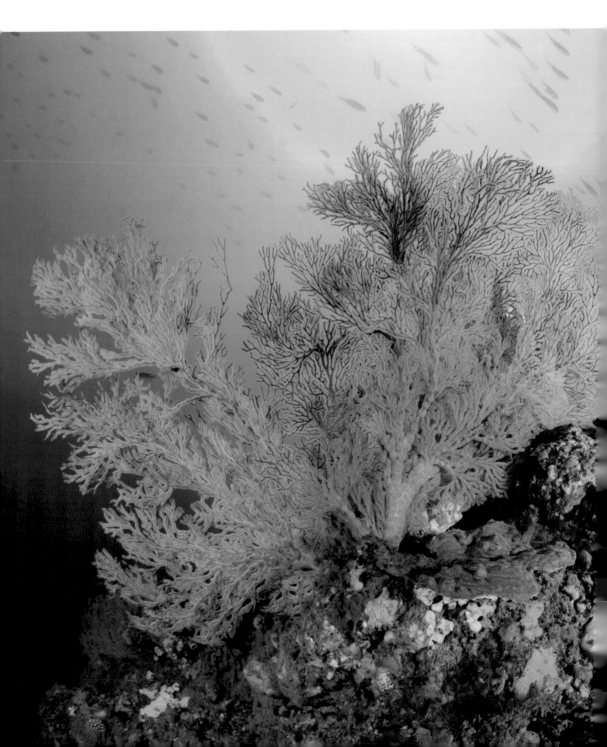

東北海岸：潛水客之都

　　日本出版的海洋生物圖鑑誠屬世界頂尖，內容收錄各式各樣罕見魚類及海中生物。書中圖像大部分都是在傳奇的西表島拍攝，也就是受到黑潮滋潤的琉球群島之一。

　　由於西表島與同樣受惠於這股溫潤滋養生命洋流的台灣東北部距離不到 200 公里，台灣東北部自然也成為微距攝影師、裸鰓類愛好者與熱愛異國風情水下生物的粉絲歡樂探險之地。

　　儘管此處不如西表島那般國際聞名，資深台灣潛水好手都能如數家珍。夏天時開著車沿海岸公路走，隨時都會看到路邊到處停著車子，車尾站著壯碩的潛水客，身上掛著老舊潛水裝備，配備昂貴且最近才剛升級的攝影器材，準備躍入水中探尋美妙又奇特的生物，一窺牠們那艷麗、罕見、善於偽裝且有時體型小到肉眼難以察覺的身影。

　　你也會在同一區域看見數群人身穿潛水衣聚集在後車門敞開的廂型車旁，身邊堆滿潛水裝備，神情十分專注。因為台北人都會來到東北海岸學習水肺潛水。

　　這些人在頭幾次下水練習懸浮時，也許不太會意識到自己所游經之處的動物相（fauna），世界各地（沒有那麼幸運能住在太平洋沿岸）的潛水人士都願意千里迢迢前來一睹為快。台灣的潛水生手簡直是幸運至極。

味道頗不一樣的城市

台北市周遭面積廣大的鄉村與海岸線，行政上屬於新北市，但這座「城市」十分名不符實，因為大部分都是翠綠且樹林密布的山丘，而非綿延灰濛濛的都會區。此外，這裡不是台北，也不算新，因為九千年前人類早已定居於此。

新北市人口有四百萬，境內有高山、綿延不絕的山丘、鬱蔥的平原、蒼翠臨海的峭壁，以及很長的無人海灘。這座城市還有四條主要河流及高達 1,094 公尺的最高峰竹子山。

好樣的一座城市！

交通方式

如果是在台北市過夜，離東北海岸的潛點約一個小時車程，平日早晨路上大部分的車流會是跟你反方向，都是要進城上班的通勤族。而你，則是要出城玩耍去，所以請盡量把潛水行程安排在平日。每到夏天潛水季，假日時這些潛點可能會人滿為患。

不過如果你的行程剛好安排在假日，也不代表不能下水。二話不

說和大夥兒一同跳下去吧，台灣的潛水社群都非常友善，你可以藉機會認識新朋友。

這裡的潛點散落在北海岸公路（台2線）上，最方便的抵達方式是開車，尤其是帶著潛水裝備的話。上中山高速公路（國道1號）往基隆方向開，接省道／快速道路62號繼續開，最後會抵達北海岸公路。如果右轉朝東南方向開，會到達龍洞及82.5公里處；如果左轉朝

▼東北海岸的海馬。

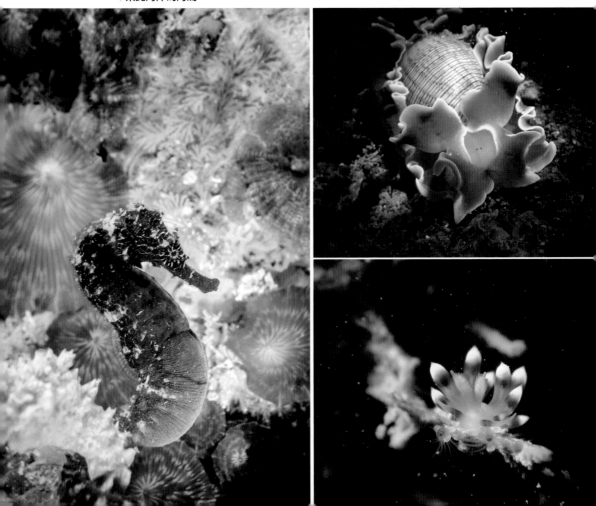

西北方向開，則會到達八斗子及望海巷灣。

　若想搭乘大眾交通工具前往八斗子或龍洞，最簡單的方法是從台北車站搭乘開往龍洞方向的 1811 路國光客運，請上 www.taiwanbus.tw 瀏覽票價、路線圖及時刻表。

　當然，如果你已經在台北跟潛水業者訂好行程，他們會幫你打點交通，你只要好好欣賞沿路風景即可。

▼東北海岸是裸鰓類愛好者的歡樂探險之地。

在東北海岸潛水

何時前往

　　夏天東北海岸適合潛水的月份為五月到十月，水溫介於攝氏 27 度至 30 度。冬天水溫會降到攝氏 17 度至 22 度，而且浪會大到不容易從岸邊下水。不過龍洞灣與鼻頭灣因為有屏障的關係，全年適合潛水，這一帶的潛水老手甚至認為水溫涼一點的時候，水下能見度會更佳，可以完整欣賞到龍洞灣與 82.5 公里處水下的奇形怪石及壯觀海景。夏天時，水下能見度多半在 5 至 10 公尺之間，而每年的七、八月最有可能遇到颱風，台灣各地皆是如此。

潛點

望海巷灣

　　東北海岸魚類最豐富、水下世界最繽紛的潛點位於望海巷灣，一共有 11 處，包括位在水深 28 公尺的拖網漁船「海建號沉船」，「鋼鐵礁」與「鋼鐵屋」，原本投放作為集魚設施，如今海灣已劃作禁漁區，禁止捕撈。為保護茂盛且脆弱的軟珊瑚，當地潛水業者不太會帶新手潛水客人前來。而在水面上，獨特且遊客如織的象鼻岩矗立在東

南側岬灣。

這座海灣最美的潛點是「祕密花園」，下水處要從西北海岸八斗子半島的潮境公園進去。事實上，這裡有兩個潛點。祕密花園位於公園入口東北角數百公尺處，共有兩塊巨石，上面佈滿軟珊瑚與海扇，經常會有大批魚群掠過。第二個潛點叫做「花園二號」或「玫瑰園」（因該處有一大片玫瑰色珊瑚而得名），起點也在同一個位置，不過是朝反方向繞一圈。

頭一浸入水中，馬上就能體會到禁漁令的好處，不僅可以看見成群蝴蝶魚、刺規仔、角蝶魚、柴魚（*Microcanthus strigatus*），還有大批石斑、皂鱸、彩虹海豬魚、單棘魨，以及隨處可見密密麻麻的雀鯛。鰻魚都躲在群石之中，石狗公則是大辣辣藉著保護色讓你很難發現牠的蹤跡。

這裡軟濾食性珊瑚與柳珊瑚數量遠比同一海岸其他區域多太多，還可在水下約 26 公尺的祕密花園深處看見零星罕見的海蘋果。

至於在淺水區，海岸整片的石頭佈滿紅褐色海藻，用於製作洋菜，同時也是製作甜點的素食吉利丁原料。當地人會把這種海藻做成很清爽、香檳色的飲品販售（按：石花凍）。開車經過沿海村莊時，就會看到有人在曬海藻。

▼祕密花園。

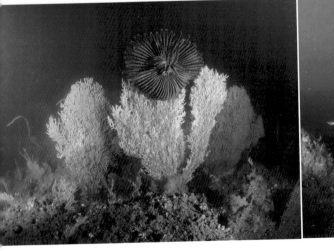

▼於祕密花園優游的海龜。

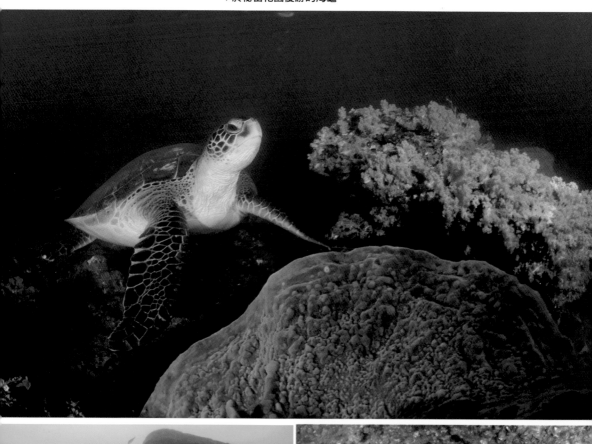

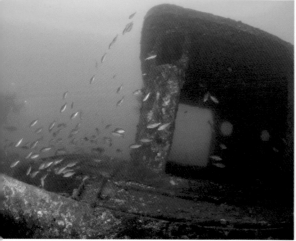

▲海建號沉船。

游經海藻的時候，可以多加留意躲在下方石頭的海蛞蝓及海兔螺。在其他地方，還會看見玻璃魚群不斷兜著圈子，引來嗜食魚類的獅子魚。另外還有好幾種不同的雀鯛魚群（尾斑光鰓雀鯛、燕尾光鰓雀鯛與灰刻齒雀鯛），鰺魚則在附近不耐煩巡游，伺機而動，準備趁魚群出現弱點或一不注意時發動閃電攻擊。

刺規仔（六斑二齒魨，*Diodon holocathus*）魚群會聚集在海灣這裡，這一點頗不尋常，因為牠們多半獨來獨往。牠們可能是為了到平靜水域產卵才會群聚於此。除此之外，這裡有體型更大的水下生物值得多加留意，像是石斑和白斑烏賊。

要到祕密花園，得先從嵌入岩壁的梯子往下爬到一個石頭平台，再採取跨步式入海，或者雙腳蹬地跳進水中。全副武裝上下樓梯並不會太吃力，但到平台上請小心，因為可能會滑。岩壁上方可以路邊停車，靠近入口處有一整排空氣瓶和高氧氣瓶可供潛客使用，這些是當地商家所提供，付費採信任制度。

入口的馬路對面有淡水沖洗設施，汽車進入潮境公園會收取每小時 20 元停車費（假日 50 元）。

望海巷灣的海底沉船與人工魚礁離岸邊有數百公尺，徒手游不太到，但可以從半島另一側的八斗子漁港搭船抵達，航程僅十分鐘。也

可以從八斗子搭船到離岸不遠處的基隆嶼，那裡可以看見巨型柳珊瑚、偶而現蹤的䲁魚，以及像是紅甘、石鱸、鯛魚等大量魚群。大家所稱的「彩虹礁」，果真是名符其實，七彩萬分。

潛水後八成肚子餓了，可以前往八斗子環港街的高人氣春興水餃店來盤餃子。國立海洋科技博物館就在餐廳附近，開放時間為平日上午九時至下午五時，假日上午九時至下午六時，十分適合早上潛水完，下午來這裡看看，或者在你潛水的同時，給不潛水的家人當作消磨時光的好去處。博物館內有海洋環境展覽、漁業及船舶工程展覽，還有深海影像廳及 IMAX 3D 海洋劇場。不是所有解說牌都有英文，但通常現場會有能說英語的志工導覽員。祕密花園及八斗子半島許多地方也可以看到海科館做的雙語解說牌，十分有幫助。請上 http://www.nmmst.gov.tw 了解更多。

八斗子漁港的歷史悠久，可溯自清朝時期。逛完海科館後，如果還有時間的話，不妨撥個幾分鐘逛逛八斗街上的八斗子漁村文物館，裡面最有看頭的是一艘早期鏢旗魚船模型，由館長賴龍雄先生製作。文物館的開放時間為週一至週六上午九時至下午六時。更多資訊請見 http://badouzi.blogspot.com/。

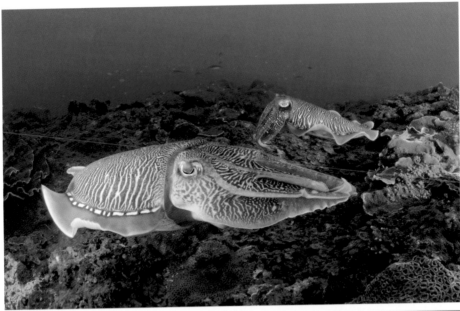

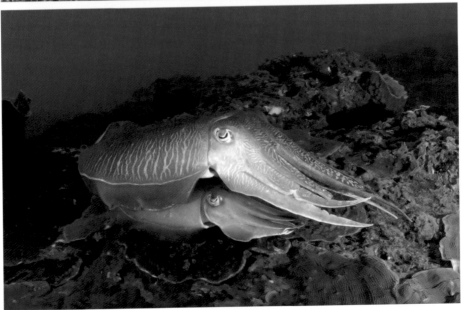

▲祕密花園的虎斑烏賊。

龍洞灣

　　車子沿著海岸向東繼續開，公路開始蜿蜒向南，景觀變得愈來愈崎嶇壯麗。山脈幾乎緊貼大海，翠綠且被苔蘚覆蓋。路邊可見的廢棄黃金礦場美景也是如此，大自然重新進駐，任由植物蔓生。濱海公路宛如一條細長緞帶，分割山與海，又不斷被山與海來回爭奪。路面遭風雨掏空司空見慣，落石也很常見。總是可以看到有人在修補馬路，移除石塊，或者補強邊坡山壁。

　　儘管有落石的風險，潛水首選之地的龍洞灣也會吸引各路攀岩好手前來。因此每到夏天假日，當地村莊總是熱鬧無比，但在平日人煙就比較少了。話雖如此，還是得起個大早，才有機會搶在死忠的潛水常客之前下水。夏天早上七點半，第一批人已經上岸吃早餐了，趁遊客還不多的時候早一點下水，海面會比較平靜，也比較有機會看見魟魚等大型海中生物。龍洞灣有四個潛點，深度自5公尺至24公尺不等。第四個潛點要從和美國小附近的梯子下去。

　　如果攔下帶著攝影裝備去龍洞海邊的人，問他們要找什麼，他們多半會跟你說要找「海蛞蝓」，原因不難理解，因為龍洞灣的裸鰓類、海蛞蝓、海蝸牛種類多到令人稱奇，從稀鬆平常的種類乃至難以見到的瑰寶，例如馬丁側鰓海蛞蝓（*Berthella martensi*）、顏色與形

狀都十分罕見的瘤背海牛屬海蛞蝓及二列鰓屬海蛞蝓、裝飾片鰓海蛞蝓（*Dermatobranchus ornatus*）、泡螺，以及漂亮的迷人燕尾海蛞蝓（*Chelidonura amoena*）這裡都有。在這裡也很容易看見俗稱「綿羊」的吸汁海蛞蝓（*Costasiella kuroshimae*）和「皮卡丘」海蛞蝓（太平洋多角海蛞蝓，*Thecacera pacifica*）。

龍洞灣還有許多生物等著眼尖的人來尋找。來回在海床徘徊，有機會可以發現背帶帆鰭魨（俗稱獅子魚）、飛角魚、石狗公、埃氏吻魨、隱居吻魨、華麗的烏賊、豹斑章魚、油彩蠟膜蝦、魔擬魨、螳螂蝦及條紋躄魚。不管在世界哪個地方潛水，這些生物都會被當成亮點。但也別總是目不轉睛看著海床，水下能見度雖稱不上優異──天氣良好時為 10 公尺──卻也足以讓你不時看見大批鰺魚、石鱸與鯛魚。

每到夏天，當地潛水業者會採集剛切好沒多久的幼竹，逐一垂掛在線上，放置水中。這麼做會引來魷魚將卵產在竹枝葉上。幸運的話，可以在這個季節看到小魷魚孵化。除了魷魚之外，小魚兒、蝦、螃蟹和海蛞蝓也都會受到這些「巢」的吸引。在混濁的水中，一整排竹子從遠方看起來就像是一座細長的巨藻森林。

在龍洞灣較淺處或在其他沿岸海灣，都可以看見一個個方形水泥池子，這些是鮑魚養殖池，多數已經廢棄，僅剩少數仍在運作。在面

向東邊的這一側海岸，由於冬天水溫低、夏天有颱風、東北季風又會帶來大浪，因此珊瑚十分罕見。就算有珊瑚，也多半數量零星且短小。

浪若從東北方向打來，會使得龍洞灣變得不平靜，此時潛客多半會轉戰開口朝向西北的「鼻頭灣」，這裡屏障十分良好，尤其適合浮潛與潛水生手。

龍洞灣和鼻頭灣都是非常棒的夜潛地點，這也是不在台北市過夜、改來這裡過夜的好處之一。夜幕低垂時，總是會有更多生物跑出來遊玩，任何熱帶地區皆是如此。

龍洞灣以南則是四季灣，由龍洞四季灣渡假飯店經營，需要付一點錢才能在那裡潛水。可以選擇從長長的木頭碼頭邊進行岸際潛水，或者搭船出海到有個浮球標記的離岸礁岩。

82.5 公里處

望海巷灣與龍洞灣之間有個潛點叫做「82.5 公里處」。如同台灣所有公路，北海岸公路也是每 100 公尺的路邊就會有綠色的里程指示牌，你會看到一個指示牌寫著「82.5 公里」，潛點就在這裡。

這裡有個偏離馬路的小型停車場，下水點位於一座平滑岩石露頭的東側，露頭突出海外，上面有個白桿，掛著褪色的橘色救生圈。下

去水邊時務必留意，因為滿潮線底下的地表會滑。水下能看見兩條與海岸垂直的山脊線，可以用這兩條線引導出海及上岸。這個潛點的魚類頗為豐富，雖然還是比不上祕密花園那樣令人眼花撩亂，但這裡的主要看頭是小型生物。攝影師尤其喜歡 82.5 公里處，因為來到這裡就不太需要和生手潛水客與浮潛人士人擠人。

再往西北邊走，會抵達另一個路邊潛點，叫做「蝙蝠洞」。指示牌會標示出這個地點。

▼*Ornate Dermatobranchus*（一種海蛞蝓〔裸鰓類〕）。

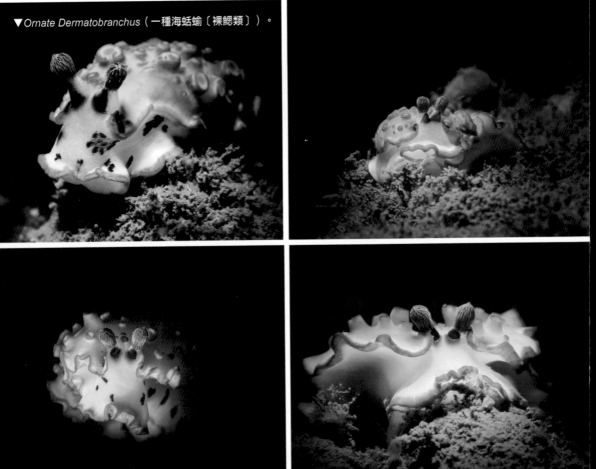

▼東北海岸的螳螂蝦。

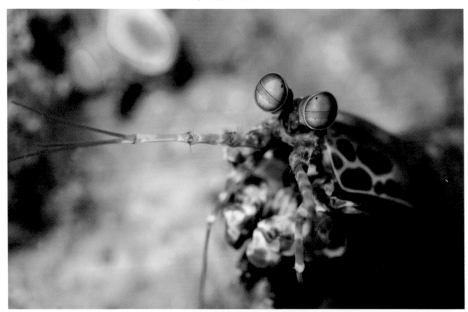

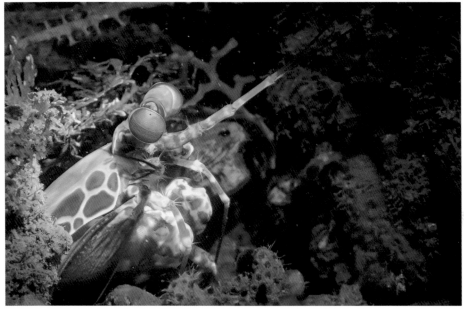

宜蘭龜山島

　　龜山島位於宜蘭市外海 9 公里處，宜蘭市則是在龍洞以南 60 公里處。雖然不太容易找到潛水船載你到島上，但我還是把它收錄進來，因為這個潛點非常獨特。如今龜山島是個無人島，全島周圍海域為海洋生態公園，嚴格限制人員登島，訂有每日遊客人數上限以維護環境。

　　龜山島其實是海床隆起的層狀火山的頂緣，也是台灣唯一的活火山。周邊海床的地熱孔不斷排放炎熱的硫磺氣體，潛水時看起來就像是待在爐子上小滾的鍋子，泡泡是用來替水加溫。

　　硫磺氣體使得海水黃濁，但不至於讓人看不清楚這個潛點的獨特之處，那就是海底數以千計隻爬來爬去的小螃蟹。這些是龜山原生種的硫磺怪方蟹（*Xenograpsus tetudinatus*），攝取被硫磺氣體殺死的浮游生物維生。螃蟹數量之所以如此龐大，全是因為其他物種都無法在這種富含硫磺且強酸的水域存活。

　　搭船往返龜山島的途中，一邊聞著散發到水中與空氣中的臭蛋味，也別忘記留意海豚出沒，牠們可是宜蘭旅遊的一大特色。

潛水業者

　　安排去東北海岸潛水之前，得先從兩個方案中決定要選哪一個。

一個方案是在台北市中心過夜，在那裡找一個潛水業者，早上帶你出城去潛水，午後把你送回市區。

這表示你每天可能要花幾個小時在交通上，但因為是住在市區，所以不管預算多少，住宿的選擇都很多。而且早上潛水完回到市區之後，有各式各樣用餐及活動選項，足以讓你暈頭轉向。

如果你想要的是一點點不錯的潛水體驗，加上吃一點點好料，以及體驗一點點不錯的文化，建議採取這個方案。全世界很難找到這樣一種地方，能夠讓你同時一覽水上水下誘人的風光。

或者，另一個方案是在海岸邊過夜，這樣你就可以盡情潛水一整天。基隆和瑞芳有滿多各種價位的旅館，而且比較靠近八斗子及望海巷灣。不過如果你是想去 82.5 公里處、龍洞灣或者更遠的地方，那最好在龍洞或福隆過夜，當地有一些小型民宿，有些還是當地潛水業者所經營，房間陳設十分基本，但都乾淨且舒適。這個方案的缺點是用餐選擇不多，陸上活動選擇也很少，但如果你是專程要來拍攝小生物、海蛞蝓，不在意不逛景點或者跑趴狂歡的話，建議採取這個方案。

台北市區潛水業者

台灣潛水（TDC）台北店──這是全島歷史最久、最知名的業者，

總部位於南部恆春，另外在當地有經營渡假村。這家公司在綠島、小琉球也設有潛水中心。網址：https://www.taiwan-dive.com/

潛水易購網——十年前成立，提供課程訓練、裝備販售與出租，也會安排短途休閒潛水行程及長途的南台灣潛水行程。網址：http://www.scuba.com.tw/

加拿大人 Dennis Wong 開了一家店叫做「Fun Divers Dive Center」，潛水課程及專人帶潛水多半安排在假日，但也可以視客人需求安排在平日。網址：https://www.fundiverstw.com/

「暗潮技潛探險基地」的老闆 Phil Hsieh 以前曾經是資深潛水教練，這家公司會教你技術潛水、也有在出租技術潛水裝備，提供相關

▲82.5公里處的水下小生物。

▼東北海岸水下魚群。

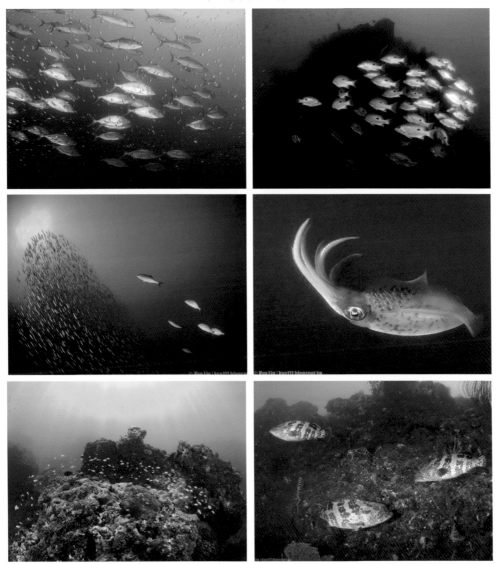

服務及維修。網址：https://www.darktide.com.tw/

北海岸潛水業者

「拓荒者潛水」有兩個潛水中心，一個在龍洞灣，另一個叫做「安全停留潛水中心」，在綠島。這家業者的老闆是 Ken Hou，曾經是 PADI（潛水教練專業協會）潛水教練，在關島經營潛水事業十二年後回到台灣，在二〇〇二年成立這家潛水中心，針對當地人與外地人開設潛水課程訓練。網址：http://www.pioneerdiver.net/

「ScuBar」位於福隆的免費沙灘旁，地點在龍洞以南 12 公里處，離福隆火車站不遠。業者提供英語訓練課程，通過認證的潛客可獲得會員卡，潛水費用享有半價優惠。可以在這裡租到氧氣瓶、配重、全套裝備，或是浮潛裝備，也可以跟他們預約，請一位潛導帶你四處走走。業者還在海邊開設餐廳，有西式餐點與冰淇淋。聯絡方式為：https://www.facebook.com/scubarfulong/ 或 scubardiveshop@gmail.com

陸上旅遊

若要完整遊覽並體驗台北與近郊，得花上數週時間才夠。以下是

一些推薦的半日遊旅遊景點，可以安排在早上潛水完後的下午或晚上。

九份老街

九份老街位於基隆東南方山上，也就是在你一邊開車一邊停下來潛水的公路上方，所以可以安排幾個潛水行程，中間穿插九份半日遊，這樣就不一定要在空檔期間回到台北市區。九份和矗立在海岸峭壁上枝葉蔓生的廢棄黃金礦場一樣，有著相同歷史。

九份是個熱門景點，你不太可能獨享空無一人的巷弄美景，但如果曾經幻想過坐在燈籠高掛的茶館裡，啜飲著旗袍女士端上來的茶，一邊遠眺夕陽沉落在如水墨畫般的氤氳山巒，那你就來對地方了。

九份在一八九三年發現黃金以前，不過是個封閉的小山城。現在你所見到的多數建築，都是建於淘金時期，懷舊復古成為九份現在主要的賣點。山坡上隨處可見中式與日式咖啡館，可以讓你一覽層層山巒直通海岸的美景，美到令人目瞪口呆。

這裡巷弄狹窄，有著卵石路面，綴以燈籠、漆木、印著金色書法的紅紙，以及五顏六色的紀念品攤販和小吃攤。大家都是為了大快朵頤和拍照專程造訪。

▼游經海藻時，可多加留意在石頭間的生物。

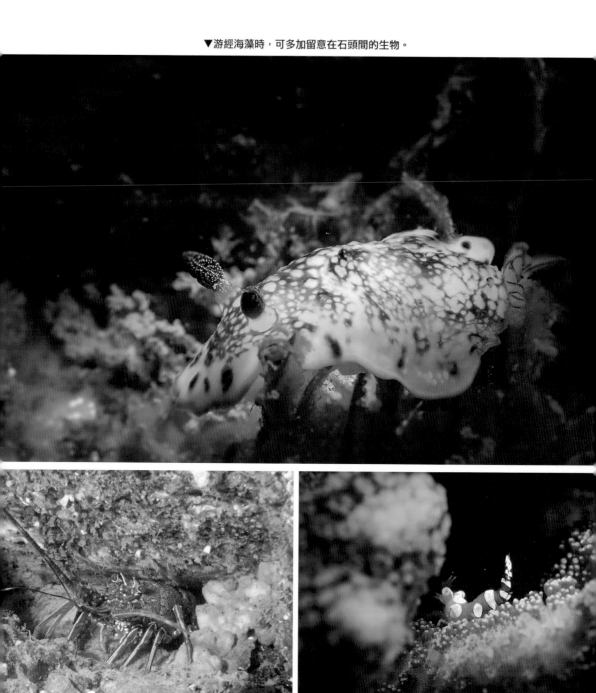

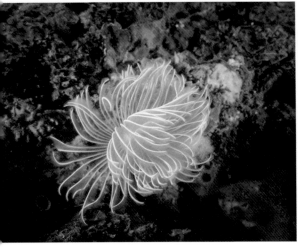

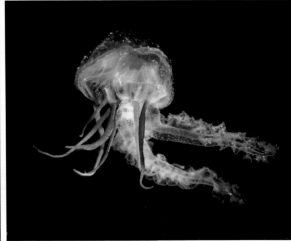

若打算開車，可從瑞芳循 102 縣道抵達九份。若打算搭大眾交通工具，可在台北車站搭乘 965 路直達公車，或可搭乘火車於瑞芳站下車，走 200 公尺到明燈路上的新北市政府警察局瑞芳分局旁的公車站，搭 827 或 788 路前往九份。

故宮博物院

故宮博物院收有七十萬件館藏文物，橫跨八千年歷史。該院與北京紫禁城的故宮博物院系出同源，後者建於一九二五年，用於收納明清皇帝的珍藏。一九三三年，為防止館藏文物連同其他古物落入進犯的日本人手中，特別用兩萬個箱子裝箱撤走。隨著日本人深入南方，文物不得不繼續流轉全國各地，直到十四年後運返南京。

日本投降後，國民黨與共產黨的內戰再度爆發。一九四八年，眼見大勢已去，國民黨當局開始策劃放棄大陸地區，將館藏運至台灣，最終得以趕在共產黨佔領南京以前，運出三千箱的文物，只剩部分被共產黨扣留。

如今在故宮博物院看到的展品，主要就是來自這三千箱的文物，涵蓋書畫、銅瓷器、玉器、刺繡、古籍、錢幣及雕刻等。邊逛邊讚嘆展品如此多樣優質的同時，可別忘記這還只佔全館館藏 1% 而已。這

真的是一座巨型寶庫。

這裡還有宋、明朝代風格花園值得一覽。博物院開放時間為每日上午八點半至下午六點半，週五與週六開放時間延至晚上九點。若想進一步取得路線、票價資訊及預約英語導覽，請上 www.npm.gov.tw。

龍山寺

龍山寺由福建移居台灣的先民於一七三八年建立，寺內總是擠滿信徒，一跨過門檻便可聞到空中瀰漫著焚香味，聽見誦經聲，肯定讓你難以忘懷。這座寺廟可說是心靈綠洲，讓人內心感到平靜，也是可以坐坐的好地方，看著人潮來來去去進行日常宗教儀式。進去寺廟不用錢，但如果願意的話，也可以捐贈香油錢，幫助寺廟營運。交通方式可以靠走路或搭乘捷運到龍山寺站。

同一區值得一逛的還有艋舺青山宮、有十九世紀華麗建築的剝皮寮徒步街，以及許多老店、算命攤、書店、按摩店聚集的華西街。在這座台北老城區漫步，彷彿像是經歷一趟時光之旅。

北投溫泉

台灣擁有豐富的溫泉。日本人統治這座島嶼的期間，順便帶來他

們的溫泉文化。一八九六年,台灣第一家溫泉旅館就是在北投開張,讓北投沒過多久就成為客棧、旅館、茶館、公園與公共澡池林立的渡假勝地。一九四五年日本人離開台灣之後,溫泉文化變得不如以往那樣興盛,直到一九九九年後才又再度活絡起來。

如今,大家流行泡溫泉,讓北投再度成為熱門景點。早期北投設有火車站,後來改建為捷運新北投站,是捷運淡水線分岔出去的一條

▼飛角魚。

支線。原本的老舊木式車站，經過重新整修，如今放置在捷運出口附近供人參觀。

　　北投最主要的景點是地熱谷（有著大量綠色硫磺溫泉）、北投公園（來自地熱谷的溫泉溪水流經此處）和溫泉公園。這一區有不少公共及私人溫泉澡堂，最好事先預約，以免敗興而歸。北投大部分的公共景點都是週一不營業。

▼龍洞灣豐富的裸鰓類種類。

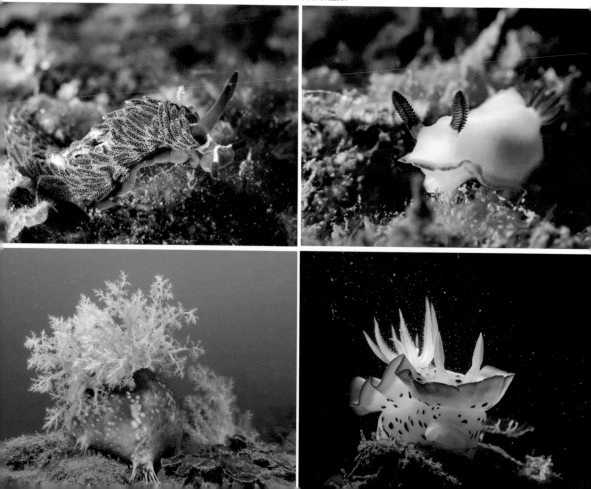

從主要景點往山上爬，會來到北投溫泉博物館，這是一間修復得很漂亮的百年日式賓館。附近還有一間旅館，名為「少帥禪園」，同樣也是日治時期的建築，景色十分優美、茶館精緻，或許稱得上是全北投最棒的私人傳統溫泉旅館，客房氛圍令人愉悅，勾起已逝年代的回憶。當年這裡可是神風特攻隊出人生最後一趟任務前的最後享樂之地。

淡水

沿著主要河流自台北蜿蜒而下，我們來到位於河口的淡水。淡水是捷運紅線的終點站，很適合騎單車逛逛。在捷運站附近租輛腳踏車，先去淡水的龍山寺，雖然這座寺廟不比台北龍山寺壯觀，還是值得一訪。接著前往前清淡水關稅務司官邸（別名小白宮），看看這座漂亮的殖民風格建築和壯觀的花園。逛完之後繼續往前走（河在左手邊），會來到一座十七世紀西班牙／荷蘭堡壘，後來被拿來當作英國領事館的官邸，如今修復成很美的博物館，可以一覽河口與大海壯麗景色。

看完之後，在沿著水岸騎回淡水老街大快朵頤一番之前，值得順便造訪滬尾砲台，這是一座十九世紀末清廷建造的砲台，「滬尾」這

個地名是昔日生活在台北河谷的平埔族凱達格蘭語（現已絕跡）的音譯，意為「河口」。雖然淡水已經是個觀光景點，本質上仍然是一座漁村，騎著腳踏車所經之處，不論是人、景色或者活動，都可以感受到古早味。

紅樹林

如果時間還夠，離開淡水的路上，可以在捷運終點淡水站的前一站紅樹林站下車，站內有一間迷你的「紅樹林生態教育館」。快速逛一圈後，從面向淡水河的車站後方走出來，沿著路走一下子（只有這一條路），就會到達淡水河紅樹林自然保留區，那裡有條木頭步道通往壯觀的紅樹林。

自然保留區設立於一九八六年，旨在保護瀕危的水筆仔紅樹林，成效甚彰。這裡不僅擁有全台面積最大的紅樹林，該類純種水筆仔還是世界少數僅存。可沿著步道穿過紅樹林，然後貼著河岸走到淡水，所需時間不超過半小時。

以上活動只能讓你稍稍領略台北之美，整座城市實在太過迷人，處處藏著驚喜。

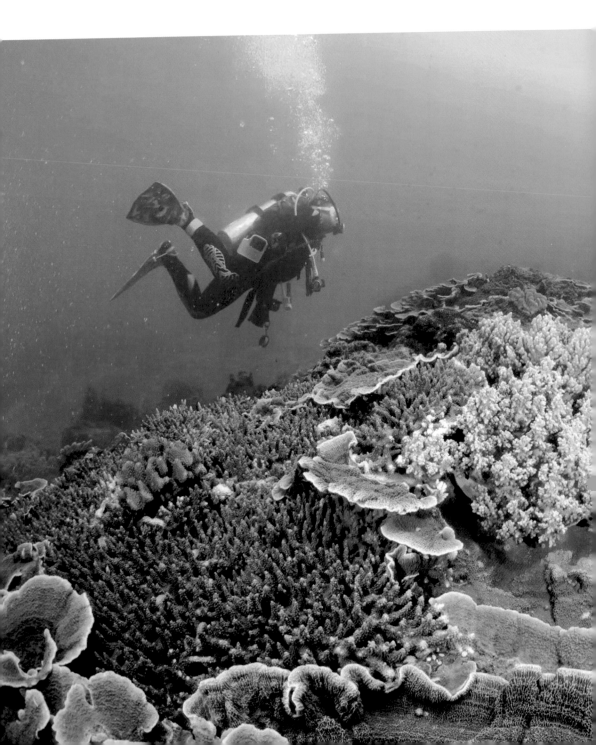

澎湖：海洋保護區

「澎湖」是由多達九十座島嶼、加上其他小礁岩所組成的重要群島，位於台灣海峽中央，島上最大城馬公有六萬人口。澎湖群島是地質奇景，擁有台灣數一數二絕美無人沙灘，還有堪稱是全台灣最棒的潛水地點，就坐落在海洋保護區。

數千年來，無數人們借道澎湖前往台灣，包括後來散佈在太平洋各地的南島語族，以及好幾代從大陸移居台灣的人們。十七世紀時，荷蘭佔領澎湖作為殖民南台灣的前哨站。數十年後，換成是鄭成功（國姓爺）以澎湖為根據地成功驅逐荷蘭人，卻在一六八三年於澎湖海戰與清兵交戰時敗北。

從事貿易往返澳門日本的葡萄牙水手曾經經過澎湖，見當地有許多漁民，便將澎湖命名為「漁翁島」（Los Pescadores）。儘管葡萄牙人未曾佔領澎湖，「漁翁島」這個地名卻長存達數百年之久。

火爆序幕

數百萬年前，一連串火山運動將岩漿擠出地殼縫隙，位置就在現今的澎湖。岩漿接觸空氣與海水後冷卻下來，在許多地方形成六角形和五角形的玄武岩柱。當時的澎湖看起來就像是低矮的台地。

然而後續由於地殼運動、風、水及海平面變化的作用，使得岩漿台地斷裂成一座座峭壁累累又有沙灘的島嶼。風化作用造就出曲折的玄武岩形狀及結構。

海拔最高的島嶼最高點，也不過才 70 公尺而已。至於海拔最低的島嶼——北方的目斗嶼——高度僅 15 公尺。從海平面遠遠望過去，這些海拔很低的島嶼看起來就像是掀過來的盤子漂浮在海上。

數百年來，島上主要的人類活動是捕魚，如同葡人當年所見。信步在馬公及其他小港可以看到，許多人至今仍然以捕魚維生。不過，旅遊業是澎湖的新興產業，每到夏天海水溫暖、北風漸弱之際，可以感受到旅遊產業之興盛。

大部分遊客來自台灣本島，都是來探索離島、從事水上活動、品嘗當地美食，以及體驗獨特文化風景。遊客多半搭乘客運或開車遊歷四個主要島嶼，島嶼和島嶼之間以公路串聯，其中包含一座極長的大橋，或者搭船到北邊、東邊、或南邊小島來個一日遊。

馬公市是一切事物的樞紐，也是台灣離島唯一像樣的都市。馬公除了有一座小型機場，還有國際級旅館、銀行、購物中心和醫院（有再加壓艙），但稱不上是大都市，很難遇到會說英語的人。所幸知名的國立澎湖科技大學就位於馬公，學生來自台灣各地，會在夏天旅遊

季時打工，學校還規定所有學生至少都要修一年的英語課，所以如果到澎湖要找會說英語的人幫忙，就攔住看起來年輕又聰明的路人吧。一旦離開馬公，谷歌翻譯（Google Translate）會是你的最佳幫手。

對潛水人士而言，澎湖最有意思的地方是位於澎湖南方的「四島國家公園」，這裡屬於澎湖群島南方的海洋保護區，以人煙稀少的西嶼坪嶼、東嶼坪嶼、西吉嶼和東吉嶼等四座島嶼為點，劃設出一大塊長條海域，被指定為禁漁區。這裡不像是世界上許多海洋保護區及海洋生態公園，保護得十分完善，這得歸功於一位勤奮且態度堅定的官員，他的工作、生活起居都在鄰近的將軍澳嶼。他有巡邏船，有權逮捕扣押，不過最大的強項還是在於道德勸說。二〇一四年海洋保護區成立以來，他逐漸說服島上居民一同加入守護的行列，實在很了不起。

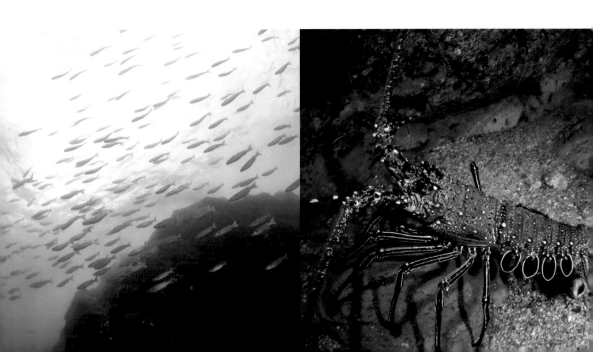

　　可想而知，起初反對聲浪四起，甚至偶有激烈抗爭，主要是漁民擔心海洋保護區會影響生計。當局請他們要有耐心，保證生計不僅不會受到海洋保護區的影響，漁獲反而會受惠於保護區的設立而增加。沒多久之後，漁民發現果真如此，於是不再埋怨，繼續專注在自己的事業。

　　自從設立海洋保護區以來，魚群數量每年呈現倍數成長，澎湖南方漁民的魚獲量也有差不多的成長。但受惠於此的不僅是漁民，更多魚代表潛水、浮潛民眾更開心，而這些民眾更開心時，會口耳相傳給更多民眾。就這樣，潛水旅遊促進島上的就業，店家、餐廳、民宿、機車租車行也跟著增加營收。海洋保護區帶給人們的好處，可謂源源不絕。

▼澎湖海下景象、生物。

　　其實世界各地的海洋保護區宗旨都是如此，值得在此深入闡述，因為讀者從本書後續內容會發現，澎湖經驗值得其他台灣離島效法，以解決魚群數量日益減少的問題。

　　科學家將澎湖海洋保護區稱為「強制海洋保護區」（也就是高度保護），區域內禁止一切商業捕撈，僅允許從事有限度的遊憩活動，並設有人力確保人們守法。從世界各地詳實的海洋保護區成果紀錄可知，保護區內的總生物量翻了好幾倍，魚和貝類、龍蝦等無脊椎動物體型也變得更大，而且產下更多後代。如同在澎湖所見，生機盎然的海洋保護區讓漁業從中獲益。

　　此外，海洋保護區內的生態似乎也比較不會受到環境變遷的影響，一旦發生環境災害也比較容易迅速復原。例如，多年前加利福尼亞灣的鮑魚因水域含氧量減少而開始死亡，但在當地海洋保護區的鮑魚存活情況最佳，復原最快，最終再度遍佈全區。據此可以合理推論，以設立保護區的方式保護海洋生態，或許是能夠協助海洋生態系統安然度過氣候變遷的方式之一。

　　東吉嶼和西吉嶼是澎湖南海玄武岩自然保留區內主要島嶼，換言之，來到海洋保護區或是與五花八門的魚兒共游之際，還能順便體驗島上地質美景。

交通方式

　　若從台北出發，其實澎湖比其他南台灣潛水地點更容易且更快抵達。每天松山都有飛往馬公近郊澎湖機場（MZG）的直飛航班，飛行時間不到一小時，且一天當中有不同航空公司的航班，也有來自高雄的直飛航線。台灣西岸與澎湖之間相距 130 公里，雙槳班機航程不到三十分鐘，每天同樣有多個航班往返。也可以由台南、台中與嘉義前往。

　　此外，每天有十九人座小飛機航班往返高雄與望安（WOT），以及往返高雄與七美（CMJ）。

　　高雄與馬公之間全年度有一條航速較慢的渡輪航線，航程時間五小時，風浪大時可能停航。夏天時高雄、台南、台中、嘉義等地則有較快的渡輪船班往返澎湖。馬公港的位置就在馬公市的市中心。

抵達澎湖

　　澎湖機場入境大廳設有自動櫃員機（ATM）與遊客諮詢處，可以在這裡拿到地圖及摺頁。接待中心的員工都會說英文，而且十分熱情。

　　樓上出境大廳有一個中英雙語常設展，介紹這座群島的精彩歷史、地質及地理風貌。假如這個常設展可以放在入境大廳，會更加理想，因為形同給初抵達的遊客很棒的在地導覽。不論如何，只需要小繞一下上手扶梯就會到這個展覽廳，值得你在飛抵澎湖時花個幾分鐘逛逛。

　　澎湖機場車程離馬公約二十分鐘，計程車費用約新台幣 300 元。島上計程車都有計程表，但司機多半不願跳表，或者你可以事先請旅館派車接送。航廈旁的蓋頂公車站公車班次頗多，位置就在計程車排班處再過去一點。公車站旁有密密麻麻的時刻表，有中英雙語說明，也列出車資。順帶一提，當地居民搭公車免費，所以別因為你是全車唯一要掏錢的人而悶悶不樂。

　　如果打算在四個相連的島嶼參觀景點，可以租輛汽車或機車，租車行隨處可見，機場內也設有租車櫃台。租車需要出示國際駕照。許多旅館會提供客人腳踏車，十分方便。島上交通並不繁忙，馬路狀況良好，沒有太多坡地，馬公市區甚至設有腳踏車道。不過騎起車來會熱，所以推薦穿排汗衫。有個網站叫做 bikemap.net，上面列出各種單車路線供你選擇。網址為：https://www.bikemap.net/en/l/1672228/

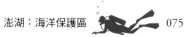

▼澎湖海洋保護區生機盎然。

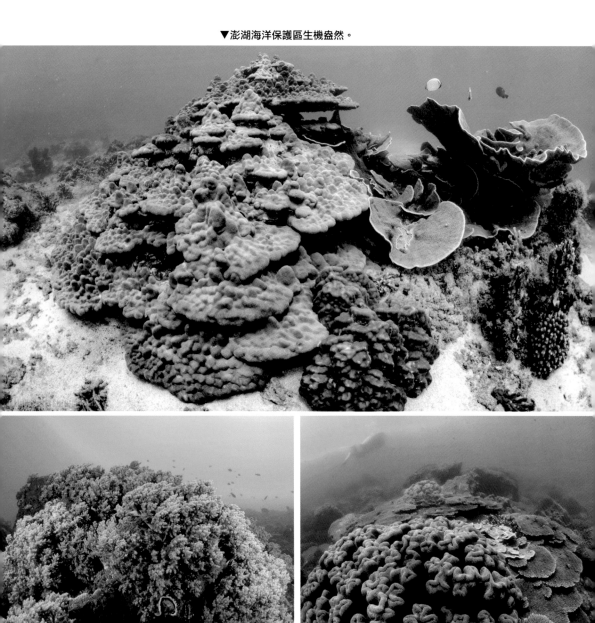

在澎湖潛水

何時前往

　　每年四月到九月的夏季是澎湖旅遊與潛水旺季。十月到隔年二月的冬季因東北季風盛行，有時島和島之間的船班甚至會停航。島上住家與菜圃都會用玄武岩及咕咾石做成圍牆，防風阻浪，又稱為「菜宅」。由於附近完全沒有樹木，平坦無樹的地貌使得抵禦惡劣氣候十分困難。從島上隨處可見、又是特色食物的仙人掌可知，在這裡種植作物有多麼不容易。島上普遍種植火龍果，其細長彎曲的葉子可說是矮牆花圃的一大特色。其他適合種植的作物包括花生、番薯與瓜類等匍匐類。

　　澎湖夏天氣溫炎熱，艷陽高照。由於黑潮支流沿台灣海峽流經此處，使得水溫介於攝氏 27 度至 30 度之間，並且挾帶豐富的海洋生態。白天氣溫最高可達將近攝氏 40 度，晚上並不會涼快到哪裡去。平均一天日照時數介於七到九小時之間，切記七、八月最可能出現颱風。

潛水

　　馬公市區有幾家潛水業者，但都傾向專做首次水肺潛水及初學者

教學。所有潛點都是從岸際下水，最特別的潛點位於澎湖的鎖港，水下約 5 公尺處有座潛水艇造型的郵筒，當地潛水中心會販售防水明信片，讓潛水客人從水中寄送祝福給親朋好友——當然是用防水墨水來寫。業者會再下水將明信片帶上岸寄出。

　　陳政隆先生和一批團隊在馬公經營「日日潛水」（Gooday Dive），他曾經在澳洲當過幾年水肺潛水教練，所以才會把店名取作「Gooday」。他們都很樂意替說英語的人士安排潛水行程及課程。到他們的網站上跟他們打聲招呼吧，網址為：https://www.goodaydive.com/。

往南走

　　有潛水經驗、一心想要探險的潛水人不會駐足馬公海灘，反而會直接殺到澎湖南方，來趟船潛行程，探索更有挑戰的潛點。目前只有一家潛水業者在經營海洋保護區內的潛水旅遊，推出四天三夜套裝行程，時間在每年的四月到九月，第一天一大早在馬公港接人，第四天一大早送你回馬公港（也就是下一批客人行程的第一天）。他們只有一艘船，最多可載 24 位潛客。換言之，一年當中海洋保護區裡及保護區周遭最多也才 700 位遊客。台灣其他礁岩潛水處可是一天遊客就超過這個數量了！

▼在澎湖水下郵局旁四處玩樂。

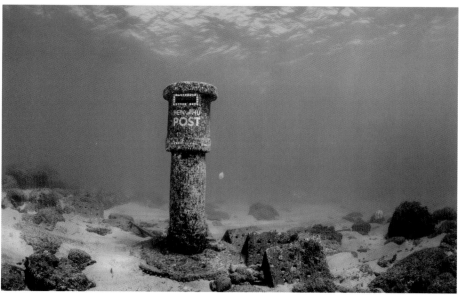

　　這家業者名為「島澳七七」（Island 77），根據地為將軍澳嶼，也就是較為人知的望安島以東的一座南方小島。島澳七七的老闆是葉生弘（人稱弘哥），在將軍澳嶼土生土長，這輩子都在澎湖水上水下或者周圍打滾。年輕時弘哥替父親做事，是位魚槍手，而且是用水面供氣的方式潛水。二〇〇四年，他發現許多一日遊的遊客去到望安，即使將軍澳不過才一步之遙，卻沒有人登島造訪，於是開始收藏奇異貝類，希望藉此吸引遊客前來促進島上經濟。這個點子後來奏效，弘哥從此決定踏入旅遊業。二〇〇九年起，他開始帶民眾浮潛，三年後取得水肺潛水教練執照。直到今天，他仍然是澎湖南部各島唯一的潛水業者。

　　二〇一七年，弘哥買了一艘新的智慧型潛水快艇，還聘僱一批優秀潛導。網路上無法搜尋到太多島澳七七的資訊，英文就更不用說，因為連中文資訊都很少。但只要到了潛水季節，島澳七七幾乎會每天開船，弘哥的生意之所以能夠興隆，主要都是倚賴老客人和口耳相傳。

　　島澳七七提供四天三夜套裝行程，內含食宿、八次潛水、馬公港來回接送以及機車租用。沒有供應到的餐點會退費，像是船上潛水客人多到弘哥的母親忙不過來做早餐時，就會讓你去望安的全家便利超

商吃滿奇特的早餐。

　　參加這個行程首先必須出示相關證明，證明自己至少有五十次潛水紀錄，以及要有進階開放水域潛水員證照（或同級證照）。截至二〇一九年，他們並未提供高氧氣瓶，但未來可能會有所改變。

報名與下水

　　島澳七七的客人大多是台灣本地團客，多數在一年前早已預約，需求可謂旺盛。每次最少得載十二位潛客才會出海，於是島澳七七的出海日子主要是根據這些團客的行程來安排。也就是說，如果你是單獨的客人或是情侶夫妻檔，通常你會有不同日期可以選擇，因為很少有團體包得下整艘船。你就挑選想要哪一天的行程，弘哥會把你併入當天的團體。屆時會有一個英語說得還可以的隨行潛導，至少能夠讓你知道目前狀況。

　　但要不是深諳中文，其實你也無法完全了解他在說什麼。弘哥會站在駕駛台操作船隻，這艘船像是搭載著「星艦企業號」般的科技，舵輪坐落在一大片螢幕的中央，他則坐在皮製船長座位上掌控一切，包括潛水甲板上的狀況，而且會透過船頂的擴音器進行單向訊息溝通，不過其實他的聲音大到不需要借助於這類電子器材。駕駛台到

潛水甲板之間來回聲音頗大，有種在禱告時間站在清真寺順風處的感覺。

雖然船上來來往往的人聲聽起來可能十分混亂，但大可不必擔心，因為船長和船員十分熟練且專業，深諳海域狀況，讓一切作業都很安全。弘哥的駕船技術既專業又柔順，還會借助 Garmin Echomap CHIRP 導航聲納繪圖儀暨魚群定位器，讓他幾乎每次都能夠把潛客載到正確的地方下水。但他不會一次讓所有人下水，而會採取每次四個或六個客人外加一個潛導「一條一條下水」的方式，才不會所有人在水中撞在一起。穿上裝備之後，就和同一群準備下水的人注意聽口令，一聽到「下！下！下！」就跳下水！

這趟行程潛水起來有時候頗為狂野，位置偏遠，而且得隨機應變，因為海流不斷在流動。不過靠著弘哥這艘船、這些設備及海洋知識，還是很有機會體驗到水下的美好。套裝行程中八次潛水大多位於海洋保護區，包括上乘且快節奏的金梭魚潛水，但這個留待稍後再說。你還會在這趟行程中看到超棒的候鳥居住地，以及澎湖最壯觀、宛如巨人堤道的西吉嶼玄武岩柱。

如欲進一步了解島澳七七與澎湖海洋保護區潛水，請上 https://www.facebook.com/groups/1163605790420843/。弘哥與其團隊的聯絡

方式為：kk690707@hotmail.com 或 Line ID「do776977」。

南澎湖典型潛水之旅

　　你得提前抵達碼頭，上午九點半準時出航。此時天氣已經十分炎熱，但如果提早到的話，碼頭附近有滿多遮蔭處可以涼快一下。接著，潛水船會抵達碼頭，先讓前一趟行程的潛水客人下船，再讓你上船。船上潛水甲板有頂罩，上面擺滿氣瓶架，客艙則有冷氣，一排排的座位像是小型渡輪。

　　到將軍澳嶼船程約四十五分鐘，可以選擇坐在室內吹冷氣，但最棒的景色要到潛水甲板上才看得到，尤其是剛離開馬公港不久就會經過小小的桶盤嶼和細長的虎井嶼。這兩座島嶼上有很長的玄武岩柱脈，上面有荒廢許久的碉堡及嵌入岩壁的砲台。

　　隨後會進入狹長的海峽，右方坐落著平坦的望安島，左方則是將軍澳嶼，也是接下來三天的家。迎面而來的是海岸附近一座大廟及白色士兵雕像，士兵一手持戟，一手握著卷軸。將軍嶼名稱源自十七世紀的一位將軍，曾奉鄭成功（國姓爺）之命駐紮此地。話雖如此，這座雕像看起來很像其他地方的鄭成功像。

　　只見碼頭每側都排列著漁船，而你的氣瓶已經在島澳七七潛水中

▼澎湖潛水之旅。

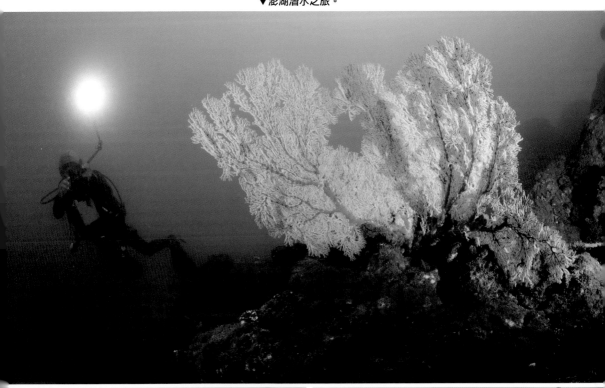

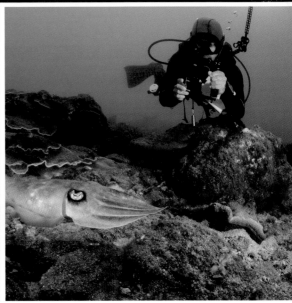

心藍色圍牆前恭候你的駕到。接著你會卸下蛙鞋、浮力輔助設備（又稱為浮力背心，BCD）及呼吸調節器，置放船邊由船員幫你帶上船，他們還會指定給你一個潛水甲板上的個人專屬號碼位置，全程適用。

接下來就登記入住，房間位置很可能是在大型鮮豔媽祖廟旁的一棟不知名建築裡。房間都有空調與熱水，除此之外陳設十分簡單，床可能沒有床單，毛巾也可能是用過即丟的一次性抹布。

業者會請大家在一個小時左右之後聚在一起吃午餐，進行簡報，而且要帶著潛水衣、鞋子、面罩、電腦、相機和其他尚未放到浮力背心裡的潛水裝備。最好把所有東西放進一個網袋或者乾塑膠袋。他們會在船上發放浴巾（是尺寸正確的浴巾，不像是旅舍的大小）。船上還有飲水機，隨時可以填裝水瓶。順帶一提，請不要為了要節省時間而急著在聽簡報之前先套上潛水衣，你會很熱！到船上再穿，因為船從離港到抵達第一個潛點之間，有足夠時間讓你更衣。

簡報十分深入詳實，側重在放流潛水流程，要大家務必緊跟潛導，遵從指示，確保每次潛水時有攜帶浮力袋（象拔）和發聲裝置。簡報也會告訴大家島澳七七採用的標示制度，會用彩色魔術貼綁在每個人的小腿上，確保潛水團隊成員不會走散。

用完午餐之後，就會上船向南開往海洋保護區，途經一連串礁岩，

夏天棲息著上千隻暫居的候鳥「燕鷗」。首次下水會是在一座水波不興、風平浪靜的淺水灣進行測潛。船上同行的台灣潛水客人儘管經驗豐富，設備十分優良，但也有可能是來自都市的專家，每次潛水也許相隔很久，能力再怎麼厲害，也可能有些生疏。當然，大多數從別的地方前來從事潛水旅遊的人，旅途之初都是如此，所以先來趟測潛會比較好。

水面休息

沿途每次潛水到下一次潛水之間，工作人員會帶你到附近港口進行水面休息，像是到七美、望安或東吉嶼。你可以下船走走、拍拍照，或是找個有遮蔭的地方坐著也行，看看大海，一邊等待船上員工更換氣瓶，為下一次下水做準備。七美和望安島上有超商，可以補給飲品零食。第二天和第三天會回到望安島碼頭附近一家小餐廳吃飯，菜色選擇雖然不多，但樣樣美味。若不確定要點什麼，點雞肉飯就對了。餐廳也會提供像是竹籤清蒸玉米和米糕等配菜。別忘了試試看水果刨冰（這項建議適用在全台灣，到處都有刨冰店，只要看哪一家店前大排長龍、門庭若市，選那一家包準沒錯）。

尤其在第一次下潛到第二次下潛之間的上午十點左右，你在潛間

休憩時可能會遇到渡輪或從馬公來的客船抵達,上面載著參加一日跳島行程的遊客。參加這些行程可是有上百人,抵達時間固定,維繫著小島上小生意命脈。如果剛好被你遇到,要有心裡準備,因為超商會非常多人,而且不知道會從哪裡冒出許多小販,兜售零嘴飲料。請保持耐心,因為這些遊客行程很趕,不會待太久,很快你又可以再次獨享這片美景。

這趟潛水行程應該至少會包含下列一個或多個潛點。

凌雲艦殘骸

七美正南方海底有一艘船骸,為已除役的中華民國海軍凌雲級人員、貨物運輸艦,二十年前刻意擊沉作為人工魚礁,右舷朝下沉眠在一座大沙堆中央,距離水面 30 公尺。如今,人工魚礁引來的是潛水民眾,而不是漁民,因為不見任何漁網,也沒有捕魚活動的跡象。

船骸沒有長出太多珊瑚,但魚群頗多。由於位處開放海域,難免有浪。如果現場有水流,潛水船會在上游放你下水,讓你得以順水漂流,一邊下潛,潛到船後面下風處的平靜水域。理想情況是靠甲板那一側為平靜水域,可以看見船隻巨型結構、重吊桿等,而非靠龍骨那一側。只見船骸周遭海床佈滿一整片白色軟珊瑚,隨著水流翩翩起

舞。

　　船上甲板有幾個容得下人的大洞，很容易就能游過去。船外能見度有可能很差，端視當時水流方向，但船內宛如琴酒般清澈，只不過很暗。當然，如果有魯莽的潛水客在裡面游得太靠近底部淤泥，攪起混水的話，則另當別論。

▼凌雲艦船骸裡的魟魚。

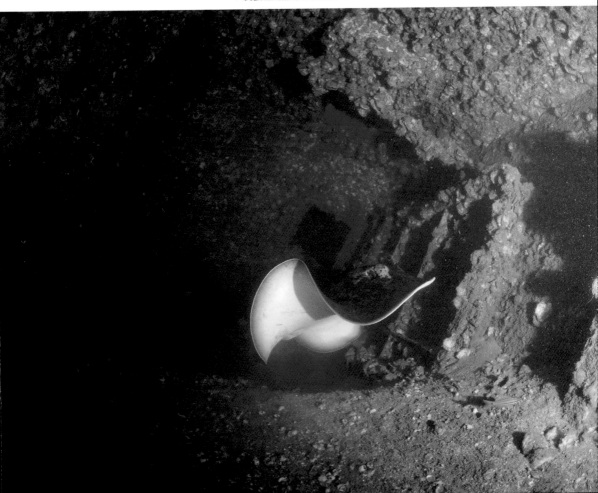

　　話雖如此，也別總怪都是潛水客惹的禍，因為船裡面很有可能早就住著一群巨大的石紋電鱝。有一次在凌雲艦裡潛水時，我們緩緩沿著船內通道向前游去，身上燈光突然照到眼前一片白色物體，後面陸續又出現幾片白色物體，原來遇到的是魟魚，如裙子般無比巨大的鰭的底側就展現在我們眼前，原本牠們在黑暗中優游，看到我們靠近後警覺起來，開始大力拍動魚鰭，掀起層層淤泥，把原本清澈的海水攪亂得混濁不堪。

　　船骸外說不定會看到一群又一群金梭魚、鰺魚、圓眼燕魚、褐臭肚魚、藍帶荷包魚，以及紅帶擬花鮨。你還會看見許多罕見、一般海洋生物圖鑑上不會記載的刺尾鯛。這一點對第一次來到台灣的珊瑚大三角潛水老手來說，印象會很深刻。所見魚類儘管似曾相似，紋路、型態與構造卻不大一樣。

　　潛水結束後，潛導會在靠近船骸上方處召集大家，示意上升，所有人就湊在一起順水而上，中途參考潛導的浮力袋線繩在深水區域進行安全停留。

東吉之狼

　　東吉之狼這座潛點位於東吉嶼南方，可以說是全台潛水旅遊最令

人興奮，也最讓人覺得不虛此行的潛點。不過這跟要在陸地上或海中遇見大型動物的道理相同，得靠點運氣才行。

這裡除了有成群刺尾鯛、鯛魚及斑胡椒鯛可以看之外，另一個主要亮點是一大群肥碩黃尾金梭魚會在島嶼尾端隨著水流來回穿梭。這時弘哥會想辦法助幸運女神一臂之力，先在魚群定位螢幕上找到魚群，接著判斷海流流速與流向，再告訴潛導哪裡最適合下水。

弘哥會在平靜淺水處相隔幾分鐘分別讓潛客下水，每次下水人數不多。潛導接著會帶大家游到海灣邊緣，迅速確認大家是否都準備好，然後示意出發。只須踢幾下，就會搭上海流，宛如飛翔般前進。潛水模式是先順水流前進一陣子，然後在一群珊瑚礁稍作停留，那裡有大型珊瑚礁柱可以讓大家躲在後方，不會被強大的海流帶走。所以身上帶著流鉤會很有用。大家會在這裡停留幾分鐘，看看會不會有金梭魚過來。如果不見蹤影，潛導會示意前進，大家便順著水流到下一個停留點。

由於海流方向的關係，會愈潛愈深，如果潛到太深的地方就回不去了，所以才會有這種「前進─停留─前進─停留」的潛水策略。因為如果只是一直順流前進，沒多久你的深度就會太深，沒辦法再繼續沿著海床前進，也就宣告這趟潛水已經結束。

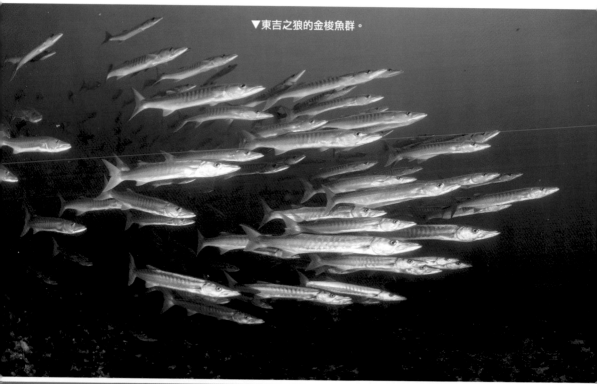

▼東吉之狼的金梭魚群。

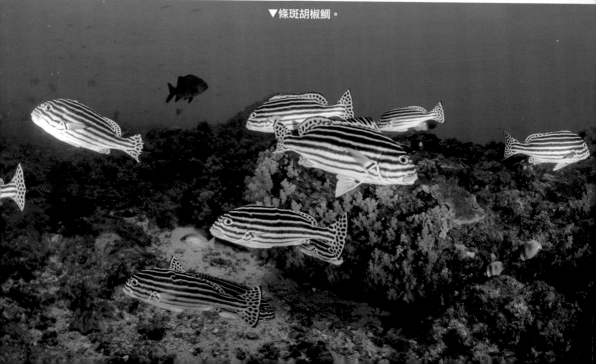

▼條斑胡椒鯛。

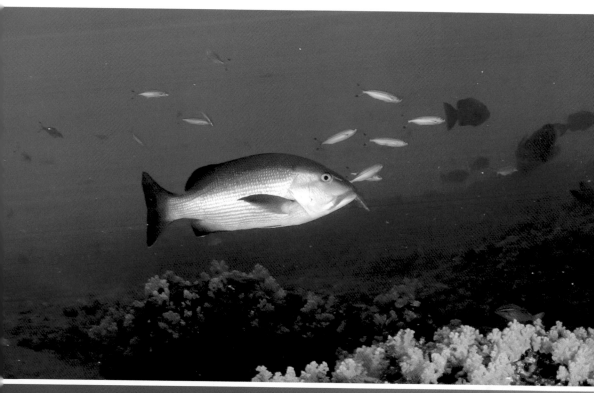

通常最後會從水下約 27 公尺的深水區域上升回到水面，此時大家早已感受到被一大群大魚包圍的雀躍。不過有時候運氣不太好，就遇不到金梭魚。東吉之狼潛水行程通常會安排在第二天，如果有客人沒看到金梭魚的話，弘哥會問大家意見，想不想第三天再到這裡潛水一次。不會有人說不要，因為運氣好的人肯定想再來一次試試好運氣，而運氣不好的人則希望這次可以時來運轉。

以下是在東吉之狼潛水的提醒事項。現在你坐在溫暖乾燥又舒適的地方讀這本書，可能會覺得這些都是老生常談，但當你腎上腺素開始飆升，得立刻採取行動時，這些提醒可能都會被拋諸腦後。

1. 留意空氣量。這裡潛水深度可能頗深，潛水時間也頗長。人除了會覺得很興奮之外，有時候還得費力在流速很快的海水中保持（身心）平衡，因此空氣消耗的速度會比你設想的快許多，請務必謹記在心。

2. 留意免減壓時間。這趟下潛可能會把你帶到極限，而且很容易讓你分心，尤其是遇到金梭魚，陶醉在人生最棒的一次潛水體驗時。

3. 不論是空氣所剩不多、剩下沒多少免減壓時間，或者二者兼

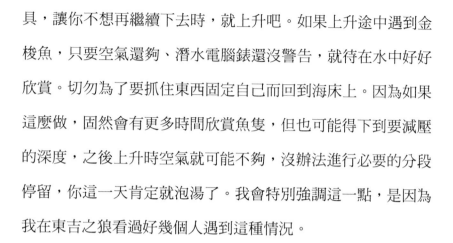

具，讓你不想再繼續下去時，就上升吧。如果上升途中遇到金梭魚，只要空氣還夠、潛水電腦錶還沒警告，就待在水中好好欣賞。切勿為了要抓住東西固定自己而回到海床上。因為如果這麼做，固然會有更多時間欣賞魚隻，但也可能得下到要減壓的深度，之後上升時空氣就可能不夠，沒辦法進行必要的分段停留，你這一天肯定就泡湯了。我會特別強調這一點，是因為我在東吉之狼看過好幾個人遇到這種情況。

4. 弄清楚浮力袋的線繩有多長，不要在超過線繩長度的水下施放浮力袋，否則會出現兩種可能：一種是你會迅速被浮力袋拉到水面，另一種則是你會放手，讓浮力袋漂走（我在東吉之狼也有看過這些情形）。

東西吉廊道

東吉嶼和西吉嶼之間的水下有一座巨峰岩，周圍有一連串比較小的珊瑚礁柱，宛如好幾座磁鐵，吸引條斑胡椒鯛、黃點胡椒鯛、銀雞魚、黑背羽鰓笛鯛、濱鯛、多種刺尾鯛、疊波蓋刺魚、藍帶荷包魚、藍點鸚哥魚及雙棘甲尻魚群聚，還有更多數不清的魚種。水下岩石佈滿紅色短小如花般的海藻及黃珊瑚，潛水起來景色格外優美。

這個潛點同樣有海流經過，但要弄清楚岩石周圍方位多半不難。值得一提的是，澎湖、綠島與蘭嶼的放流潛水都很有名，難度不亞於其他以海流強烈著稱的亞洲潛點，像是科莫多島、峇里島或是拉賈安帕特群島。不論到哪裡，安全守則都是一樣，就是永遠記得找專業且注重安全的潛水業者，跟著他們一起下水。這一點我會在「安全潛水守則」一章深入說明。

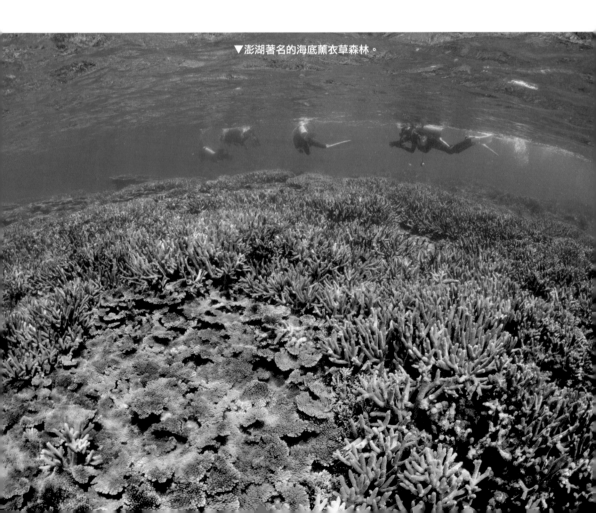

▼澎湖著名的海底薰衣草森林。

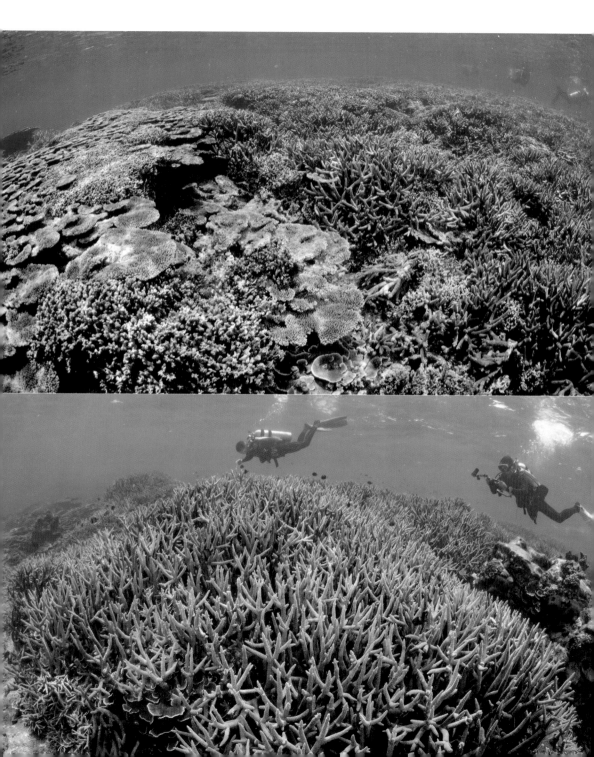

東吉嶼薰衣草森林

水下這片薰衣草色軸孔珊瑚聞名全台，和七美的雙心石滬一樣，都是澎湖的經典象徵。由於用浮潛方式也能造訪這片薰衣草森林，不一定要用水肺潛水才行，因此許多跳島旅遊團都會安排遊客在薰衣草森林上方游泳。

紫色的軸孔珊瑚在水下 6 公尺處與玫瑰珊瑚兩兩相映，但這座潛點不光是 IG（Instagram）打卡聖地而已，即便遊客如織，淺水珊瑚群狀況依舊極佳，更是各種小型魚類的家。不只能夠看見造訪軸孔珊瑚的常客花鱸與雀鯛，還能看見宛如雲朵般密集的黑尾凹尾塘鱧、橙色短鰕虎，好幾群哈氏錦魚、福氏刺尻魚、橘尾皮剝魨及剝皮魚。簡直是小魚愛好者的天堂。

西吉嶼玄武岩脊

西吉嶼的水下玄武岩脊是另一個亮點，岩壁上有海蘋果及海蛞蝓，還有許多礁岩魚群，偶而甚至會遇到石斑。不過這裡比較有意思的不是生物，而是地質景觀。尤其是潛水後搭船繞到島的另一側，更能夠近距離觀看這座玄武岩脊的水上雄偉英姿。

水下受限於能見度，無法一窺山脊的全貌，但在水上則會看到一

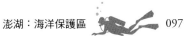

塊塊多邊形玄武岩柱如站崗的士兵般緊緊貼著彼此，隊伍綿綿延伸、不見盡頭，彷彿整座島嶼是玄武岩柱聚合在一塊的龐然大物，有些岩柱傾斜，有些則已傾頹或被沖刷，出現空隙。

岩壁一直向後延伸，最終止於一座傾斜的草原，草原邊緣是岩岸，有幾棟廢棄的屋子，顯然這座遠在天邊的島嶼，一度有人居住。如今西吉嶼是個無人島，禁止登岸。

陸上旅遊

南方島嶼

頂著藍天白雲結束一天的潛水行程回到港口，將軍澳村讓人覺得像是一座地中海島上的小海港。第二天和第三天潛水完後，會有時間讓你細細品味這座島嶼及船程不遠的望安島。

背對海港從村落後方走出去，遇到岔路左轉繼續走，會來到一處岩岸及初次抵達時從海上望見的一座廟。徒步不用一個小時就能繞完整座島嶼。

晚餐通常會帶大家去潛水中心後方隔幾條街的一間小餐廳用餐，但也有可能會在明亮的水岸邊烤肉。太陽下山後，村莊裡的女人仍然

忙著修補漁網或是站在巨大箱子裡收拾線繩。島上沒有夜生活，所有潛客多半會聚集在潛水中心，喝喝飲料，看看海洋生物圖鑑。

　　在別的地方會看見早在接近中午就已經收工的漁民，此時繼續坐在他們的「俱樂部」外頭喝啤酒打牌。夜晚的廟宇已經亮起來，只見招牌、燈籠與金紅屋宇在黑夜發出光芒。碼頭的漁船悄聲無息，掛著一串又一串猶如玻璃燈籠般的燈泡，準備夜間出海打魚。此時只剩潛水中心員工還在忙進忙出，推著滿載潛水氣瓶的推車往返店裡和空氣加壓站，徹夜迴盪著加壓站的聲響。

▼澎湖珊瑚一景。

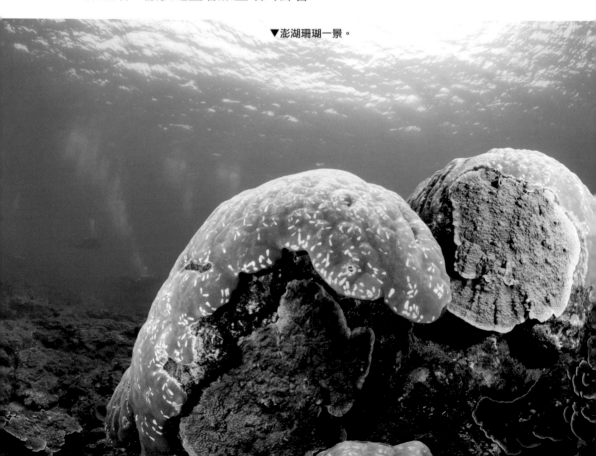

對澎湖人來說，這種景象再稀鬆平常且單調不過了，但對我們這些外地人而言，這種氛圍令人興奮，有著異國情調，而且平常少見。記得第一次到澎湖時，我和台中的一位朋友坐著聊到自己何其有幸能夠一窺鮮少西方人涉足的祕密世界。這位朋友笑說：「不只是外國人，許多台灣人也都沒來過這裡呢！」

到了望安島，可以在吃午餐的餐廳隔壁租車行租輛機車四處逛逛，租車含在套裝行程內。島上亮點之一是中社（昔稱花宅）的百年古厝，有一些修復得很好。另一個亮點是網垵口沙灘，可以感受深邃、輕柔、金黃且無人踩踏的完美沙灘。若是在世界其他地方，這座彎月天堂肯定五星級飯店與陽傘林立。望安島上有些沙灘是綠蠵龜的產卵地，港口北邊坐落著海龜形狀的現代建築，裡頭是望安綠蠵龜保育中心，夏季每日開放，開放時間為上午九點至下午五點半。

北方島嶼

其實若要去澎湖南方島嶼潛水，不一定要在馬公過夜，每天一大早會有許多從台中、高雄和台北飛過來的航班可以搭，第一天到馬公之後，在上船之前還有很多時間可以到處晃晃。同理，第四天回到馬公後想直接離開澎湖也不是問題，因為抵達馬公港的時間會是在上午九點半以前。

　　話雖如此，多待幾天在馬公和澎湖北方島嶼走走，一定會讓你覺得值回票價。

　　論住宿，馬公市區有大約二十間旅館可供挑選，如果從南方島嶼回來想要享受一下，也有港口邊的澎湖福朋喜來登酒店可以選擇。市區內及附近周遭還有上百家民宿，多數可以透過網路訂房。

馬公市區

　　在馬公舊市區，可以在小巷散步，欣賞老建築，品嘗仙人掌冰淇淋、黑糖糕（源利軒黑糖糕）等在地美食，並且造訪四百年歷史的四眼井及天后宮。中央老街則有許多典雅又傳統的茶館隱身在漆木拉門後方。

　　澎湖生活博物館就在福朋喜來登酒店前方不遠處，逛逛展覽廳，了解一下七千年以來人們如何在澎湖這座群島上討生活，以及島上的歷史、宗教、迷信、食物、漁業、傳統建築與在地習俗。博物館共三層樓，佈置得很好，職員也都很熱心助人。博物館開放時間為上午九時至下午五時，週四休館。

馬公以外的景點

　　走完澎湖長達 33 公里的北環線需要花上一整天時間，沿途會經

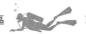

過澎湖、中屯、白沙和西嶼等四個相連接的島嶼。可以騎腳踏車、騎機車、開車或跟團旅行，另外也有接駁客運。沿途主要景點包括白沙島上有座巨大榕樹的通樑古榕保安宮、小門地質館、大菓葉玄武岩壁、西嶼二崁聚落、西嶼西臺及從漁翁島燈塔眺望壯觀海景。

這些北方島嶼還有一個很獨特且非常有意思的特色，卻又罕為人知，那就是水下有一連串可以連接兩地的岩脊。由於這裡周圍海水不深，人們陸續開發出島與島之間的路徑，可以「水上行走」。漁民也會善用這些水下路徑接近魚群，尤其是在馬公與大倉，常會看到這些漁民站在離岸數百公尺遠的水裡，腰部以下泡在水中。有一條路連接北邊的員貝嶼到白沙，另一條連接澎湖島東邊奎壁山到赤嶼的路則比較短，退潮時路徑有時候會完全裸露。當地人都會建議遊客最好請熟悉當地潮汐狀況的人帶，不要貿然自行前往，因為前一腳剛走過去，浪一漲潮就會變得很危險，宛如迷宮，不管往哪走都很容易走到水深處。

北邊最重要的島嶼是吉貝，以水上活動著稱，另一大特色是有上百座年代久遠的石滬。從白沙的北海遊客中心搭船到吉貝僅需 15 分鐘，船班十分頻繁。

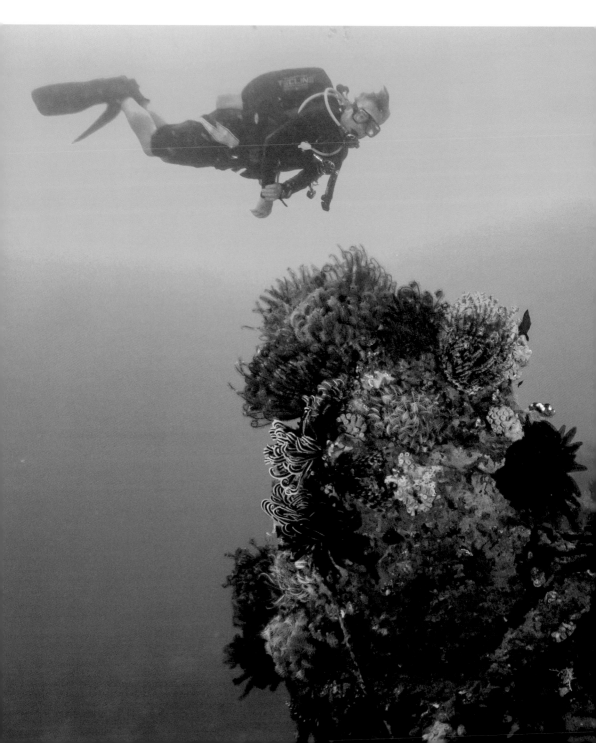

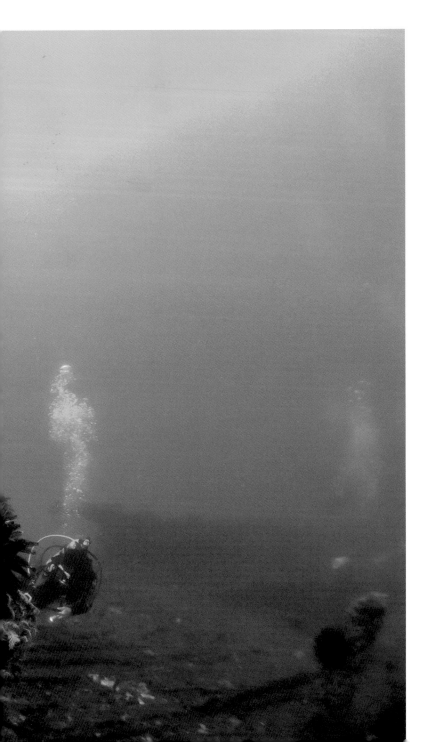

小琉球：保育之地

　　小琉球這座小島位於一段隆起的古老珊瑚礁石灰岩，緊鄰人口大約兩百萬的高雄大都會，小島十分漂亮且氣候宜人，即便是冬天，海水也很溫暖。與台灣本島之間的距離很近，島上居民也十分用心要讓來訪的遊客玩得盡興。山上有不錯的步道，海岸風景秀麗，還有一個超棒的潛點，會讓你覺得這趟短途行程非常值得。小琉球是台灣唯一一處四季海水都很溫暖且適合潛水的地方。

　　小琉球首次出現在史冊是在十七世紀，當時被稱作「拉美島」（Lamay/Lamey/Lambai），名稱可能是來自島上原住民對這塊家園的稱呼。後來有兩艘荷蘭船分別於一六二四年及一六三一年在此觸礁擱淺，倖存的船員卻遭到島上原住民殺害，這種情形在二十世紀以前其實屢見不鮮，很常發生在這些「不甚太平」的太平洋島嶼上。

　　一六三三年，荷蘭東印度公司派遣遠征隊前往小琉球一探究竟，找到關於事件的一些證據，也得知原住民會在遇難時躲進一個巨大洞窟。

　　於是三年後，公司再次派出遠征隊，這次目的是要報復。他們攻擊島民，將逃跑者一一擒拿並趕進洞窟，隨後封住出入口，用火及硫磺燃燒氣體灌入洞內，直到八天後總算一片死寂，荷蘭人這才打開出入口，進去發現三百具男人、女人及小孩遺體。至於島上漏網之魚，能夠抓到的後來都遭到奴役。

接下來數十年間，荷蘭又對小琉球發動幾次攻擊。到了一六四五年，島上已無活口。

從荷蘭東印度公司的航海日誌可以發現，這起事件（如今被稱為「拉美島大屠殺」）記載得鉅細靡遺，為真實歷史事件，應無疑問。但在小琉球這座島上，經過好幾個世紀，卻演變為不同版本的說法，儘管骨幹依稀可辨。小琉球旅遊必訪的烏鬼洞，入口的中文記事碑是這麼記載：

明永曆十五年，延平郡王鄭成功，克復台澎，驅走荷人。少數黑奴未及歸隊，逃來本嶼，潛居此洞。數年後，有英軍小艇在此洞西北之蛤板登陸，觀賞風光，黑奴乘虛搶物燒艇，並盡殺英軍。旋被搜尋之英艦發現艇燬人亡，乃上岸搜索，但黑奴潛伏洞中，百般誘脅，誓死不出，乃灌油引火，黑奴盡死洞中。

這起事件顯然後來變得眾說紛紜，但為何會冒出英國人，尤其是英國人在台灣史上並無特別角色，則已不可考。

島上原住民被掃蕩一空後，接下來幾世紀陸續有漁民從中國福建前來定居。日本於一八九五年佔領台灣之初，小琉球島上居民約有二百人。

今日小琉球

　　到了二十世紀末，小琉球迅速從漁村轉型為觀光勝地。過去三十年左右以來，大量台灣都市民眾湧進小琉球玩，觀光成為島上唯一經濟來源，全年無休。超過 80％的島民都從事旅遊相關行業，其餘 20％則尚未成年。島上有一間國中，學生畢業之後幾乎都會到台灣各地繼續升學，其中一部分人後來會回到小琉球繼承家業，或者自行創業，但大部分則是待在城市工作。

▼小琉球海龜。

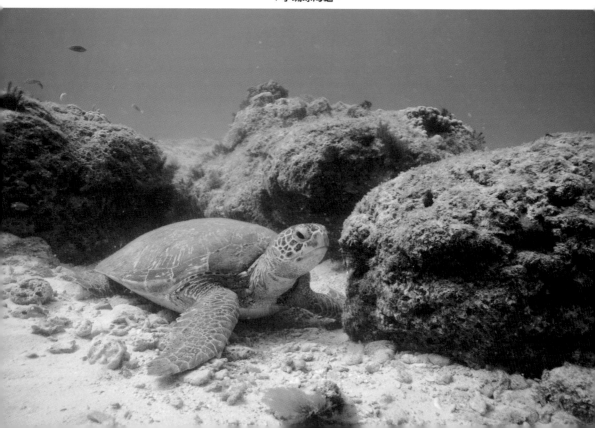

　　最近這幾十年，由於外地人來小琉球創業的關係，使得小琉球人口外移現象變得比較平衡。他們做起觀光生意，開民宿、餐廳，經營小吃攤，從事水上娛樂服務，或者出租機車。如今小琉球經常居住人口約有一萬三千人，密度遠高過綠島及蘭嶼等南台灣離島景點。

　　即便如此，若與每年造訪小琉球多達數十萬的遊客人數相比，小琉球的人口卻是小巫見大巫。夏天旺季時島上一天遊客數量可超過三千人。

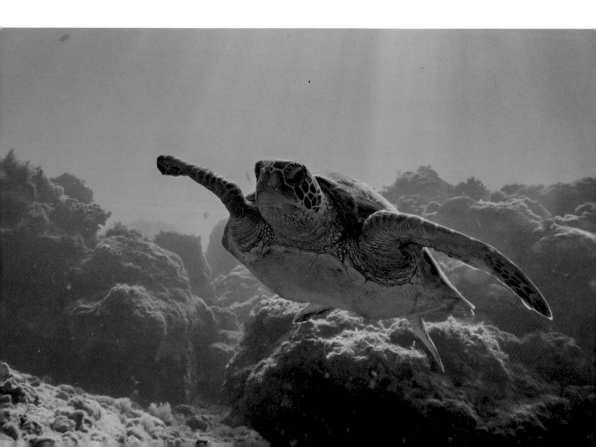

把天堂砌成水泥地

遊客如織、旅遊興盛會帶來嚴重環境問題，舉世皆然，但對小小的琉球島而言，訪客大增導致到處大興土木。在提供足夠住宿空間，餵飽遊客之餘，還要讓他們有娛樂去處，在在加劇環境災難。拋棄式塑膠包裝、餐具及餐盒等也是環境惡化的幫兇。

毫無控管地大興土木，使得建築廢棄物、汙水、地表逕流滲進大海，遮住島嶼邊緣的珊瑚礁，讓牠們照不到陽光，形同悶死牠們。毫無節制食用海鮮則使得周圍海域可食用魚類消失殆盡。少了草食性魚類，海藻盡情在深海礁石上生長，繼而悶死珊瑚。唯一受惠者是會吃海藻的小琉球海龜，數量增加了好幾倍。

然而旅遊業興盛對海龜來說不全然是好事，牠們也會遇到麻煩，像是卡在漁網中淪為漁民的混獲，或是困在棄置漁具脫不了身，最後溺死。還有海龜會被非法狩獵，被取食其肉、龜皮及龜殼。海龜面臨的其他生存威脅還包括產卵海灘受到光害，讓海龜不願意下蛋，以及誤食流入海中的塑膠袋及其他垃圾。

陸地上，民眾製造的垃圾量多到島上無法處理，汙染到路邊及海灘。二〇一五年初，由於屏東縣政府忘記編列預算將小琉球垃圾

運至台灣本島焚化，災難達到巔峰，850 噸的垃圾堆積了五個月才被解決。

解決方案

情況實在危急，正所謂「非常時期，非常手段」，這幾年政府偕同觀光業者及小琉球居民採取補救措施，實施一連串創新的保育措施，降低垃圾量，改善觀光活動的永續性，並且保護珊瑚礁及海洋生態。

事實上，稱小琉球是環境試驗皿一點也不誇張，因為這裡出現許多新作法，可以作為台灣其他地方，甚至是其他世界觀光景點的借鏡。看到目前這些作法，也許你會覺得還不夠，還可以做得更多，是沒錯，但起碼已經開始行動。

當地已經立法禁止特殊類型的漁業活動，包括禁止在島嶼方圓 5.5公里（3 海浬）內使用流刺網，鼓勵漁民改用釣竿這種比較環境永續的捕魚方法。這項新措施獲得小琉球漁民協會的支持，積極配合實施，違法者會遭到逮捕起訴，據稱魚群數量有因此增加，成效顯著。某些地方則會放置人工魚礁，試圖讓魚群聚集，不過至今成效有限，這部分內容留待稍後潛水一節再談。

　　如今法律嚴禁一切干擾小琉球海龜的行為，每到海龜產卵季時，也會封閉海龜產卵的沙灘。

　　有好幾支海洋志工隊會到小琉球淨灘，也會清除水下垃圾。過去六年來，當地水肺潛水民眾一共出了 200 趟水下任務，從海床上清除 32 噸海洋廢棄物。請點選網頁連結，認識這支小琉球海洋志工隊：https://web.facebook.com/groups/177710215637901

　　台灣全島正在實施一連串限塑措施，目標是在二〇三〇年以前逐步限制一次性吸管、餐具、食物保鮮盒與塑膠袋的使用。但這對小琉球緩不濟急，必須現在就採取行動。有些酒吧和咖啡館已經不用塑膠吸管和餐具，改用不鏽鋼製品。

　　為減少遊客使用一次性塑膠瓶，小琉球推出鋁製的「琉行杯」，遊客可以在島上幾個店家拿到杯子，全程使用。首先要下載「琉行杯」APP 線上註冊，上面會告訴你島上有哪些琉行杯的合作店家，這樣你在喝愛喝的飲料時就不用裝在塑膠杯，也不用拿塑膠吸管。離開小琉球前再將杯子拿到原本借用的店家歸還，或是拿到別的店家歸還。當然，可以在 APP 上查到這些歸還地點。

　　這套方案總共提供兩千個杯子，方案推出的前六個月就有五千人借用，還有臉書粉絲專頁，請上 https://www.facebook.com/LiuQiuCup/

▼小琉球珊瑚礁美景。

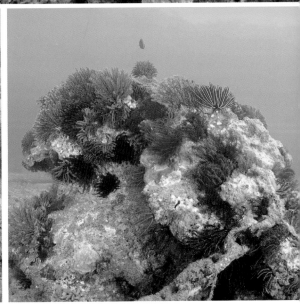

了解更多。島上許多熱門景點也都設有免費飲水機。

參與小琉球淨灘活動的民眾都有機會獲得「海灘貨幣」，這些「貨幣」其實是從海灘撿起來的玻璃碎片，再由當地藝術家手工繪製而成，有些島上店家接受民眾以海灘貨幣支付消費，但當然，這麼漂亮的貨幣，通常都被當成寶貝收藏，不太會有人贏得這些貨幣還拿去消費。想出這個點子的是叫做「海湧工作室」的非政府組織，組織成員致力於讓大眾認識保護海洋環境的重要。他們會鼓勵淨灘活動，推廣減少一次性塑膠袋的使用，同時不忘提醒來到小琉球的遊客，在享受島色風光之餘，也該好好照顧海洋與海龜。

小琉球的海龜之所以會引發大眾關注，都得歸功於一隻叫做「R36192」的母海龜，名字的由來是因為二○一一年第一次被民眾看見在小琉球周圍覓食時，身上有個標籤寫著 R36192。後來研究發現，這隻海龜是二○○六年在密克羅尼西亞聯邦的雅浦島產卵時被掛上標籤。二○一二年，牠再度回到雅浦島同一處沙灘產卵，五年後又回到小琉球，這次是在龍蝦洞被人看見。R36192 這隻海龜現在可是 YouTube 大明星，短短的身世介紹影片已經累積好幾萬的觀看次數。

位於中正路 255 號的「小島停琉——海洋獨立書店」，店主是陳

芥諭，可以在這裡了解更多小琉球當地的社區意識活動，店內還精選出重要海洋生態指南及海洋書籍，值得造訪。

交通方式

比起台灣其他外島潛點，小琉球的優勢在於交通方便，想從高雄一天來回也不成問題。不過如果能在島上住一、兩晚會更好，尤其是想要船潛的話，因為潛水船通常一大早就從碼頭啟程。島上大多數潛水業者都有販售潛水套裝行程，內含機車租用、住宿及交通船費用。

交通船可以在高雄南方東港鎮的碼頭搭乘，若要從高雄市前往碼頭，可在高雄客運站搭乘開往墾丁的 9117 路客運，中途於東港客運站下車。如果想搭飛機，但不想在高雄過夜的話，這班客運也會停靠高雄小港機場。最新客運票價及時刻表請上：www.taiwanbus.tw

從高雄客運站到東港客運站的車程約一小時，從小港機場出發的話則是四十分鐘。若從機場搭乘計程車，車程是二十五分鐘，但費用比客運貴許多，計程車約新台幣 800 元，客運則是 80 元。搭計程車的好處是可以把你連同行李一起載到交通船候船室，但如果是搭客運，還得從東港客運站走路十五分鐘才會到碼頭。

專門搭載遊客的交通船（按：民營交通船）在琉球的停靠港是白

沙尾港，而當地人搭乘的交通船（按：公營交通船）則停靠大福漁港

（潛水船通常是從大福漁港出海）。東港到小琉球的航程不到半小時，

白沙尾港的交通船每三十分鐘有一班，或者人滿開船。換言之，如果

乘客很多的時候，幾乎隨時都會開船，前一艘剛走，下一艘已經靠岸

準備載人了。

　　東琉碼頭第一班交通船早上七點開船，末班船則會在下午五點半

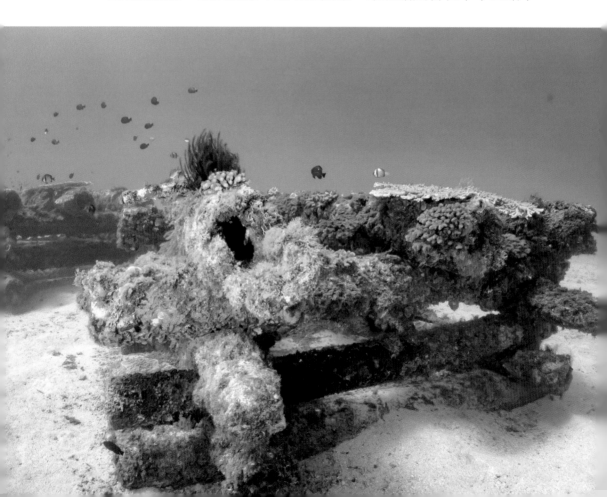

回到東琉碼頭。往返小琉球的航線不只一家業者在經營，但不管在哪一家業者的售票窗口，都可以買到任何船班的票。單程成人船票為新台幣 230 元，來回票為 410 元。

　　到了小琉球，所有乘客一下船就會被小販包圍，只見他們吆喝兜售各式活動行程、住宿、交通工具及零食。這算是極少數時候在台灣長得不像東方人的好處，因為小販會預設你不會說中文，難以溝通，乾脆直接放棄你，免得麻煩。

▼小琉球水下景象。

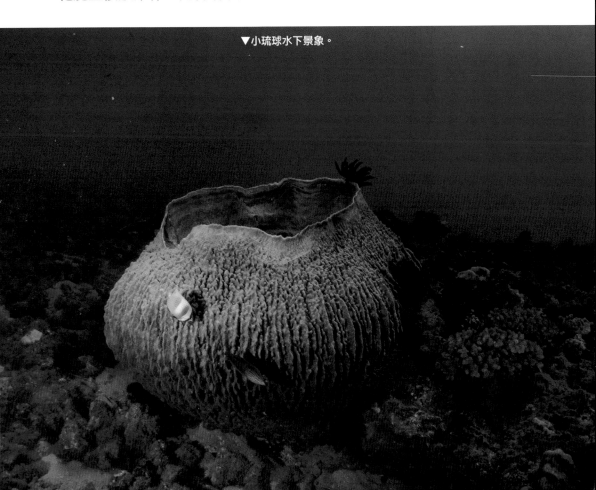

島上交通方面，大家都是騎機車或電動腳踏車。租電動腳踏車不須出示駕照。其實有些旅遊部落客會說，如果是租機車，部分租車行不會看你的駕照，但理論上應該要看。

你下榻的旅館可能會有腳踏車可以借用，但先在這裡預告，島上有些山坡，尤其是通往白沙有個特別陡的坡，而且剛好大部分餐廳都在白沙這裡。

有些旅館會有廂型車接送，潛水中心可能也可以派車到漁港，連同裝備一起載你回潛水中心。如果你是想學潛水或是體驗水肺潛水，都會是從岸際下水。

如果你是經驗豐富的潛水客，記得在小琉球預約船潛，這樣才能去到最棒的潛點，避開人潮。

高雄到小琉球船潛「船宿」行程

如果要潛水的一行人人數夠多，或者錢夠多，則可以考慮報名台灣第一家船潛船宿行程，從高雄出發到小琉球。「維多利亞 76」遊艇有六間客艙，每間有四到六張床，可容納二十六人。船首有兩間共用衛浴。撇開睡覺空間狹窄不論，這艘船其實比較接近私人遊艇，而非一般船宿潛水用船。這艘船的船東是世界最大的遊艇製造商之一：嘉

信遊艇。維多利亞 76 停泊的船塢就位在嶄新的高雄展覽館後方。

　　船離開碼頭後，會先用不起尾流的慢速航行十二公里，蜿蜒穿過巨大的高雄港，行經市中心高聳的摩天大樓、海軍基地及巨型灰色軍艦。在炎熱蔚藍的夏季早晨，說不定還會看到戴著藍帽子的水手列隊站在龐然船體的陰暗處。繼續沿著貨櫃碼頭航行，會穿過一架又一架的紅白色龍門起重機，只見它們正在對你立正敬禮。

　　到了出海口，船長會稍停片刻，向海巡單位申報出海，完成手續離開港界後，船速會變快，但也不會太快，畢竟這是遊艇，不是高速交通船。沒多久小琉球就會映入眼簾。不過，這趟行程的用意不是要一下子抵達，而是要好好享受船上片刻，優雅潛水！

　　包船到小琉球兩天一夜的行程，基本費用為新台幣二十萬元。就算有二十六個人一起分擔費用，顯然也不是每個人都負擔得起。不過船宿行程不限於小琉球，可視客戶需求航行到台灣任何地方，最長可安排七天行程。船上配有潛水教練，若要水下導覽員陪伴，則要另外收費。

　　船上有三台空氣壓縮機、水肺潛水氣瓶與配重，也有高氧氣瓶及潛水員警示網（Divers Alert Network，DAN）綠盒組緊急供氧配備。請上官方網站諮詢：www.montefinoyachts.com

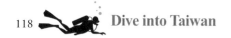
小琉球潛水

何時前往

　　小琉球終年氣候溫暖，水溫不冷。夏季會比較熱一點，但也是最多雨的季節，七、八月最常出現颱風。最適合潛水的月份是十一月到四月，晴空萬里，不太下雨，氣溫約在攝氏 25 度左右。海水溫度則

▼破沉船。

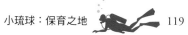

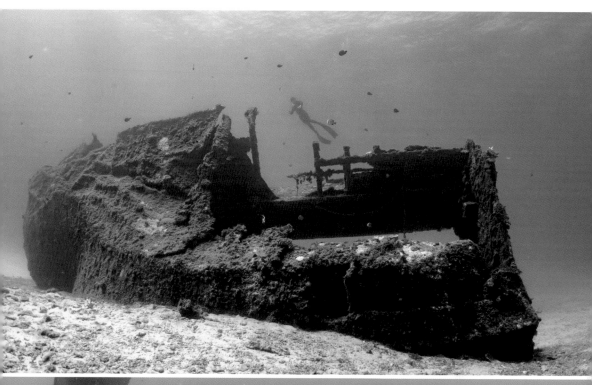

▼破沉船處凌亂的船身鋼板。

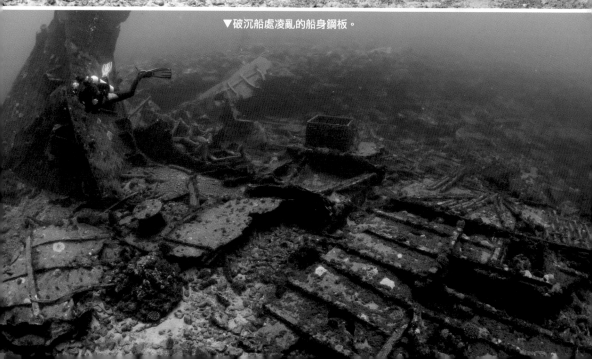

是舒適的攝氏 26 度左右，這是因為冬天那道會讓澎湖海水轉涼的洋流影響不到小琉球。加上緊鄰台灣西岸，免於東北季風的侵襲。冬天小琉球確實人會變比較少，但大家都知道冬天的小琉球還是很棒，因此每到假日遊客還是很多。請盡量把行程安排在平日。

破沉船

破沉船是小琉球的首選潛點，又稱作「杉福沉船」，名稱來自附近西岸的小漁港。這艘船看起來應該是小型貨輪，當初是為了當作集魚設施而刻意擊沉，但後來在風浪的作用下一分為二。沿著固定下潛繩會來到第一段沉船，可以看見船頭殘骸，水下 15 公尺處有零星泥沙覆蓋的傾斜礁岩，上面疊滿短小扭曲的鋼構物，海床上則散落著船身鋼板及其他遺骸。

至於第二段的船尾，狀況比較完好，嵌入水下 19 公尺的一片白沙，魚群都在此聚集。只見一大批黃點胡椒鯛在船小小的上層建築處群聚，格外引人注目，附近則有正在狩獵的獅子魚、一大群三角仔和其他小型魚類。船內空曠，沒有障礙物或纜繩。

魚群中有不同種類的天竺鯛，還有哈茨氏天竺鯛、斑柄鸚天竺鯛、

五線巨齒天竺鯛、Sagni cardinalfish……等等。有些很明顯看得出來是成雙成對，按照固定軌跡游著，其中一隻到哪裡，另一隻就跟到哪裡。牠們的水中「舞步」格外好看，令人著迷。事實上，沉船裡頭的魚群景象可說是水下攝影師夢寐以求的天堂。

船尾內部及外部周圍有些石斑聚集，也別忘記留意那些年幼、身上有獨特藍色弧線的條紋蓋刺魚，並瞧瞧從鋼構洞穴張嘴探頭出來的鰻魚。

這個潛點還有其他特色。游離沉船通過底沙，順著傾斜礁岩平行方向潛到水下約 22 公尺處，就會看到幾座人工魚礁、鋼鐵網箱，周圍繞著一大群園鰻。記住，游過沙子的速度要放慢，張大雙眼，說不定會看到章魚、扁魚、模樣河魨及藍鰭剃刀魚。我們有在這裡看過鋸吻剃刀魚及藍鰭剃刀魚，有一次還看到這兩種魚成雙成對，十分罕見。

如果是揹氣瓶潛水，而且在水深約 20 公尺處已經待上滿長的時間，那麼免減壓時間應該所剩不多。此時要留意一下潛水電腦錶，準備回到傾斜礁岩及下潛繩。這裡會發現小琉球招牌的綠蠵龜，遍佈在礁岩上方及杉福漁港旁沙灘，數量極多。

▼ 破沉船的船尾。

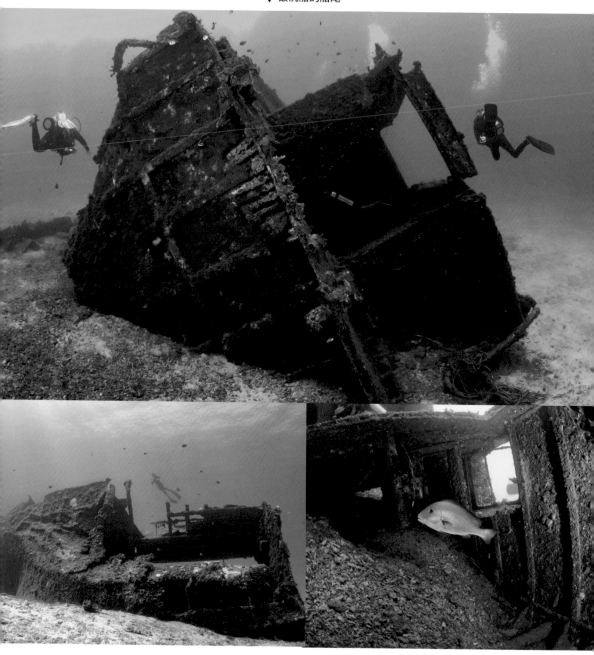

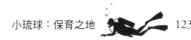

▲破沉船內可見成群天竺鯛優游其中。

如果這趟潛水的主要目的是探索水下生物，而不是去破沉船，那建議顛倒潛水順序，先去深一點的人工礁岩，然後向上潛到船尾，最後再去船頭。

箱網與美人洞

靠近小琉球西北角有兩個潛點。一個是箱網，屬於船潛，另一個是美人洞，屬於岸潛。前者原本是箱網漁業，業主在封閉式漁網內養殖魚類，結果某天晚上被竊賊割破漁網，裡頭漁獲被搜刮一空，僅剩下箱網。

換言之，這個潛點不再有太大亮點，只適合在硬珊瑚礁上方悠哉潛水一個小時。小琉球周邊雖然已經實施限漁令，但從魚群數量來看，成效並不彰，原因可能是因為並未完全禁漁（僅禁止特定類型漁業）。這也充分表示現有措施不足，如果小琉球能像澎湖那樣設立海洋保護區，應該會不錯。

水中雖然沒有太多魚可以看，但多留意一下礁岩上方，肯定還是有豐富收穫。每次潛水都會遇到不同亮點，像是會看到年幼斑胡椒鯛四處竄游，或是一群條紋蝦魚採取頭朝下、尾朝上的漂游姿勢，試圖偽裝成海藻，以躲過虎魚、莫三比克圓鱗魨，或是帶有漂亮藍色及黃

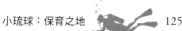

色的五彩鰻的獵食。務必多留意一下軸孔珊瑚叢中的美人兒，像是假橫帶扁背魨、蝴蝶魚及荷包魚。礁岩上有許多小丑魚，沙地上有園鰻，章魚則在巢穴中警覺盯著潛客的一舉一動，深盼能藉著偽裝功夫和聰明才智確保自己安全。

這裡也可以看見海龜，有的優游於深海礁岩，有的則在靠近美人洞淺水處隨浪逐流。浮潛的民眾及新手潛水客大多待在美人洞。

威尼斯沉船

從破沉船沿著西岸往南走，會遇到另一艘沉船，也是貨輪，但保持得完好如初。「威尼斯」的名稱由來，是因為附近有個美麗白沙灘叫做「蛤板灣」，綽號就叫做「威尼斯沙灘」。

這艘船位於水下 40 公尺的海床，當初放置目的也是為了吸引魚群聚集，但迄今尚未成功。下潛繩固定在水下 30 公尺的船頭，船頭這裡有長得很漂亮的七彩珊瑚。事實上，整艘船到處都有長出珊瑚，遍佈幾乎每一寸空間。可惜除了少數地方以外，都沒有太多魚。

船艙很大，可以在裡頭逛逛，引擎室也是開著的，裡頭可以看見不少遺留物。整座船艙十分乾淨，在裡面四處逛很容易，因為光線會從外頭經由甲板上的大洞打進室內。在這裡潛水十分好玩，但也一下

▼破沉船附近的細吻剃刀魚。

▼章魚正在留意潛客的一舉一動。

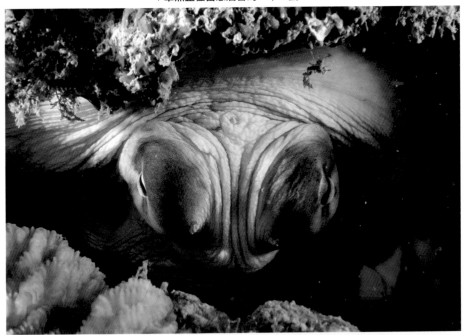

子就結束了。船附近並無礁岩壁，所以整趟都會是待在水下 30 公尺或者更深的地方。

潛水業者

「琉潛」是位於白沙外圍的一家潛水渡假旅舍，主人是黃怡嘉和她的伴侶陳致豪。旅舍由貨櫃堆疊而成，既現代又有藝術感，結合起居及工作空間，設施良好，提供雙層床住宿，可容納 30 位潛水客人，甚至還設有一間攝影室給攝影師使用。值得一提（也值得讚揚的）是，體驗潛水的師生比是一比一。如果是休閒潛水，則是四位客人搭配一個教練。網址為：www.liuqiudive.com

「小琉球阿貴潛水」是另一家開得比較久的潛水旅舍，地點在白沙東邊靠近漁福村的山壁頂端，視野極佳，還有一座泳池（放鬆用的，不是用來練習潛水）可以俯瞰大海。他們還有兩艘潛水船，船長和船員都非常專業，而且根據地就在漁福漁港。如欲聯絡他們，請上臉書搜尋「小琉球阿貴潛水」。

「奧之海潛水旅宿」則是位於島上比較靜謐的南部地區，同樣兼

營潛水中心及旅舍，而且有會說英語的員工。請上網站了解更多：
www.odysseydivers.net。而離小琉球最近的再加壓艙位於高雄。

陸上旅遊

小琉球是個美麗島嶼，可別被白沙的遊客及機車轟隆聲給嚇到。
往南或者往內陸走，沒多久就能遠離喧囂。

「山豬溝」是陸上主要景點之一，入口可能很多人，但爬幾百公
尺上山之後，人潮就會散去，你就能在這座島上最棒的鬱蔥山丘逛上
一個小時，甚至更久。可以沿著木頭步道，徜徉在珊瑚礁與榕樹根交
錯蜿蜒的溝谷之間，或者離開主要路徑去探尋小路。就算是在人多的
日子，一路上也可能只有你一個人。島上只有山豬溝、美人洞（海龜
出沒地點）及烏鬼洞（大屠殺的所在地）三個景點要收費，可以在任
一處花新台幣 120 元購買出入這三個景點的聯票。

門票也可以在白沙漁港東北方山坡上的小琉球遊客中心購買，遊
客中心另外提供摺頁及正確不偏頗的英文資訊，也可以在這裡借到琉
行杯。

▼威尼斯沉船。

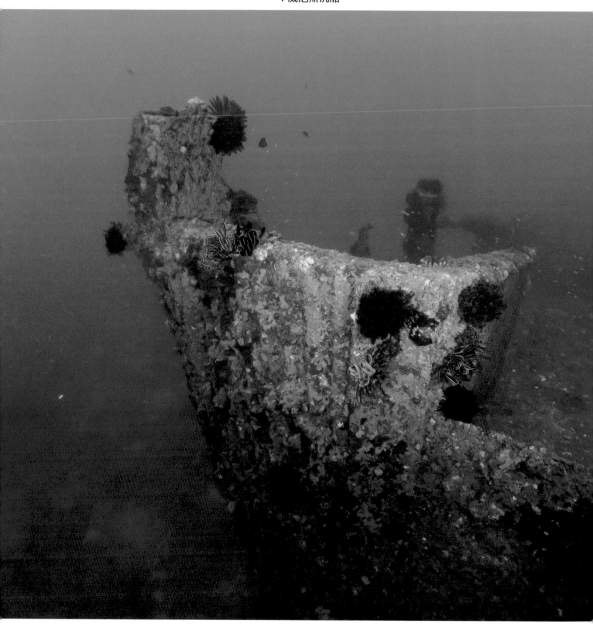

▼在威尼斯沉船裡探險的潛水客。

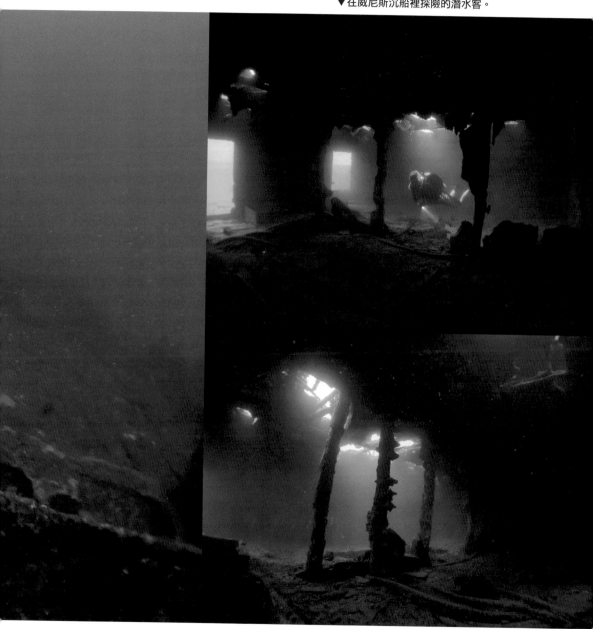

　　遊客中心附近有座島上最重要的信仰中心，即三層樓高雄偉的「靈山寺」，寺內供奉臨水夫人。漁民會供奉這位順產助生護胎佑民女神，祈求出海時女神能夠替他們照顧家人。

　　從這座寺廟可以遠眺小琉球知名的珊瑚礁石，即花瓶石，周圍總是會有一大票排成一列的潛水民眾，身上穿著潛水衣、橡膠鞋、救生衣、面罩、呼吸管及救生圈，耐心等待指示下水，一探這座淺礁的奧妙。

　　小琉球島上有許多寺廟、宮廟及山坡上的墓地。位於島中央的「碧雲寺」供奉的是觀音佛祖，即大慈大悲的女神明，也是人們祈求好運、護身及要做人生重大決定時的諮詢對象。

　　第三個主要宮廟是「三隆宮」，供奉的是後來成為瘟王的「顳頊」那三個夭折的兒子。這座宮廟又稱為「王爺廟」，是小琉球最重要的宗教祭典舉行地，祭典時間落在龍、羊、狗、牛年的農曆十一月間數日。換言之，接下來四次祭典分別會在二〇二一、二〇二四、二〇二七及二〇三〇年舉行。遇到這個節日時，出生在小琉球的人都會從外地趕回來參加祭典，節慶期間會舉行一系列儀式，並在最後一天的黃昏以燒王船告終。

　　小琉球另一個陸上旅遊特色是美食。還是老樣子，如果看到哪間店人很多，就表示好吃。像是琉球香腸肉嫩味美，琉球粿、蔥油餅、麻花捲等點心也都很好吃。說不定還會在這裡吃到你這輩子吃過最讚的水果及刨冰。中正路上的「冰箱冰舖」和中山路上的「花媽冰店」也都很棒。

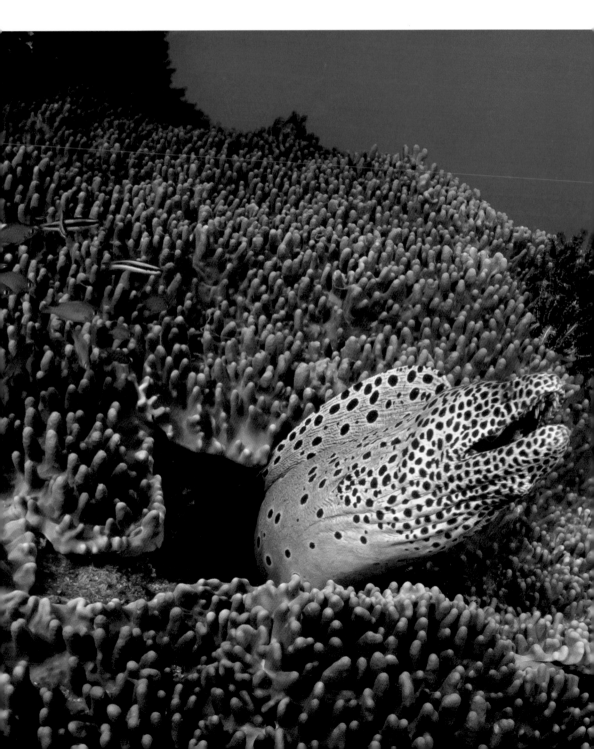

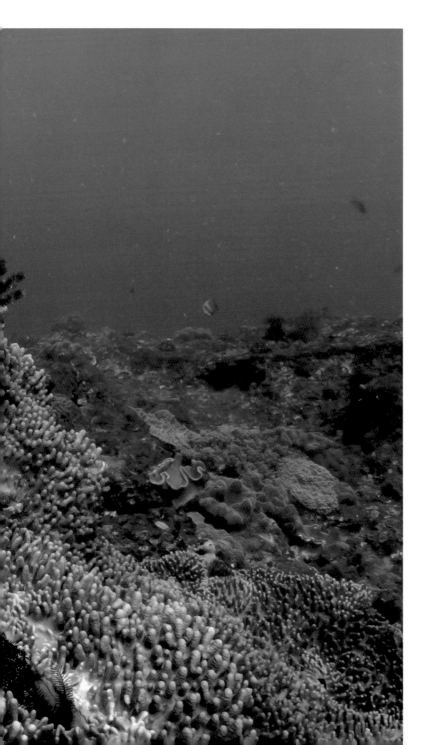

恆春：陽光海岸

　　台灣最南邊的行政區是屏東縣恆春鎮。這裡是台灣的陽光海岸，有著綿綿不絕的白沙灘、翠綠山丘，也是夏季渡假勝地。海岸東臨太平洋，遼闊且人跡罕至，是衝浪好手的最愛，至於墾丁附近的海岸，則遍佈沙灘傘，這裡有許多水上活動及週末夜市，是家庭旅遊及蜜月旅行的好去處。

　　至於西南方小小的西邊半島周邊海域，稱作南灣，是一個有屏障保護的寬廣水域，有珊瑚礁壁及水下巨峰岩，也是潛水人士及浮潛民眾的聚集地。南灣正對著呂宋海峽，海峽劃分台灣與菲律賓北部，每年夏天會有黑潮支流通過這座海峽，挾帶溫暖海水及為數眾多的海洋生物直抵恆春。

　　恆春又經常被稱為「墾丁」，因為這個半島的全部南部區域及附近海岸都屬於「墾丁國家公園」。國家公園設立於一九八四年，但設立國家公園的構想則可追溯到日治時期。國家公園裡有兩條公路，一條是山路，另一條則是沿著南邊海岸穿過墾丁。

　　恆春是原住民排灣族的世居地，如今排灣族人口有十萬人，是僅次於東海岸阿美族人口第二大的原住民族。中華民國現任總統蔡英文女士有四分之一排灣族血統，承襲自曾祖母。雖然目前還是有人會說排灣族語，但已被列入瀕危語言。

歷史上排灣族是驍勇善戰的族群，而且會獵人頭，曾於十九世紀末數度擊退日本人、美國人及清兵的軍事進犯，這些人當初進犯的目的，都是要替船隻擱淺後上岸慘遭殺害的水手復仇。

到了一八八三年，國際社會聯合起來在台灣南端鵝鑾鼻蓋了一座有武裝且用鑄鐵及鋼鐵百葉窗製成的燈塔，總算解決這個問題。建造燈塔的初衷是避免船隻觸礁，免得再度碰上排灣族。燈塔歷經甲午戰爭及二次大戰美軍轟炸，至今屹立不搖，是台灣現存最知名的一棟建築。

到了鵝鑾鼻燈塔不妨多花時間逛逛，這裡不只歷史精彩，海景也很壯觀。搭乘客輪往返蘭嶼及後壁湖途中，會看到這座燈塔矗立在峭壁上，若從蘭嶼搭往台灣的方向，看到燈塔出現在船的右舷時，就知道目的地快到了。

若是參加國家公園的導覽行程，導覽員很可能會是排灣族人，或是嫁給（娶）排灣族對象。若是如此，這趟行程將會聽到導覽員介紹各種古老傳說，以及排灣族如何善用森林裡的一草一木，像是以前會將苦棟樹的樹幹挖空，裝進死去的族人。這讓我聯想到其他地方南島語族的古老喪葬儀式，例如印尼蘇拉威西島上的托拉查人（Toraja）。我會在「陸上旅遊」一節進一步說明國家公園旅遊行程。

交通方式

從台北前往

　　台灣的大眾運輸做得實在很有效率，能夠讓住在台北的潛水民眾又快又舒適地來趟週末潛水往返行程。事實上，的確有人經常這麼做。

　　台北車站每十到十五分鐘就會有一班高鐵列車開往高雄左營，最快的班次沿途僅停靠板橋及台中兩站。其他班次停靠站比較多，所以如果時間有限，務必要搭上對的班次。請上 www.thsrc.com.tw 查詢列車時刻及訂票。高鐵坐起來就像是不用繫安全帶的飛機，速度也不會比飛機慢許多。即便中途停靠兩站，台北到左營長達 350 公里的距離，乘車時間也不到 90 分鐘。

　　列車一離開台北車站沒多久，就會開到鄉下，可以看看窗外丘陵，上面有家族墓地、田地、小村莊及有些違和的農舍。早晨陽光照射下，偶而會看見橘紅色廟宇屋頂閃閃發光。列車偶而還會經過工業區，讓人想起台灣是如何成功走到今天。

　　如果你有看過台灣地圖，以為地圖上經常把台灣西部海岸塗上灰色，就是因為這一帶都是水泥叢林，那你就錯了。但也不能怪你，這一帶的工廠周圍其實都被一片綠色包圍，像是森林、農田或是高麗菜

▼恆春水下地貌。

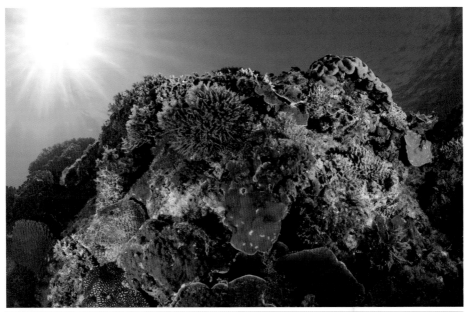

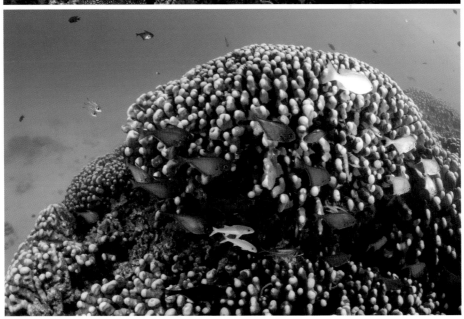

田，是你所能設想到最美的「工業區」。往東看，有一座深藍色山脈靜坐遠方，一路陪伴你到南方。往西看，則會看到遼闊平原延伸至海邊。

列車即將抵達左營站時，車廂內的跑馬燈會以中英文告知旅客車站免費接駁車資訊，可以搭到高雄市中心。

不過如果你是要去南部潛水的話，不需搭到高雄市中心，可以直接在左營站搭乘墾丁快線公車（9188 路及 9189 路），每 30 分鐘一班，中途會停靠恆春客運站（車資新台幣 371 元）及墾丁客運站（車資新台幣 415 元）。乘車地點及售票口位於高鐵站 2 號出口外面，留意高掛著「墾丁快線」的藍色指示牌（售票口的墾丁快線告示牌則是粉紅色）。你預定的旅館或潛水業者會告訴你該在哪一個公車站下車，如果你有事先要求的話，多半也會去接送你。

從左營前往恆春地區的另一個方法是搭共乘計程車，請事先上網預約。網路上有幾家業者有英文網站，像是 www.kkday.com 就有提供全台各地各種交通服務。車資應該介於新台幣 300 元至 400 元之間，上車地點多半位於高鐵左營站四樓 5 號出口附近的停車場，在預約時會告訴你上車地點。

不論是搭計程車或墾丁快線，車程都是約兩小時。

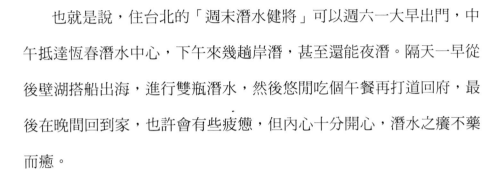

也就是說，住台北的「週末潛水健將」可以週六一大早出門，中午抵達恆春潛水中心，下午來幾趟岸潛，甚至還能夜潛。隔天一早從後壁湖搭船出海，進行雙瓶潛水，然後悠閒吃個午餐再打道回府，最後在晚間回到家，也許會有些疲憊，但內心十分開心，潛水之癢不藥而癒。

從機場前往

如果是搭飛機到高雄小港機場的話，從機場開往恆春及墾丁的客運車程會比從左營高鐵站搭往墾丁的墾丁快線還要久一點（2.5 小時），車資則差不多。這條路線由屏東客運經營，可以在機場入境大廳的大眾運輸櫃台購票，位置就在出海關後的左前方。或者可以從機場搭乘捷運到左營高鐵站，再從那裡搭乘墾丁快線或是共乘計程車。如果是從機場直接搭計程車到恆春，車資會很貴。

代步方式

大部分遊客在台灣各地渡假的代步方式都是靠騎機車。屏東客運有橘、綠、黃、藍等客運路線，借道恆春、白沙灣、後壁湖或東海岸等地，沿著主要海岸公路行經墾丁，把你載到鵝鑾鼻燈塔。車票可在

高雄小港機場或高鐵左營站的南下客運櫃台購買。一日票車資為新台幣 150 元，不限搭乘次數。

這些客運側面車身印有「墾丁街車」字樣，繪有七彩海生動物圖案，像是小丑魚及海星，每半小時發車，週末也是一樣。儘管這種代步方式十分便宜，也是不錯的探險方式，可以遇到同行旅客，但得要有心理準備會花上許多時間在路邊等車。

請上 www.ptbus.com.tw，進一步了解墾丁街車時刻表等資訊。

潛水交通方面，潛水中心應該會幫你打點上船前（抵達海邊）和下船後（離開海邊）的交通往返。許多潛水中心會用藍色發財車來運送短程旅客。

如果不想走太過大眾的路線，想要探索鄉村地區或是造訪偏遠海灘，那麼建議你租輛機車或汽車。鄉下地區（甚至是恆春鎮鎮上）的道路都滿空曠的，可以任意停車。但到了墾丁，街道會變得十分壅擠，停車變成可怕的夢魘，尤其是在夜市營業期間。如果你有租車而且想在晚上去夜市的話，最好別開車去，請旅館或民宿替你叫輛計程車吧。

恆春潛水

何時前往

　　台灣熱帶地區基本上不太會冷，一年四季都有業者推出潛水行程。每年四月到九月的水溫大約在攝氏 28 至 29 度，十月到隔年三月水溫會冷一些，但也很少低於攝氏 22 度。這裡最低的平均氣溫是一月的攝氏 21 度，最高是七月的攝氏 29 度。炎熱夏季降雨機率較大，這一點台灣各地都一樣，至於颱風則在七月及八月時最頻繁。旅遊旺季是四月到九月，以及落在一月或二月的農曆春節。

▼恆春潛水景象。

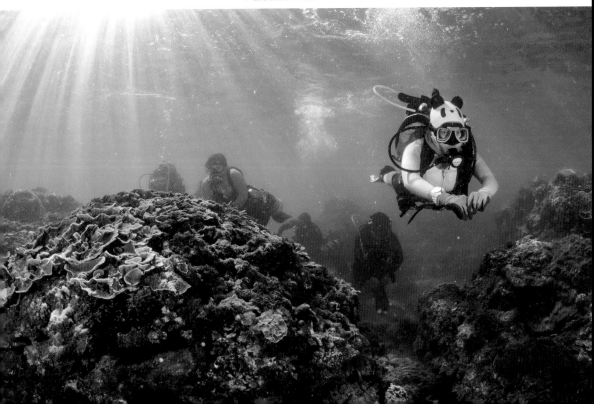

換言之，三到四月及九到十月這兩個淡旺季之間的時段是最佳造訪時機，海水溫暖，人不會太多，也不太會下雨。不過若不介意海水太涼的話，倒是可以考慮在淡季時過來，此時天氣既乾燥，又有陽光，而且人會少很多。風雖然有點大，但冬天水下能見度會更棒（但還是得客觀地說，這裡的能見度隨時都很好）。

從後壁湖出海船潛

前往南灣的潛水船會從後壁湖港出發，而南灣堪稱最棒的潛點就是名為「獨立礁」的巨峰岩，但其實稱不上是獨立的礁岩，只是眾多海床上峰岩中最大的一個，位於水下 36 公尺。

這裡地形實在雄偉，水的清澈度也無以倫比。完整欣賞這個潛點的最好方式是游到離這座巨峰岩一段距離，然後轉身觀看這座「山景」，真的很壯觀。低頭觀看底下的海床，會發現有不少長得極長的海鞭在海中綿延好幾公尺。

海水既然如此清澈，你八成會想：那就沒有潛到更深處的必要，畢竟從淺水處即可一覽無遺。但其實深海還是可以發現很棒的小生物。在水下 27 公尺處會發現巴氏海馬現蹤於紫色柳珊瑚，眼尖的話還可以看見綠色的大蠵魚。

由於水下視野極佳，可能會讓人覺得獨立礁是很容易潛水的地點，但可別因此過於大意。留意潛水電腦錶，因為在水下翻動海扇尋找巴氏海馬，或者探尋披著保護色的躄魚都可能會讓你在深水處待得過久，遠遠超過你的想像，而這個深度很快就會耗掉你的免減壓時間。如果你有取得使用氧氮氣瓶的認證資格，此時就該使用這種氣瓶。

這裡常見的其他生物包括大型斑胡椒鯛，牠們很會善用巨峰岩周邊的水族清潔站。此外還可看見一大群紅雞仔（隆背笛鯛）、鰺魚及烏尾冬仔，偶爾還會發現大型金梭魚在附近好奇徘徊。

巨峰岩頂端也是樂趣無窮，可以看到許多小丑魚、健康的珊瑚，還有許多快速游過的花鱸，螳螂蝦則從洞穴探出頭來，眼球盯著你轉。別忘記看一下有沒有珍珠龍（黃尾阿南魚），牠們會零星出沒在這個潛點，是非常上相的魚種。

通常從後壁湖出發的一趟雙瓶船潛行程，會先到獨立礁或是海灣中央比較深處進行船潛，接著才會到靠近岸邊比較淺的「珊瑚花園」。另一個絕佳潛點是「小咾咕斷層」。「咾咕」是台語「珊瑚」的意思，這裡的亮點是柳珊瑚、巴氏海馬、七彩軟珊瑚、海鞭及一大群魚類。

到小咾咕的方式是沿著連到岩脊的繫索潛水過去，但沒有必要在岩脊這裡多做停留，因為潛到最後還會有許多時間可以來這裡晃晃。

這座潛點的主要景緻反而是在深一點的地方，可以看見一連串大型珊瑚礁柱，周圍都是覆滿各種軟、硬珊瑚的小岩石，還可看見一大片皮革珊瑚及管星珊瑚。下到海谷後，你會在巨石與巨石之間完全被魚群包圍，除了遇見一大群秋姑（圓口海緋鯉），還能碰上四線赤筆（四

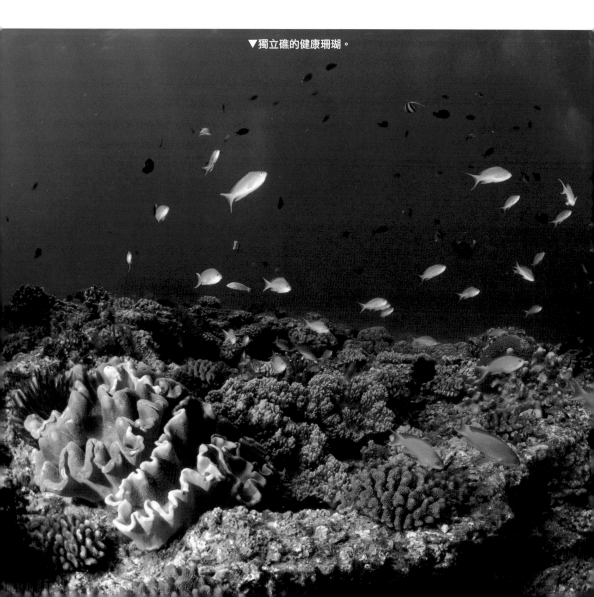

▼獨立礁的健康珊瑚。

線笛鯛）、斑胡椒鯛、褐臭肚魚、鯵魚、玻璃魚、紅目鰱（大棘大眼鯛）、棘鰭魚、條紋蓋刺魚及更多魚種，實在是琳瑯滿目。但好景不常，一轉眼又要上岸了。

長長小咾咕岩脊的另一端則是「藍洞」，只要經驗老道，揹著的

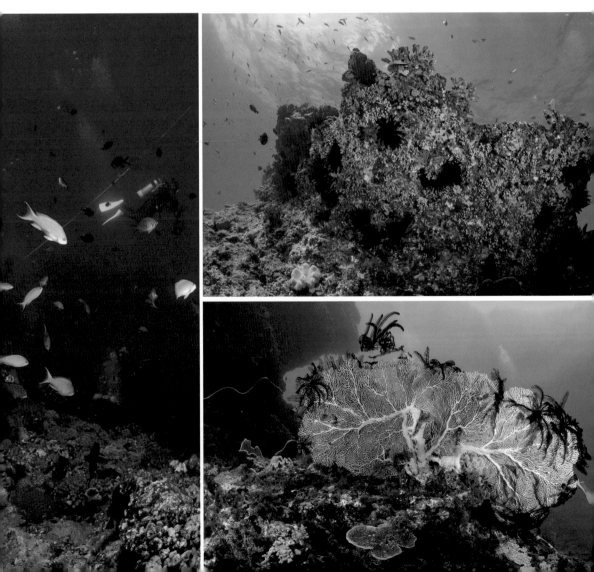

是氧氮混合氣瓶，而且不介意一直游動的話，確實可以一次去這兩個地方。但最好還是分兩次下水前往，因為雖然海面上標示出這兩處位置的浮標看起來相隔很近，但其實這兩個潛點在水下的海床距離頗遠，而且中間還有許多可駐足欣賞的地方，如果匆匆忙忙趕在一次完成就太可惜了。

藍洞其實是一個斜坡上的隧道，點綴著一整串七彩軟珊瑚，非常漂亮，水下攝影師都會把握機會捕捉潛水客從洞穴竄出的經典畫面。這個潛點會先從兩個藍洞之一的上方出發，通過隧道之後（如果你是攝影師的模特兒，得要通過好幾次隧道），沿著 W 形狀的岩壁前進，此時沙地位於水下 24 公尺處，再穿過更大且垂直的藍洞進行上升，最後返回礁岩上方繫索，也就是最初下潛處。你在小咾咕看到的魚種，這裡也看得到，不過要特別留意錢鰻（白口裸胸鯙）及黑駁石斑魚出沒。如果想看多鱗霞蝶魚，也不用走遠，這裡就有，有些地方甚至隨處可見。

另外兩個比較淺的珊瑚花園熱門潛點分別是「北側花園」及「燕魚點」。這兩個潛點地形相似，都是珊瑚礁柱與沙地交錯，而且有長得像是大型磨菇的巨石珊瑚，是紅目鰱、刺鱗魚及鋸鱗魚等大型魚類愛在下方躲藏的好所在。

　　沙地上可以看到園鰻及古氏新鯱，珊瑚礁柱周圍則有機會碰上各種生物，像是小斑胡椒鯛、小雙色鯨鸚哥魚（有橘色還有白色）、綠蠵龜，甚至是大型白斑烏賊。

　　就體型而言，這些白斑烏賊在礁岩這一帶算是數一數二大的生物，卻連在大白天都很難用肉眼看到，這得歸功於身上的保護色。那麼該怎麼做才能看到牠們？首先，既然你知道牠們會在這裡出沒，就該瞪大眼睛注意一下，邊游邊看。再來，要多留意突然在水中冒出的「黑煙」，這是烏賊吐出的傑作，因為儘管你沒發現牠，牠早就已經發現你了，覺得你游得太靠近，認為你一定是看到牠了，才會吐出墨汁轉移你的注意力，趁機逃跑。就算如此，牠也不會跑得很遠，會在幾公尺以外的地方，高度警覺地注意你的一舉一動。最後一個小訣竅則是：通常烏賊會倆倆一起行動，若是看到一隻，可以順便留意附近的第二隻。

　　而在燕魚點，顧名思義這裡經常會有一群燕魚徘徊於繫船浮筒周圍。如果船上潛水客很多，盡量早一點下水，因為水下攝影師通常會直奔燕魚聚集處，這些魚很快就會失去興趣。乍看之下，牠們游得不快，其實速度比起潛水客快多了，一下子就會趕不上牠們。但在最後準備上升回到水面時，他們八成又會游回來繫索附近。

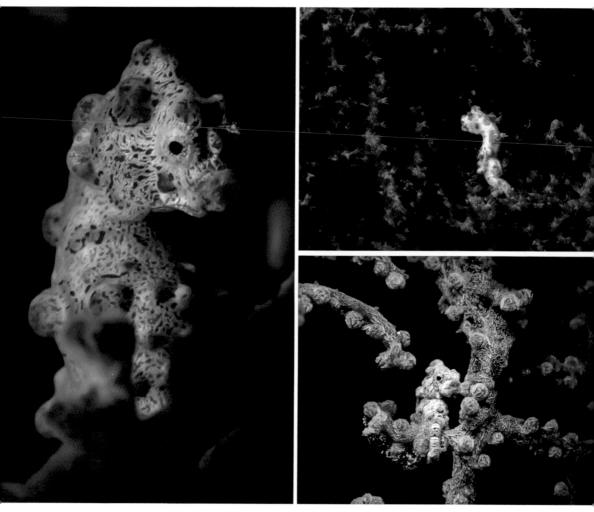

▲在小咾咕斷層可以看見巴氏海馬。

　　這座珊瑚花園其他值得留意的魚類包括成群緋鯉、黑尾凹尾塘

鱧、絲鰭線塘鱧、蝦子、植鰕虎、紅小丑（*Amphiprion melanopus*）、

藍紋神仙（*Pomacanthus semicirculatus*）以及許多罕見種類、成雙成對的蝴蝶魚，包括鞍斑蝴蝶魚（*Chaetodon ephippium*）、一點蝴蝶魚（*Chaetodon unimaculatus*）以及艷麗的紅尾蝴蝶魚（*Chaetodon xanthurus*），後者側面魚鱗帶有獨特黑色方格圖案，雙眼周圍有黑色帶狀紋路，魚尾可見一片寬闊的橘色帶狀圖案。

其他船潛行程

如果海況不錯，潛水船就會開到後壁湖半島最南端，放客人在「南海洞」潛水，這裡破碎的礁岩地貌有像迷宮般的洞穴、海谷等著潛水客來探險，一顆顆如鐘乳石般的礁岩倒掛在上方，樂趣無窮。還有許多魚種，包括一大票隆頭鸚哥魚。若想要知道海流的動向，則可以從礁岩長出來的大型柳珊瑚及長長海鞭的擺動略知一二。

鵝鑾鼻燈塔外海十公里處的巴士海峽，有個傳奇潛點叫做「七星岩」。這個潛點很少人去，因為得要天時地利人和才行。一來，潛水客得要有經驗，有專業，有紀律。再來，海況不能太差，浪不能太大，而且也要有一艘適合航行於廣闊海洋的船隻。這裡一年當中能潛水的次數寥寥可數，很常會遇到出海前一刻行程被迫取消的狀況。這個潛點的傳奇之處，在於可以看見一大群遠洋魚類，還有潛水客消失在公

海之中的失蹤案例。所以不要太期待會有業者帶你到此處，但如果哪天耳聞有船要前往時（而且你也有必備的經驗與專業），請好好把握機會。

在後壁湖岸潛

恆春是一個非常熱門的水肺潛水入門地點，沒有經驗的人可以在這裡上課學習。後壁湖港南方的「餵魚區」則是其中最熱門的岸潛地點。可想而知，水中會有非常多人的腳和蛙鞋在踢，海床狀況也滿糟，尤其是在淺水地區，因此不要期待會在這裡看到什麼生物，頂多是條紋豆娘魚與小型海豬魚，而且是潛水教練刻意餵養的，用來博得客人歡心。不過若離開淺水地區，其實有滿多東西可以看，而且坦白說，在炎熱的午後跳進餵魚區清涼一下還真的挺不賴。

要到餵魚區下水點，得先從停車場走一小段路，通過沙灘，然後快速踩過岸上長著苔蘚的石頭。聽起來很辛苦，但其實不會，而且不會破壞海洋生態，這一點可以放心，因為早就被前面許多潛水客踩踏殆盡。這裡你會看見紅目鰱、鸚哥魚、棘鰭魚、四線赤筆和秋姑。最大的亮點是一大堆如馬鈴薯般的珊瑚，也值得花點時間尋找看看有沒有石狗公、錢鰻及海蛞蝓。

　　餵魚區位於墾丁核電廠冷卻水出水口的其中一側，另一側就叫做「出水口」，可以在這裡看見一大群尖鰭金梭魚、一大片硬珊瑚及柳珊瑚。附近還有許多一點蝴蝶魚，運氣好的話還可以看見烏賊呢。

　　「什麼！」你八成在心裡大叫。「這裡竟然是核電廠的出水口！這些潛水客也太瘋狂了吧！」的確，一開始我也是這麼覺得。但不論是核能、燃氣、燃煤或燃油的發電廠，似乎都蓋在海邊或河邊，因為需要大量的水來冷卻驅動渦輪運轉的蒸氣。水會被汲取，通過冷凝機，最後排回到原來的河流或海洋，排出的水溫會比原先汲取時高一點，但整個過程中水不會遭到汙染，因此毋須擔心。

台灣海峽側的岸潛潛點

　　不過若還是不想在出水口這裡潛水，也可以改去後壁湖半島另一側，也就是面向西邊台灣海峽的那一側潛水，這裡有不少不錯的選擇。「合界」這個潛點距離後壁湖短短 15 分鐘車程而已，下車後沿著一條狹小路徑走，再穿過一小段岩石，就會抵達海邊，這時你八成會覺得還好有穿海棉製的台式防滑鞋，要不然就得從後壁湖搭船 40 分鐘才會到。通常潛水船會在東北季風正強的冬、春兩季載客人過來這裡潛水，因為這時候南灣海況不佳，合界周遭反而最適合潛水。

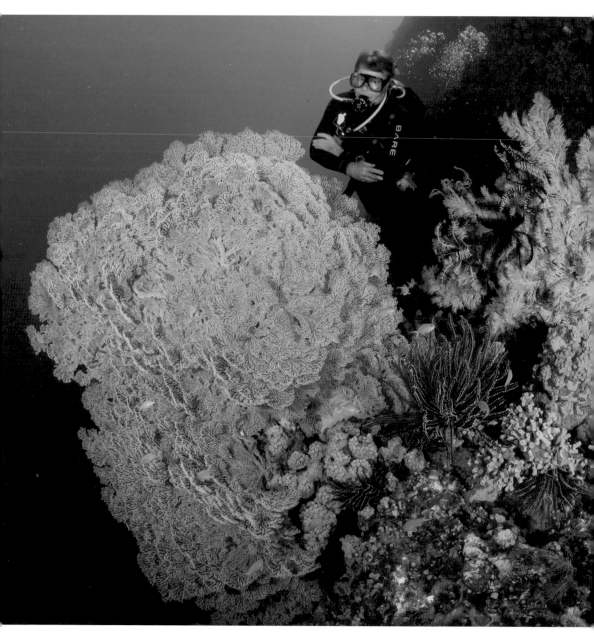

▲一名潛水客正駐足於藍洞欣賞軟珊瑚。

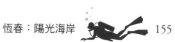

▼藍洞的軟珊瑚。

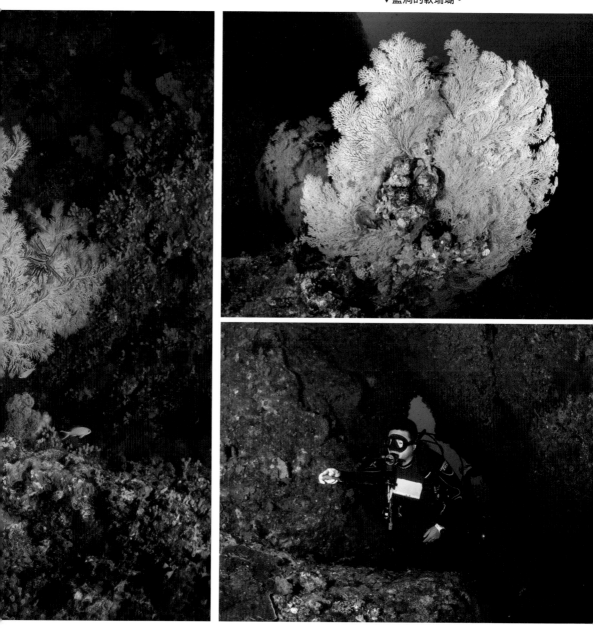

大多數西岸潛點的共同特色是有水下突出物，可以用游的穿過去，此外還有許多硬珊瑚、繽紛的軟珊瑚、一大群四線赤筆及古氏新魟。合界水下礁岩附近散落著船隻殘骸，位於水下 20 公尺的海床上，是海洋生物的綠洲樂園，可以看到許多雀鯛、花鱸和環尾鸚天竺鯛，多半還會有二、三十隻的銀雞魚相隨。

沙地及船骸也藏著各種生物，像是海蛞蝓——包括有名的「皮卡丘」海蛞蝓（*Thecacera pacifica*）——躄魚、海馬、三棘帶�及年幼條紋蓋刺魚。到了礁岩，則可留意是否有藍紋神仙、黃唇青斑海蛇、章魚及綠蠵龜等生物出沒。此外還有黃色年幼的火紅刺尾鯛（*Acanthurus pyroferus*），長得和迷你黃刺尻魚（*Centropyge flavissimus*）一模一樣，據信這種偽裝技巧是用來保護自己免遭獵食，或是要讓獵物上當，不過也有可能二者兼具。

合界可以說是這一帶海岸硬珊瑚最漂亮的潛點，但論海洋生物，合界以北的「豔光礁」及「山海」亦不遜色。p.166 的裸躄魚（*Histrio histrio*）照片攝於豔光礁。只要在珊瑚岩柱底下看到一群玻璃魚，務必多花一點時間看看附近有沒有喜歡獵食玻璃魚的魚類，像是躄魚及大斑裸胸鯙。

至於山海這個潛點，則算是泥漿潛水，深度頗淺，乍看之下毫不

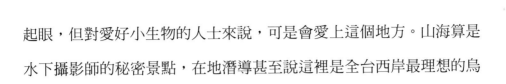

起眼，但對愛好小生物的人士來說，可是會愛上這個地方。山海算是水下攝影師的秘密景點，在地潛導甚至說這裡是全台西岸最理想的烏賊拍攝地。

罕見嬌客

二〇一七年四月二十日，一場遲來的晨間漲潮退去之後，超過一百隻平常倒貼在海面活動的遠洋海蛞蝓——緣邊海神海蛞蝓（*Glaucus marginatus*）被困在合界岸上，附近還遺留著數十隻長得像是水母、緣邊海神海蛞蝓愛吃的一種海洋生物，叫做太平洋錢幣水母（*Porpita pacifica*）的生物。結果隔天全部又隨著漲潮被沖回大海。

還好恆春潛水社群手腳夠快，有用相機及手機拍下這罕見又美麗的海蛞蝓，使牠聲名大噪。如今這種海蛞蝓已成為恆春的代表性生物，被印在旅遊摺頁及廣告看板上，身形嬌小，不過才三到八毫米而已，長得非常可愛，難怪會被當作招牌生物，用來吸引浮潛及潛水客人。

俗話說，外表會騙人，這種海蛞蝓也不例外。緣邊海神海蛞蝓乍看之下可愛又無害，其實是心狠手辣的獵食者。這次擱淺在灘上，使得台灣科學家難得有機會在戶外觀察牠們。以下是科學家對其進食行為的說明：

▼北側花園的一隻章魚。

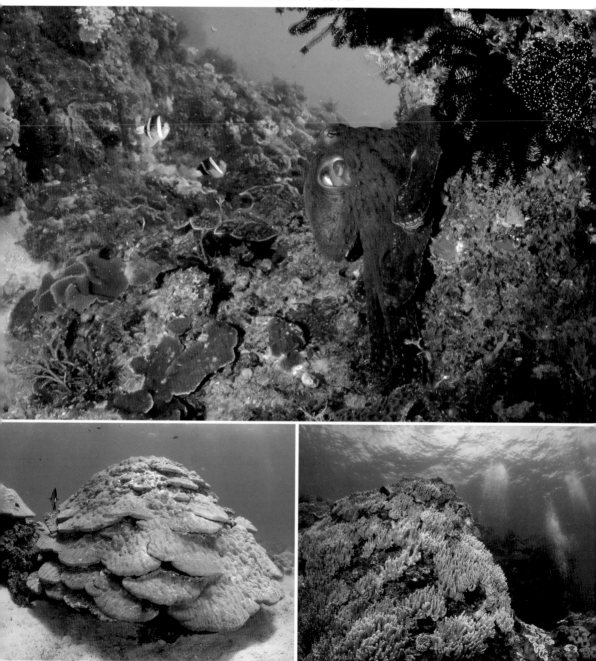

▲北側花園地貌。

▼燕魚點有許多燕魚。

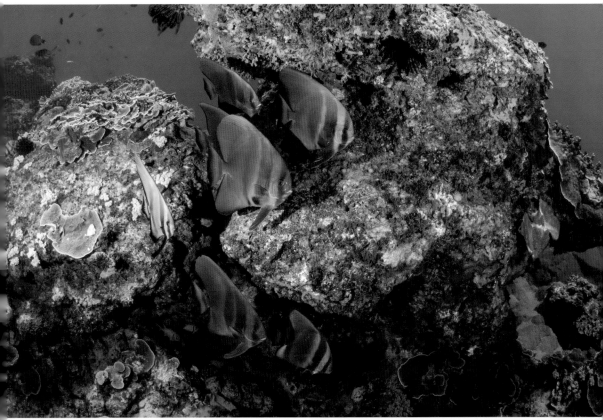

▲燕魚點水下景觀。

「緣邊海神海蛞蝓多半會朝漂在水面的對象游過去或漂過去，一旦發現是殘屑或海藻時，便會用位於頭前方的口觸角及嗅角一探究竟，如果覺得沒有興趣，就會漂走。如果遇到獵物時，會從單純的探索改為覓食行為，在水面上開始蠶食對方，用甩頭或者向後游的方式撕裂獵物。這種海蛞蝓偶爾會用下顎咬住太平洋錢幣水母，免得被浪帶走。這樣的覓食行為會持續兩分鐘，接著牠們會停止攻擊獵物，先游離幾分鐘，然後再度展開下一輪的覓食。緣邊海神海蛞蝓很少潛水，大多只會探索身體部位貼近水面的生物，進行攻擊。」

這種海蛞蝓的防禦機制也很強，所以看到牠的時候，別因為看牠可愛就拿起來把玩，因為這種海蛞蝓會從牠們的獵物有毒水母身上吸收消化毒素，被牠一扎，痛楚可是比水母來得強烈又集中許多。

潛水業者

「台灣潛水」（TDC）是這個地區最早成立的商業潛水業者，創於一九八〇年，是個父子共同經營的事業，老爸現在負責開潛水船，而他白金課程總監兒子陳琦恩則開設一座潛水渡假村，訂立可供後人參考的標準，更聘請一群經驗豐富且通曉多國語言的潛水教練，維持

在很小的員工客人比例，對自然環境有著無比熱情。TDC 另外在台北與綠島有小型分店。請上 www.taiwan-diving.com 了解更多。

「CT Diver 潛水中心」是較小型的潛水業者，主打環境保育及優質潛水訓練。網址為：www.en.ctdiver.com。

另一個潛水中心是「南青潛水」（Dive Pro），有自己的船及船潛行程。網址為：www.en.divepro.tw。

而離恆春最近的再加壓艙位於高雄。

陸上旅遊

恆春

每到旺季及週末時刻，墾丁和附近的南灣就和世界其他知名海邊渡假勝地一樣，總是人滿為患。白天會看到愛玩水的人在沙灘陽傘下排隊等著玩水上橡皮艇或搭香蕉船，要不然就是騎著摩托車去找適合 IG 打卡的景點。晚上則會湧進街玩樂、散步，互相比較誰曬得比較厲害，跑跑酒吧，品嚐墾丁大街及周邊巷弄綿延兩公里，上百家攤販的夜市美食。

是很有樂趣沒有錯，但若想要遠離喧囂、放鬆一些的話，就去恆

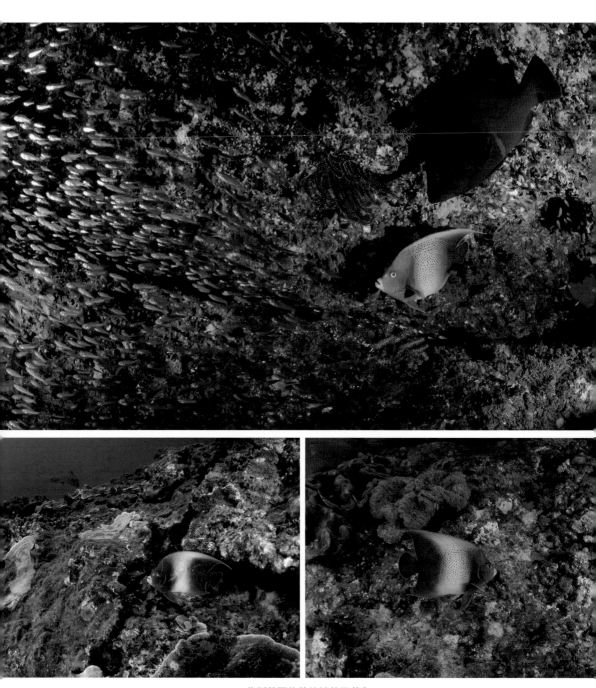

▲北側花園的藍紋神仙及燕魚。

春。這個古色古香的地方小城離多數潛水中心及渡假村不過才幾分鐘車程，城內有些清朝古蹟、幾座色彩繽紛的廟宇、好幾家時髦咖啡館及便宜熱鬧的美食餐廳。恆春鴨肉特別有名。

這裡也有高檔餐廳。「波波廚房」是首選，但就算晚餐在別的地方享用，還是可以順道來這裡吃個手工冰淇淋。

▼出水口潛點可以看見一群尖鰭金梭魚優游其中。

▼在餵魚區可以看見金帶擬鬚鯛。

如同東海岸的台東，這個西南地區多年來吸引許多有創意巧思的人前來創業，他們不想待在大城市，想要平靜一些的生活，便紛紛在小城鎮或鄉村開起咖啡店、咖啡酒館、餐廳、藝術空間、民宿及精品店。每間店都有自己的風格，個人特色十分強烈，不走大眾路線，除了有趣以外，更可看出注重特定價值。

比方說，這裡的咖啡館裝潢都十分有趣且富藏細節，食物好吃，音樂好聽，服務很有溫度而且友善，還很環保，不製造垃圾。許多咖啡館都是老房子改建而成，或是位於老建築內，因此裝潢上也盡量發揮復古風格，像是紅磚壁爐或是木頭百葉窗。

許多店主或老闆都比較年輕，和那些會去海裡潛水衝浪或爬山的人年紀相仿。這些活動都是這些人的父母輩從來不會去做的。台灣可以說是隨時都在前進，變化快速，從以往視野侷限、比較不那麼開放的社會，漸漸解開桎梏，試圖超越當前政治困境，迎接嶄新有活力的社會，視野更加開闊，也更具包容性與彈性。本書寫作的初衷是要向大家介紹台灣的潛水美景，就這一點而言，也足以看出台灣正在蛻變。

協助淨灘

若想在渡假時花幾個小時在沙灘上到處逛逛，同時對環境做些好

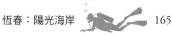

事，不如就一起來淨灘吧。每個週末其中一天的午後，會有地方政府、當地居民、潛水社群、衝浪人士及有心且有空的民眾前來當志工，齊聚在這座半島上十一個偏遠海灘的其中一處，想要讓這個世界變得更好。

任務雖然嚴肅，但氣氛輕鬆，許多人臉上都掛著笑容，也是很棒的交朋友場合。最近一次佳樂水（靠太平洋那一側的衝浪海灘）的淨灘活動上，幾位村莊長輩女性一邊彈奏各種弦樂器，一邊以宏亮有活力的歌聲唱出排灣民謠作為活動開場，甚至要所有潛水民眾、男男女女衝浪客及淨灘民眾等人一起加入合唱，儘管多數人完全不懂歌詞的意思。

淨灘活動會發給大家塑膠袋及撿垃圾的工具，將垃圾分門別類，像是飲料罐、普通瓶罐、玻璃、瓶蓋、拋棄式塑膠、廢棄漁具及菸頭等，一一列表，地方政府才能進行垃圾來源統計與分析。畢竟重點不只是要淨灘，還要設法避免垃圾再出現在沙灘上。

根據淨灘主辦單位的統計，每一輪十一個海灘淨灘下來，總共會有超過一千人次參與，收集超過四千公斤的垃圾。週末若經過這裡想幫忙的話，可以問問看潛水中心或是旅館目前輪到哪個沙灘要淨灘。如果他們不知道的話，就問「台灣潛水」（TDC）的工作人員吧，他們肯定會知道。

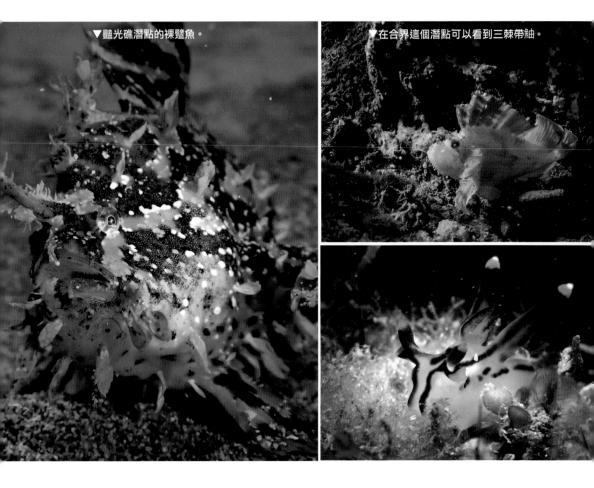

▼鱲光礁潛點的裸躄魚。

在合界這個潛點可以看到三棘帶鮋。

墾丁國家公園

　　看完水下生態後，若想深入了解台灣陸上生態，看看一些陸地野生動物的話，不妨報名「社頂自然公園導覽」行程。在經驗豐富的導覽員帶領之下，徜徉在森林之中，會看到梅花鹿等動物出沒。以前恆春這一帶滿坑滿谷都是梅花鹿，後來因為大量獵捕鹿皮出口的緣故，

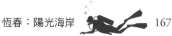

幾乎消失殆盡。國家公園設立之後，再度從台灣北部引進梅花鹿，數量因此大增，從一九八〇年的幾百隻，成長到今天的上千隻。

每到九月及十月，會看到一大群松雀鷹及灰面鵟通過這座國家公園，飛往南方。恆春半島是東亞候鳥遷徙的海上路徑其中一個中途點，這條跳島路徑長達 7000 公里，起於東西伯利亞，終於南方的印尼，動輒要飛越長達 300 公里的大海，是一場重要的猛禽越洋大遷徙，每次數量高達數十萬隻。墾丁國家公園同時是兩種本土猛禽的家，分別是大冠鷲及鳳頭蒼鷹。

▼沙地及珊瑚礁間也藏著許多生物。

社頂自然公園導覽行程約三個多小時，接待中心可以免費借用登山杖及斗笠，出發點也是在接待中心。稍早我曾提到導覽員都是排灣族人，或是跟排灣族有關係的人，他們會把普通的森林漫步化為令人難忘的文化體驗之旅，可以聽他們分享許多知識與故事，深入認識這座森林、植物與古代住民。儘管導覽員年紀都比較大，還是頗會運用現代科技進行導覽，像是運用手機照片與影片檔。比方說，他們會給你看某個罕見的飛蛾照片，讓你知道原來這就是剛才看到的毛毛蟲最後長大的模樣。

本書出版時，導覽行程費用為每人新台幣 400 元，最少參加人數為兩人。社頂自然公園共有十四名導覽員，有幾條導覽路線，最好事先預約。如果沒有預約，還是可以直接到位於停車場旁的社頂公園接待中心詢問。上午遊客比較少，即使在繁忙的假日，中午前還是可以獨享整座森林。大部分遊客都會先去海灘待幾個小時，晚一點才會來這裡。其實很可惜的是，幾乎所有到墾丁玩的遊客只會待在海邊，不會進到墾丁國家公園的山林。另外，也可以報名參加社頂自然公園夜間導覽，不僅會看到竹節蟲、蛙類、螢火蟲等夜行性生物，也許還有機會看見經常在接待中心附近空地出沒的梅花鹿。

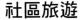

社區旅遊

　　社頂導覽員隸屬生態旅遊協會，背後有地方政府的支持，協會任務是要讓更多外地遊客離開海灘，走進鄉村，認識在地文化。目前協會和十一個社區合作，活動琳瑯滿目，任君選擇。例如可以學習製作紅龜粿及傳統豆腐、採鹽、田邊溝渠撿拾黃金蛤，或是採茶，都是得實際動手做的課程，過程中可以一窺當地文化傳統的奧妙。

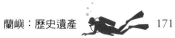

蘭嶼：歷史遺產

一八七〇年代初期，蘇格蘭傳教士甘為霖（William Campbell）在一次暴風中曾經乘坐「瑞香號」經過台灣（當時稱為福爾摩沙）的東南部海域，以下是他筆下的蘭嶼第一印象，不過當時他是用菲律賓人的方法稱呼蘭嶼，叫做「波特多巴哥」（Botel Tobago），菲律賓人直到今天都還是這麼稱呼。

「我們的船在波特多巴哥附近與大海搏鬥，後來主帆四分五裂，好幾天所有人處在要被大海吞沒的威脅之中。我的全身濕了又濕，使出全力穩住自己，才總算可以好好看一下這座不斷映在眼簾的島嶼長相。船愈來愈接近波特多巴哥，大家的興致也愈來愈高，只見島嶼與福爾摩沙東南端遙遙相望，島長七英里半，住著非常多原住民，我們看到他們的房子長相，還費了一番功夫看出岸上有一排排被拉上岸的小獨木舟。」

他提到的這些島上居民，如今都還住在原地，叫做「達悟族」（Tao），英文的「Tao」要分成兩個音節讀，意思是「人」。達悟族把蘭嶼叫做「Pongso no Tao」，也就是「人之島」。以前漢人把蘭嶼稱作「紅頭嶼」，因為島上有個很特別的岩石看起來像人的側臉，還

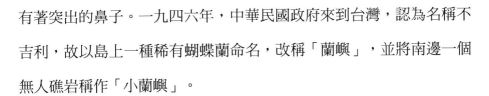

有著突出的鼻子。一九四六年，中華民國政府來到台灣，認為名稱不吉利，故以島上一種稀有蝴蝶蘭命名，改稱「蘭嶼」，並將南邊一個無人礁岩稱作「小蘭嶼」。

蘭嶼是一座十分不平坦且地貌破碎的死火山，是達悟族人唯一的家。沒有人曉得達悟族人一開始是怎麼來到這裡的，他們的語言屬於南島語系，卻又和台灣島上其他原住民族說的南島語種不太一樣，反而和菲律賓北部呂宋海峽上的巴布煙群島及巴丹群島語言十分接近。巴丹群島位置就在蘭嶼的正南方，根據語言學研究，咸認為蘭嶼人是數百年前從巴丹群島移居過去，蘭嶼人和巴丹人長期以來彼此征戰，也會互通有無及通婚。

如今蘭嶼島上只剩下三千多名達悟族人，加上人數愈來愈多的台灣人，主要都是到蘭嶼從事觀光工作。許多年輕達悟族人主要都說國語，離開蘭嶼到台東、台北或其他城市求學、工作。由於台灣本島相關機會比較多，也比較能夠有好的職涯發展，所以許多達悟族人後來都留在那裡。

一八九五年到一九四五年之間，蘭嶼十分封閉，除了到島上研究當地文化的日本人外，達悟族與外界接觸不多。當時日本人把達悟族稱為「雅美族」，但現已不這麼稱呼。蘭嶼一直對外封閉到中華民國

政府來台許久後的一九六七年，這也是為什麼達悟族的古老文化可以
比台灣島上其他地方保存更久。

蘭嶼是個野性之島，海岸有火山平原，還有高聳風化的翠綠岩壁，
以及寸步難行的中央高地。古時候岩漿從上方流入海洋，與沿岸珊瑚
礁相遇，造就出令潛水客深深著迷的地貌，景色讓人想起其他同樣屬
於地質動盪不安且位於世界邊陲的地方，像是冰島。

但蘭嶼畢竟是太平洋的一座島嶼，達悟族也是太平洋的島民，這
一點無庸置疑。達悟族男人會捕魚、蓋房子及造船，女人則會種植芋
頭及編織衣物，這一點和太平洋密克羅尼西亞地區及更遠的其他島嶼

▼蘭嶼海洋多樣生物。

文化相同。不過還是有一些差異，首先是傳統上不會獵人頭；不會刺青；不會釀酒；也不會製作弓箭。另外就是屋子完工與船隻下水等慶典文化與慶典服飾都獨樹一格。

如同許多島民，達悟族是根據周遭世界的模樣發展出自己的文化。他們視大海為宇宙中心，而不是把居住的島嶼視為中心，這一點或許頗不尋常。在達悟族的觀念中，人生就是在海流、群山、天氣、山羊與豬隻之間打轉，但最重視的東西非「飛魚」莫屬。

飛魚在達悟族的心靈與日常生命中佔有極重要地位，受到高度重視。達悟族和飛魚的關係可比擬為虔誠的宗教信徒面對上帝，或是現

代社會對於金錢的執著。出海捕飛魚的漁人會被視為菁英戰士，甚至還會穿上慶典盔甲。不過盔甲主要是用來免遭惡靈侵襲，而非用來抵禦壞人。

連達悟族的曆法也是根據飛魚訂立，一年共有三季：首先是「飛魚季」（Rajun，三月至七月初），此時飛魚開始抵達部落的捕魚區。再來是「飛魚結束季」（Teteka，七月至十月），飛魚離開捕魚區。最後是「飛魚即將來臨季」（Aminon，十一月至隔年二月），等待飛魚再度抵達。

傳統上，達悟族會在飛魚結束季時耕種作物，而在飛魚即將來臨季時休閒玩樂，男人唱歌，女人跳舞。在這種普遍平等、沒有頭目也沒有階級劃分的群體中，歌唱得好可是會讓人晉升菁英地位，如同善於捕魚的漁人一般。

到了飛魚季，就是達悟族一年當中最忙碌的時刻，他們會在二月舉行慶典儀式迎接季節到來，祈求飛魚歸來。族人會在夜裡手持漁網，利用燈光吸引魚群聚集，這種捕魚方法只盛行於蘭嶼、巴丹群島及部分日本南方島嶼。飛魚共有三種，當地人稱為白飛魚、紅飛魚及黑飛魚。飛魚季結束後，所有拼板舟都會被拉上岸，從此不得再捕飛魚，只能捕捉其他魚類。這個傳統禁忌確保不會過度捕撈，才能年復一年

不斷有飛魚漁獲。

到蘭嶼的遊客得留意一些當地禁忌，有些攸關著出海捕魚安全及飛魚的豐收與否。像是未經允許碰觸拼板舟、給漁民橘子或是詢問漁獲好不好，都被視為會給族人帶來厄運。讓陌生人在曬飛魚乾的屋外附近閒晃，整個部落也會倒大楣。如果你想看曬飛魚乾，還想拍張照的話，就去看曬在馬路旁「公共」架上的飛魚乾。

節慶活動

飛魚季期間會有許多節慶活動，屬於旅遊旺季。大部分的活動都和飛魚有關，有些則和小米收成有關。迎接飛魚的節慶最為壯觀，許多年輕人會穿上丁字褲，戴鋼盔，穿盔甲，一同亢奮高歌，然後在汗水、海水及波光粼粼交織下划著拼板舟出海。

蘭嶼的節慶不限於飛魚季，一年到頭都有各種活動儀式，與自然生息緊密相關。這些活動儀式也會因部落而異，舉行的日期也非外人所能掌握。任何時候造訪蘭嶼，得要眼觀四面，耳聽八方，打聽一下是不是有什麼活動正在進行，因為蘭嶼很小，所以大家都會知道現在發生什麼事。夏天時如果運氣好，會遇到拼板舟的下水儀式，可以看

到一大群軀幹赤裸的漁民齊聚海邊，發出宛如紐西蘭毛利族戰士的叫吼。

用來捕飛魚的拼板舟十分美麗獨特，隨時都可以看見它們一艘艘排列在岸上，在陽光照射下閃閃發光，非常好看。拼板舟是一種木製單體舟，船尾尖突翹起，船身以白、紅、黑三色繪出複雜符號（長得像飛魚）。船的兩端看起來像羅盤的大型圓圈圖案，其實是眼睛，而蜷曲如燭台般的圖案則是祖先，至於鋸齒狀圖案則是海浪。許多船上還會畫上紅色十字架，儘管不是那麼傳統，但對漁民來說還是很重要的象徵。

部落與建築

達悟族的傳統房子蓋得能夠適應蘭嶼的惡劣環境，諸如暮夏侵襲的颱風、冬天的東北季風，以及缺乏保護居民作物、家畜的天然屏障。傳統房子設計得宛如蜂窩，沿著山坡一階一階用咕咾石砌成格狀高牆，高牆內有芋頭田、畜舍、深二至三公尺的木板屋，僅露出屋頂，免於強風侵襲。另外還搭配聰明的排水系統，讓房子不至於會淹水。唯一的弱點是屋頂上的茅草需要經常更換。

▼蘭嶼海中珊瑚礁及在其中優游的生物。

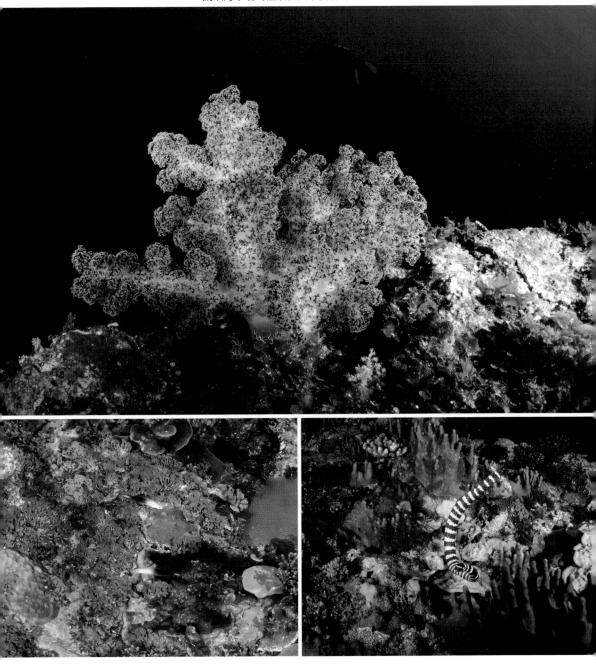

　　他們還會在珊瑚岩盤上鋪設平板石塊當作通道，建造涼亭作為交流之用，以及搭蓋小棚子用來燻魚。

　　自從蘭嶼對外開放，陸續引進水泥、鋼筋、磁磚、冷氣及室內管路後，這些傳統房子變得愈來愈少。但只要外地遊客繼續到蘭嶼觀光，就不會完全消失。蘭嶼文物館有個很棒的半穴居複製品，連涼亭和小棚子都有。在某些部落，也有機會報名參加傳統達悟族的住家導覽。野銀部落的「262 民宿」甚至可以安排在傳統半穴居過夜呢！

　　過去屋內主要光源倚賴烹飪所生的火，火產生的煙能夠讓所有東西保持乾燥，同時殺死木頭裡的昆蟲。房子都只蓋一層樓，但會分成三段，最裡面那段是廚房及祖父母的臥室，最外面那段空間用途是接待客人及儲藏廚具，中間段則是全家起居及睡覺空間，會以動物頭骨、角與各種骨頭、裱框起來的飛魚標本及大人物海報當作裝飾（一家人的財力象徵）。這一段室內地板會設計得稍微傾斜，讓人睡覺時頭的位置比腳高。

　　大多數達悟族自認信奉基督教（也才會在拼板舟上面看到十字架），每個部落至少會有一間教堂。儘管如此，傳統習俗並未全然被基督教取代，而是兼容並蓄。葬禮是最好的例子，直到今天，他們還是會在固定沙灘上挖個淺洞將死者放進去，讓大海帶走死者。每個部

落都有自己的固定沙灘，得要靠恰當海水作用力及粗細適中的沙子，才能確保遺體處理有效率。

　　人一旦死了，就變成惡靈，惡靈令人畏懼，所以搬運遺體的族人才需要事先穿上盔甲。此外，人一死，個人物品也會被丟掉，避免陰魂不散。雖然達悟族很看重靈魂這件事，卻不相信泛靈論。在他們的觀念中，只有人類和飛魚有靈魂，其他都沒有。

土地傷痕

　　由於蘭嶼位處邊陲，長期缺乏政治聲量，導致無法參與政府決策，即便是切身相關的決策，意見也不受重視。其中最重要、影響也最深遠的決策，是一九八二年在島上南端興建核廢料儲存場，場址還選在美不勝收的地方，環山面海。台電這樣的作法，不啻是在傷口上撒鹽。

　　島上居民先後於二〇〇二年及二〇一二年發動抗爭，要求搬遷核廢料，關閉核廢料場，卻無功而返。雖然今天達悟族等台灣原住民已經在中央及地方政府擔任要職，核廢料場嫌棄歸嫌棄，就是搬不走。你在往返島上潛點的途中會不時經過這裡。二〇一一年福島核災事件後，鑑於台灣和日本一樣都是地震頻繁的地區，開始有愈來愈多民眾

反核，目前政府也宣示要在二〇二五年關閉所有核電廠，達到非核家園目標。但這並不必然表示到時核廢場就會搬離蘭嶼。

不過蘭嶼還有另一種廢料也引發關注。島上旅遊行程常會帶遊客去「蘭嶼環境教育協會」的「總部」逛逛，創始人暨店長是林正文，這個總部稱為「咖希部灣」，達悟語的意思是「堆垃圾的地方」。多年前，林正文有感於島上垃圾堆積如山，開始撿拾沙拉油瓶、塑膠寶特瓶及罐頭，全部送到台東回收。他的行動令蘭嶼鄉公所感到羞愧，如今已接手做這件事。身為遊客，你也可以盡一份綿薄之力，蘭嶼客輪碼頭旁會擺放一公斤裝的一袋袋垃圾，要上船回本島之前，你可以順便帶上船，下船時協助扔棄。

即便如此，垃圾還是愈積愈高。蘭嶼居民怪罪遊客太多，當然人愈多，垃圾會愈多，但這些垃圾大部分不是遊客帶來的，而是由便利超商、部落裡的商家及餐廳從外地輸入進來的，所有東西——甚至是新鮮水果蔬菜——都用塑膠包裝，有時甚至會有好幾層塑膠。試問遊客有什麼選擇？吃喝一定會製造垃圾，就算將垃圾扔進垃圾桶，垃圾還有哪裡可以去？還不是會回到原點？因為蘭嶼沒有處理非有機物的垃圾處理廠。

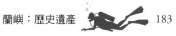

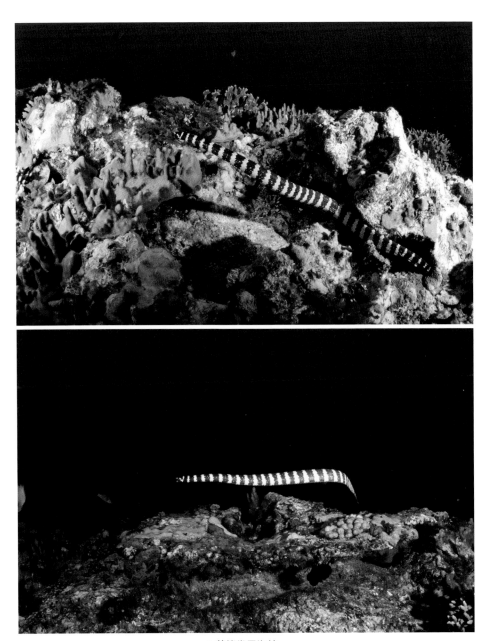

▲蘭嶼常見海蛇。

一線曙光

不過一切還是有希望，隨著外界愈來愈關注這個問題，至少有些人採取了積極的作法。某天晚上我在蘭嶼一家門庭若市的餐廳做調研，這時走進一群台灣潛水客，點完餐後，店員擺上塑膠碗與竹筷，這群潛水客便指著別桌客人，說他們用的是瓷碗及可重複使用的筷子，更說自己會來這裡用餐，就是因為知道店家提供環保餐具。他們不想要製造不必要的垃圾，但店員解釋瓷器餐具不夠用，都已經給別的客人使用了。

簡短交談之後，兩名潛水客人便離去，十分鐘後帶著一整袋不銹鋼碗筷回來，總算解決問題，飯後更將碗筷捐贈給店家。（當時我很想起身為他們鼓掌喝采，但為了避免他們雙方尷尬，並未這麼做，而是把這件插曲記錄下來，提醒之後寫這本書時要提這件事。）

交通方式

如何抵達

每年四月到雙十節期間，恆春後壁湖漁港會有開往蘭嶼的噴射客輪，航程兩個半小時，來回票價新台幣 2300 元，可於後壁湖漁港南

端現場購票。

　　行李要自己帶上船，置於空調主客艙。如果行李有輪子，請平放；如果潛水裝備特別大，登船時可能會被告知要交給船員，他們會替你放置在後方的露天甲板，不用怕會損壞，但可能會被弄濕。抵達港口後，船員會再將它歸還給你。「大型行李」會被加收新台幣50至80元。

　　至於台東以北六公里處的富岡漁港，一整年都有噴射客輪往返蘭嶼。從台東市中心或台東火車站搭乘計程車前往富岡漁港，車資約250至300元。若從機場前往，車資會貴一些，但通常不會超過500元。記得在上車前就先和司機談好價錢，如果覺得司機人不錯，可以要張名片，回程時請他載你回台東。

　　另一個方法是搭客運，鼎東客運8101從台東市出發，沿途停靠多地，最後抵達富岡漁港。雖然從台東車站到富岡漁港只需22分鐘車程，但每天班次並不多，只有五、六班，每班相隔約兩小時，車上收現。詳情請上 https://www.taiwantrip.com.tw/，點選「東台灣路線」。

　　撰寫本書的此刻，富岡到蘭嶼單程船票為新台幣1100元，航程二到三小時，端視中途是否停靠綠島而定。夏天船班比冬天頻繁，夏天天氣好的時候，一天會有好幾班。冬天十月到隔年三月期間（雙

十節與農曆新年前後幾天例外），班次甚至會少到一週只有兩班！https://www.eastcoast-nsa.gov.tw/en/Service/Ferry 這個網站非常不錯，提供最新相關資訊，包括船公司的網站連結。

客輪上有大尺寸電視螢幕，會小聲播放音樂影片或是輪播投影片。船上座位十分舒適，可以向後傾躺。開船前會聽到乘客嘰嘰喳喳地聊天，走來走去，但啟航後一切就安靜下來，大部分人會選擇睡覺。每當海況不佳，船可是會前後左右搖晃，但速度頗快，如果閉上眼睛，感覺像是在搭一輛行駛在老舊鐵軌上的火車。上廁所是苦差事，因為得要步履蹣跚走過搖晃的通道，把自己鎖在狹小且氣味不佳的空間，一邊上廁所，身體還會一邊隨著船的韻律前後擺動。所以建議上船前先上廁所。

客艙裡到處可見塑膠袋，如果航程波濤洶湧，建議可以塞耳塞或戴上耳機（還要閉上眼睛），以避免聽見（或看到）有人在嘔吐，讓你跟著一起吐。聞到嘔吐味也可能會讓人想吐，所以可以塗點精油或萬金油，比較不會聞到嘔吐味。如果覺得暈船，除了靠自己的因應方法外，可以試試看幾種經證實可以有效避免暈船的方式，像是口含薑片或梅子乾，這些在台灣到處的夜市都可以買到。

客輪開進蘭嶼開元港時，交談聲再度此起彼落響起。船員迅速讓

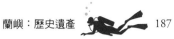

▼蘭嶼海底美景。

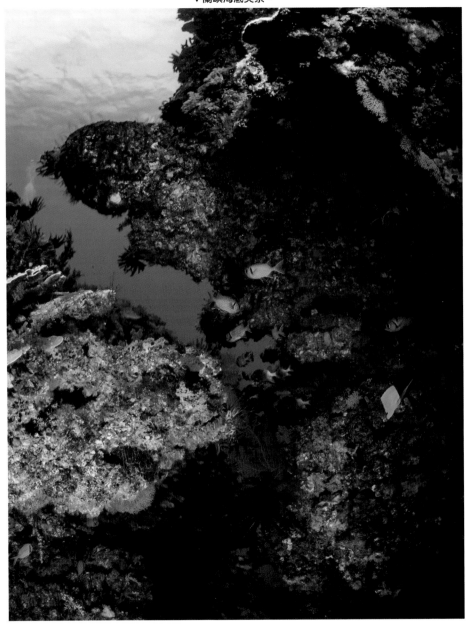

乘客下船後，旋即讓另一批乘客上船。由於進出乘客混雜在一起，又有一群開著卡車或休旅車的民眾前來接人，讓破舊且一向平靜的港口壅塞不堪。如果因為航程顛簸的關係，讓你開始懷疑來到這裡是否值得，就請抬頭看一下港口後方高聳翠綠的山丘吧，那宛如《侏儸紀公園》般絕佳景色將在接下來幾天陪伴著你，所以忍受一下交通不便是值得的。

另一種前往蘭嶼的方式是搭飛機。德安航空每天固定有九到十一架次 19 人座小飛機往返台東機場及迷你蘭嶼航空站（KYD），不過也得視天候狀況。班機滿載時，每位乘客僅能託運十公斤行李，手提登機行李最多七公斤。如果班機沒有滿載，可以額外付費購買行李額度，但就我所了解，班機通常是客滿的。

航程約二十五分鐘，來回票價新台幣三千元。最新時刻表及票價請上 www.tta.gov.tw/en/en2.asp。從德安航空官方網站 www.dailyair.com.tw 的首頁也可以進去訂位系統，但最好還是先打訂位專線 (07)801-4711 確認剩餘座位並事先預訂，再從官網首頁進去系統用信用卡付款。機票都會提早兩個月前開賣。

客輪和飛機都有可能會因為天候不佳而臨時取消，而飛機又會比客輪更常遇到這種狀況。

大風

　　每次遇到颱風，所有交通都會停擺，太平洋地區的颱風相當於大西洋地區的颶風，或者印度洋地區的氣旋：名稱雖然不同，指的都是同一件事。「颱風」一詞來自中文「大」「風」兩字。颱風可說是台灣人生活中的大事，對離島而言，更是如此。

　　颱風比較常在七、八月侵襲台灣，但如今整個世界的氣候愈來愈不可預料，任何時候颱風都有可能掃過太平洋地區。如果是小一點的島嶼，颱風通常來去匆匆，多數一天之內就會離去。然而周邊海域可是會不平靜好幾天，而且可能會停電，端視颱風的強度。蘭嶼雖然較少屏障，但當地人面對颱風算是老神在在，萬一遇到颱風，旅館都懂得如何因應，以維護旅客安全。簡而言之，就是大家一起躲到堅固的建物裡，封住門窗，靜待颱風離去。

　　由於颱風本身難以預料，很難在旅行之前事先考量。會來就是會來，若颱風是在太平洋中部生成，就會被密切追蹤，預測後續路徑，因此能夠提前幾天知道颱風要來。如果人已經在台灣，一定會知道這個消息，因為颱風是「最熱門」的話題。

　　萬一颱風即將到來，你人在蘭嶼或其他離島，最好趕快打包離開。

就算躲不掉颱風，起碼不會受困島上無法離開。同理，如果事前在做行程規劃時，就知道即將有颱風，請延後行程直到颱風離去或者偏離（颱風偶而會偏離）。

▼海鞭珊瑚。

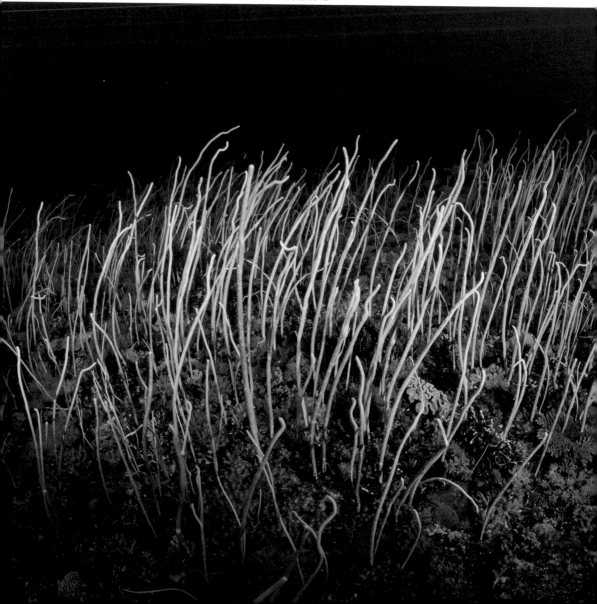

代步方式

有些業者會用廂型車載送客人往返不同潛點，或是往返潛點與港口；有些業者則會用摩托車載運客人。你的裝備通常會用卡車運送（說不定甚至會用卡車載人），如果報名陸上導覽活動，導遊也許會有廂型車。

唯一可以靠自己的代步方式是騎機車。不論網路上怎麼說，在蘭嶼租機車還是得出示國際駕照。你可以到客輪碼頭旁租車，或是請民宿、潛水業者推薦租車業者。潛水住宿通包的旅遊方案通常也會包含機車租用。

島上有兩條路，一條環島，另一條橫貫原本寸步難行的島嶼中央，連接紅頭及野銀部落。

騎車最大的危險不是來自路上其他車子——因為沒什麼車——而是道路坑洞、石子、部落外面跑很快的野山羊（只會在你靠近時才跑起來），以及部落裡面走很慢的肥豬仔。道路照明不甚理想，最好不要在晚上騎車。不論何時造訪蘭嶼，都要記得帶雨具，畢竟這裡的山如此翠綠，其來有自。

蘭嶼潛水

何時前往

蘭嶼潛水的最大亮點，是終年極佳的水下能見度。春天到初秋水溫介於攝氏 26 度至 29 度，七月及八月的海水最溫暖。冬天海水比較涼，約在攝氏 23 至 24 度之間。原則上，島嶼北邊海象在夏天最平靜，冬天最不佳。至於最棒潛點所在的島嶼西南邊，海象狀況則剛好相反。

蘭嶼屬於亞熱帶氣候，終年溫暖潮濕且風大，沒有乾季，夏天最常下雨，這個季節也是最熱的時候，七月氣溫可達攝氏 32 度。到了一月，氣溫最低可達攝氏 18 度。

換言之，蘭嶼最適合潛水的季節是九月，此時每天都有客輪船班，周圍海洋十分平靜，海水依舊溫暖，黑潮強度也不算是最強。要不然，也可以選擇四月到六月之間前往，此時蘭嶼北邊海況極佳，西南邊也許還有機會可以潛水，岸上也有飛魚季活動可以欣賞。

不論什麼時候前往蘭嶼潛水，都不會人擠人，因為連對台灣人而言蘭嶼都太遙遠，所以這裡潛水客會比其他水肺潛水熱門潛點還要少，澎湖南方例外。有兩個主要原因。一、蘭嶼的潛水基礎設施不比綠島先進。二、蘭嶼的地理位置實在是遠到不太容易讓人專程來這裡

進行週末潛水，而且費用比起恆春或北海岸等容易到達的潛點還要貴。部分蘭嶼潛水業者冬天不會營業。

除了台灣人以外，很少人聽說過蘭嶼這個地方。許多外地人當初會在蘭嶼潛水，純粹是出自偶然，原本是想到島上體驗達悟族文化，一看到海水如此清澈湛藍，便決定插入潛水行程。當然，潛完之後就決定以後要再回來。根據蘭嶼島上潛水業者的觀察，潛水客人性質多半很兩極化，不是想體驗潛水的新手，就是職業等級的高手。

西南方潛點

蘭嶼最棒的兩個潛點分別是「八代灣沉船」及「蘭嶼機場外礁」，彼此距離很近，都在西南方海域，船通常會從蘭嶼南邊龍門港出海。龍門港是當年台電蓋核廢料儲存場時所建，船一出港會經過鋸齒狀黑色火山岩壁，上面站著山羊，直視底下海浪，叫人替牠的安危捏把冷汗。更後方則是翠綠的山丘，矗立在縷縷晨霧之中。

八代灣沉船船骸斷成三節，沉在八代灣水下40公尺的沙地上，故名為「八代灣沉船」。原本是一艘韓國籍貨輪，一九八三年因天候不佳觸礁沉船，如今整艘船覆蓋著珊瑚，包括巨型海扇，成為多種魚類棲息地。有一條下潛繩連接水面浮筒到船尾，船尾剛好是整艘船最

精彩的地方，與海床相交不到九十度，而高挑的裝卸桅杆可以說是全船離海平面最淺的地方，距離只有 20 公尺。

　　通常這裡水下能見度好到才剛潛下去就看得見船的全貌，但經常會有一道海流通過，所以可能要借助下潛繩才能下到船骸或回到水面。船尾和巨型結構頗為開闊，船上還有一些地方很容易穿進去，會看到一大群玻璃魚及躲在昏暗處的大型魚類，像是圓口海緋鯉、黃鯛魚、圓眼燕魚及棘鰭魚。還有一些大型黃紋胡椒鯛及黃點胡椒鯛潛伏其中。

▼八代灣沉船一景。

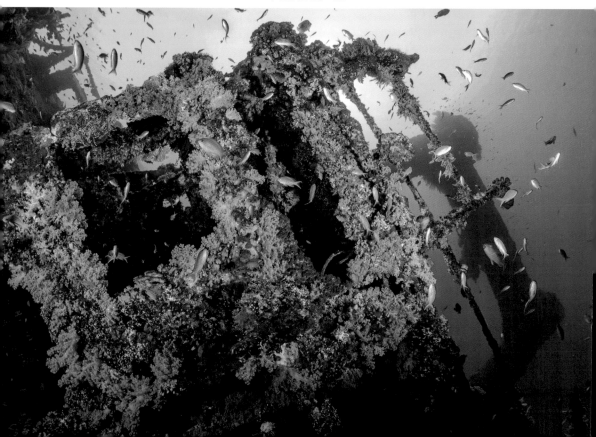

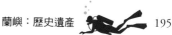

　　另外兩截船骸分別是貨輪主甲板及船首。甲板平靠在海床上，除了有一隻小海龜住在底下以外，沒有什麼生物。船首則聳立在沙地上，周圍有零星幾隻魚游來游去，但完全比不上船尾裡外那般豐富。即便如此，看到整艘船的船首攤開在眼前，還是十分壯觀。

　　離這裡不遠的八代灣北邊就是蘭嶼機場外礁，能見度也極佳，下水點就在機場跑道旁邊一個突出水面的巨峰岩，水下魚群數量龐大，又以烏尾冬仔、刺尾鯛及金梭魚數量最多。每次遇到海流時——這裡

▼八代灣沉船船尾景象。

經常會遇到——這些魚群會聚集得更緊密,很適合拍廣角照片。

水下崩裂的巨峰岩和珊瑚礁柱長出各種顏色的柳珊瑚及金黃軟珊瑚。就在你低頭俯視岩縫中各種珊瑚時,烏尾冬仔會在你的頭旁邊飛奔,赤鰓鋸鱗魚則會在岩縫中進進出出,而且到處都有荷包魚,增添水下繽紛。位於海面下約 30 公尺的海床上,有幾叢長得高挑又蒼白的海鞭,令氛圍顯得奇異脫俗。這裡還會有河豚、刺規仔及好幾種斑胡椒鯛出沒,可以留意一下。整體來說,在這裡潛水的感覺很棒,光是在八代灣沉船和機場外礁各來一趟潛水,就可匹敵世界上許多知名潛點的景色。

東北方潛點

若想體驗北邊海域最棒的潛點,得從東清港搭船出海,直抵島嶼東北角。這裡有兩個潛點,海上矗立著一大片火山岩。一座是「軍艦岩」,因為形狀太像軍艦了,以致於第二次世界大戰期間美國空軍誤以為是日本軍艦,特別對它投擲炸彈。另一座是附近的「雙獅岩」,看起來就像是兩頭獅子面面相覷。

一離開東清港,就會看到火山平原在你身後逐漸遠去,上面聳立著巨大中央山脈,而前方則是廣闊的太平洋。軍艦岩水下樣貌其實與

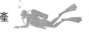

水上樣貌一模一樣，都是有巨峰岩及尖刺的岩石。下水後，主要會是在水下岩峰與岩峰之間來回潛水，水下能見度非常好，在前一座岩峰就能看見下一座岩峰的位置，儘管遠看形狀不是那麼明顯，但愈靠近就愈清楚，突然間岩峰就矗立在你面前，轉折實在是很戲劇性。

　　到這裡最好的潛水方式是深潛，貼近底沙沿著巨峰岩前進，一邊探索水下峰谷及海床上的珊瑚礁柱。你會覺得海底愈來愈深，畢竟愈來愈遠離岸邊。但不要中途就開始「耍廢」，你的目的是要趁還有一點免減壓時間，游到軍艦岩。這裡的亮點是一大片美極的海扇，用肉眼看是黃色，但用攝影機燈光一照，卻像是橘色。海扇長在兩座珊瑚礁柱的狹縫之間，深度約為水下 30 至 36 公尺。如果想從下往上拍出海扇如梯田般長在岩壁側面的樣子，就得潛到水下 40 公尺的底沙。

　　這時，潛導通常會要大家開始掉頭回去，並帶大家走「山頂」路線。走這一條路線的話，每個人都要在水中躍過因陽光充足而長滿珊瑚的巨峰岩。每到天空湛藍的早晨，陽光會將這片珊瑚花園及四處優游的小型珊瑚礁魚類，照得閃閃發光，

　　雙獅岩劃分「東清」和「朗島」這兩個相鄰村莊的捕魚界線。退潮時雙獅岩其實和蘭嶼島相連，漲潮時才會分開，但分割兩地的海峽很淺。如果要潛水的話，最棒的潛點是在北方朗島村靠海的那一側。

▲蘭嶼機場外礁的金黃海扇。

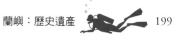

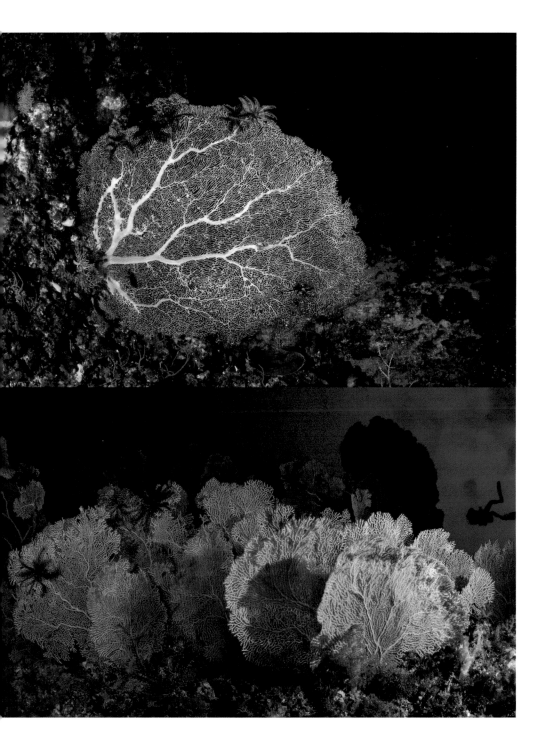

　　潛水會從離岩石滿近的地方，差不多 10 公尺處「栽」進水中。我是刻意用「栽」這個字來形容，是因為蘭嶼大部分用來船潛的船隻都是漁船改裝，甲板欄杆都比較高，不論是用跨步式入水或採後翻式入水，高度都會比你平常習慣的高度還要高許多。船中間有個地方挖空裝上鋼梯，主要作用是讓人從水裡爬上船，如果你害怕從欄杆上直接下水，可以改從鋼梯下水。

　　經驗豐富的潛水人士（尤其是英國人）或許看到照片會覺得這種下水方式不算什麼，畢竟他們習慣更可怕的下水方式。但如果你過去只有從貼近海平面的平坦甲板或硬底橡膠船下水的經驗，這肯定會是全新體驗。話雖如此，也不是所有蘭嶼的船潛都是漁船，也有業者會用潛水船載客人出海。

　　雙獅岩常見的海洋生物包括愛在湧浪裡玩耍的斑馬凹尾塘鱧、喜歡躲在懸伸岩石底下的仙女刺尻魚，以及一大群棘鰭魚、黑背羽鰓笛鯛與斑胡椒鯛。你還有機會遇到棲息在這座水域的四種海蛇其中一種。四種海蛇分別是黑唇青斑海蛇（*Laticauda laticaudata*）、闊帶青斑海蛇（*Laticauda semifasciata*）、黃唇青斑海蛇（*Laticauda colubrina*）及飯島氏海蛇（*Emydocephalus ijimae*）。飯島氏海蛇長得短小，紋路特別，只現蹤於台灣周邊海域及日本南方島嶼海域。四種

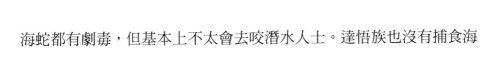

海蛇都有劇毒，但基本上不太會去咬潛水人士。達悟族也沒有捕食海蛇的習俗。

潛完兩個地方後還想潛第三個的話，可以考慮去東北方的貝殼沙。這裡潛水時間不長，下水處可以看到軍艦岩近在咫尺。

老樣子，到海邊前得先通過一片崎嶇、到處都是水坑的珊瑚礁岩。順便提醒一下，台灣人常穿的水陸兩用鞋，底層有泡綿軟墊的那種很不錯，有的話穿過來。水底有許多珊瑚礁柱，穿插著沙地，你會看見烏賊、幼小尖嘴砲彈（尖吻單棘魨）及側身像是被人用刷子刷了幾下的假人字蝶（飄浮蝴蝶魚）。還可看見小小的黑背羽鰓笛鯛扭來扭去、轉來轉去，目的是為了要混淆獵食者、水下攝影師及海蛇的注意力。再過去則會看到有一大塊岩石延伸到海洋深處。

靠近下水點／上岸點的水道，可以留意一種很特別的魚，這種魚在其他地方很罕見，但這裡很多，那就是因傳奇的魚類學家傑克・蘭道（Jack Randall）而得名的蘭氏七夕魚（*Assessor randalli*）。這種魚總是倆倆行動或聚成一小群，在岩架底下或洞口外徘徊。牠的最大特點是會仰泳，而且不只是在洞裡面才會仰泳——這一點許多魚類都會——而是一直都在仰泳，包括在開放水域（p.206 照片並不是拍顛倒了）。

▼軍艦岩頂珊瑚景緻實在是美極了。

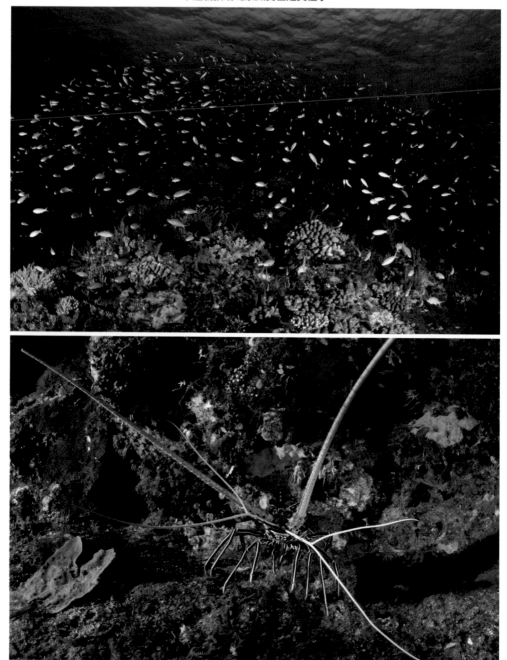

▲闊帶青斑海蛇。

如果你以前只在珊瑚大三角或是加勒比海潛水過，這一點可以說是來台灣潛水的樂趣，你會看到從來沒有看過的海洋生物，像是橘紅新娘（施巴德刺尻魚，*Centropyge shepardi*）與紅娘仔（圓眼戴氏魚，*Labracinus cyclophthalmus*）。這些魚在別處很罕見，但台灣到處都是。當然，你也會在台灣海域看到許多看過的魚類，只不過形狀、特徵或顏色有些不同。

貝殼沙的下水點／上岸點位於一個幾乎沒有開口的碗狀水域，海床深度不會超出安全停留深度，你會發現水下有一群小丑魚貼在岩壁游泳。蘭嶼潛水教練喜歡帶客人來這裡，一方面是因為水淺，而且有屏障保護，另一方面是因為大家都愛小丑魚！

西北方潛點

蘭嶼西北方的「玉女岩」，又是一個類似軍艦岩的「跳山式」潛水，只不過比較淺。玉女岩屬於岸潛，用點想像力就會發覺岩石長得像是呵護孩子的母親模樣。岸潛下水點要從馬路岔出去的一條短小路徑走到底。水下會看見好幾座巨峰岩向外海延伸出去，盡是錯綜複雜的岩谷，但沒多久就會發現這裡的亮點：滿滿的三角仔（烏伊蘭擬金眼鯛）聚集在長長的洞內。即便在大白天，最好還是帶潛水燈，才能

看得過癮。

岩谷深處有非常多海蛇，也是這座潛點的另一特色。游經一連串巨峰岩，來到最後一座、深度 30 公尺時，差不多會在此時打道回府。和軍艦岩的道理一樣，回程最好是慢慢游上去到最後一座小山峰頂，再用「跳島」的方式一座一座跳回去，一邊停下來欣賞每座岩峰聚集的海洋生物，像是小丑魚、珊瑚礁魚、在珊瑚上泰然自若的鰭魚，以及替看不到排隊盡頭的客人努力清潔的「魚醫生」裂唇魚。這裡的水下世界非常繽紛，能見度一流，從岩峰游到另一個岩峰的途中，看見底下的沙地，會感覺自己像是在飛翔呢。

回程路上，礁岩頂端離水面愈來愈淺，到了最後一座佈滿海葵的巨峰岩時，差不多已經到達安全停留的深度了。可以一邊默念停留秒數，一邊逗玩小丑魚，不過，牠們應該會很不爽。

玉女岩的確是很棒的潛點，值得待一小時。如同台灣其他地方，來到這裡別忘了留意一下海蛞蝓。例如，可以看見一些鑲嵌盤海蛞蝓（*Halgerda tessellata*）。

到玉女岩潛水的話，通常也會順便去附近的「火把岩」潛水，火把岩下水位置就在玉女岩的東邊一點。火把岩也挺好玩的，但比起玉女岩然還是稍微遜色些，因為水下礁岩景緻沒有那麼豐富。你會看見

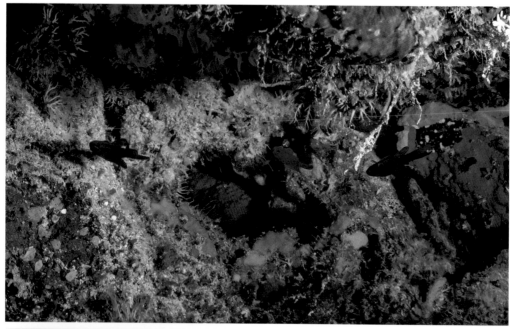

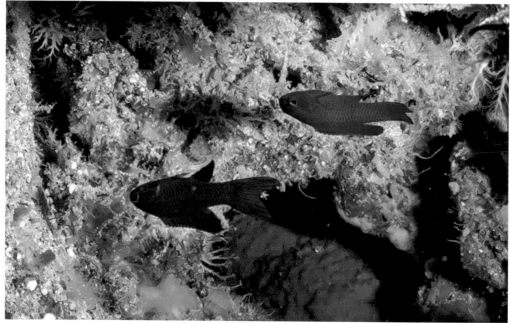

▲會仰泳的蘭氏七夕魚。

沙地裡有許多珊瑚觸手，乍看之下沒什麼特別，但務必再仔細看一下。在火把岩這裡，不要游太快，多花點時間張大眼睛看，會看到不只有一些海洋生物，還有一大群黑尾凹尾塘鱧，淺藍色和深藍色兩種，看起來像是穿小丑褲的模樣。晚春時期，可能會看到牠們圍繞在一團小小黑尾凹尾塘鱧周圍轉呀轉（或者猛衝？），似乎是要將幼魚如趕羊般趕成一群，以保護幼魚。而在珊瑚礁這邊，可以欣賞由印度刺尾鯛、黑駁石斑魚及四線笛鯛共同上演的繽紛戲碼。岩石底下會有孔雀七夕魚，烏賊則躲藏在海草之中。p.210 這張照片是我們在火把岩看到的一隻小烏賊，牠似乎以為可以騙過近在咫尺的攝影師，讓攝影師看不到牠。就算我們游走之後，小烏賊還是完全不動待在原地，對自己的騙術很有把握。

潛水業者

「藍海屋潛水渡假村」位於蘭嶼西南方紅頭村，店主強哥二十年前只經營民宿，私下才帶客人去潛水，十年前在同一個渡假村另外成立全套且設備完善的潛水中心，而且擴大住宿空間。這座渡假村很積極參與淨灘，咖啡館很棒，奉行無塑方針，而且員工各個英語流利。請上官網了解更多：www.boh.com.tw 及 https://www.facebook.com/

LANYUBOH/

「Tec Only 蘭嶼」位於蘭嶼北海岸的朗島。店主 Harry Lin 是取得認證的技術潛水員及潛水教練。儘管店名可能會讓人以為他只做技術潛水客人的生意，但其實各種客人他都收，聯絡資訊請參見店家官網。朗島的五爪貝民宿和阿夢民宿有跟他合作。

雖然蘭嶼島上有醫院（按：衛生所），但最近的再加壓艙要到台灣西邊的高雄，所以在這裡潛水請務必比平常保守一點。

陸上旅遊

自然風景與達悟族文化，是蘭嶼的主要陸上旅遊特色。除了小小的東清夜市及晚上很早就打烊的餐廳以外，毫無夜生活可言。如果你打算要夜潛，務必和潛水業者確認潛水完上岸後的晚餐如何打理，否則就得去 7-11 便利商店解決了。有一家 7-11 在西邊椰油部落，靠近開元港。另一家在東邊的東清部落。

蘭嶼面積比綠島大三倍左右，如果都不停下來的話，開車繞島一圈約需一個小時。不過沿途有滿多地方值得稍作停留逛逛，或者看看風景也好。除了島上幾個部落屋子比較多之外——但其實不過只是水

泥加上鐵皮——可以說處處是風景，能拍出美麗的照片，所以環島一圈會花上更久時間，比你想像得還要久。

　　蘭嶼一共有六個村，分屬六個部落。每個部落有自己的神話傳說和文化，有各自的傳統部落土地及海域，有自己的淡水井與捕魚範圍。以下是每個部落的主要特色，括號內是達悟族語名稱，由西邊的開元港逆時針逐一說明。

椰油部落（Yayo）

　　這個屋子比較多的部落位於開元港南方，有許多店面和餐廳，還有遊客中心。島上唯一的加油站也在這裡。

漁人部落（Iratay）

　　蘭嶼機場及蘭嶼文物館都在這裡。文物館門票新台幣 100 元，裡面雖小，但很有意思。如果沒有請人導覽，記得跟台灣人朋友一起來，因為裡面沒有英文解說牌，員工也沒有人會說英語。

紅頭部落（Imourod）

　　傳奇飛魚文化的誕生地，每年飛魚季序幕儀式會在這裡舉行。蘭嶼島上唯一的 ATM 就在紅頭部落的郵局，島上唯一的衛生所也在這

裡。紅頭部落也是島上橫貫公路的起點，會接到東南方的野銀部落。

野銀部落（Ivalini）

全島保存最好的傳統達悟建築都在野銀部落，部落居民自然不會喜歡看到外來遊客在沒有當地人陪伴的情況下，隨意在住家之間亂晃。但這裡有推出部落導覽行程，非常推薦參加，請洽部落中的任一

▼這隻小烏賊對自己的保護色騙術很有把握。

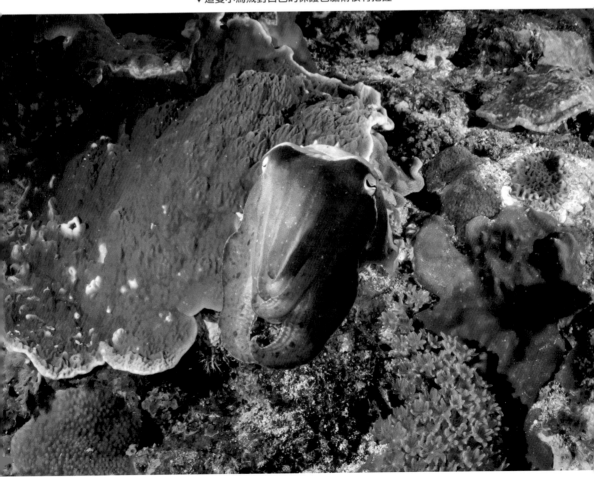

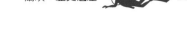

民宿。先前提到的蘭嶼 262 民宿就位於大馬路旁，有推出給遊客體驗
傳統蘭嶼半穴居的住宿方案。

東清部落（Iranmylek）

夏天時東清部落晚上會有小型夜市，當地人會販售一些點心、自
製地瓜甜點及手工藝。而且常會看到一艘艘拼板舟停在石頭累累的海

▼西北方潛點。

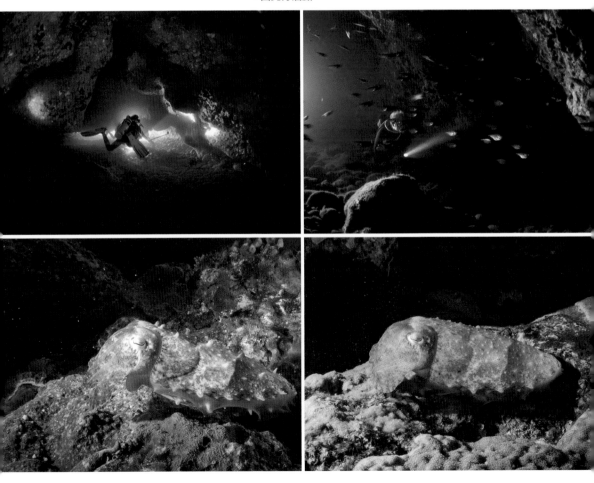

灘上。

朗島部落（Iraraley）

朗島部落和野銀一樣，有很多半穴居，但最好也是請人導覽，不要自己亂逛。朗島部落擁有的拼板舟數量居所有部落之冠，每家每戶至少有一艘。大馬路旁有一些民宿，而且可以在海灣玩獨木舟。和其他地方一樣，就算不是在飛魚季期間，小漁港旁邊還是可以看到幾艘拼板舟。

部落與部落之間的景點

除了許多名稱特別、美麗且適合拍照上傳 IG 的奇岩怪石地貌，蘭嶼還有幾個地方值得在騎機車環島時停下來逛逛，分別是野銀冷泉、朗島五孔洞、東北角海景壯觀的燈塔、橫貫公路上山景一絕的氣象站，以及南邊的天池。

若想深入了解達悟族文化並造訪半穴居，請洽下榻的民宿或是潛水業者，讓他們替你安排導覽行程。跟著達悟族導遊走，你才有機會聽到一些別處聽不到的生活點滴，走進去一些自己進去不了的地方，而且不會觸犯當地禁忌。這樣你所到之處，才會看到當地人微笑以

對，而不是對你皺眉。

　　飲食是達悟族文化重要的一部分，來到蘭嶼如果沒有品嘗達悟佳餚，那就太可惜了。漁人部落裡有個民宿叫做「蘭嶼女人魚民宿」，民宿小餐廳會做經典蘭嶼餐，廣受好評。記得事先預訂，免得向隅，這家餐廳滿有名的。當然，這裡餐點多半和飛魚有關，端上來的餐點會看到滿滿的飛魚，還有超好吃的飛魚卵，配菜則是蘭嶼當地豬肉、貝類、芋頭及地瓜，全部盛在芋頭葉上。

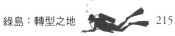

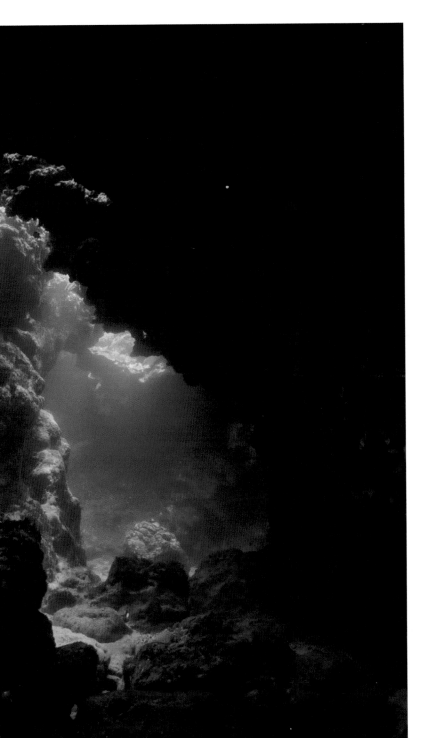

綠島：轉型之地

　　綠島這座位於太平洋邊緣、台東外海的死火山，直到不久以前都還是充斥死亡、黑暗與絕望之地，是一個大家都避而遠之、踏上後鮮少人離開得了的地方。一九四九年中華民國政府從大陸遷至台灣後，綠島在後續四十年間主要被用來監禁與再教育政府所容不下的敵人。

　　由於水肺潛水的盛行，如今綠島已經轉型成為光明且生機盎然之島，是台灣的潛水勝地，在台灣潛水人的心目中，去綠島潛水宛如人人都得經歷的成年禮。綠島也是外國人唯一聽說過的台灣潛水地點。

　　對於二十一世紀初年紀二十來歲的人而言，綠島周邊珊瑚礁及令人目眩的水下巨峰岩，不啻水肺潛水愛好者夢想之地。綠島給他們的感覺，和給父執輩、祖父執輩的惡夢般感受截然不同。不過，過去歷史未曾被遺忘，這一點留待稍後「陸上旅遊」一節說明。

　　綠島的轉型始於一九八七年，長達三十八年的軍事戒嚴終於解嚴，「白色恐怖」劃下句點，島上監獄隨之關閉。曾在綠島對外開放初期造訪島上的潛水民眾，稱這裡是海洋生物的天堂，數十年來幾乎不受人為干擾。

　　結果開放後三十多年間，這座天堂可說是被漁業、大興土木及海鮮文化摧毀殆盡。綠島如今雖然還是有漂亮的珊瑚礁、壯觀地貌及清澈溫暖的海洋，其實亟需仿效澎湖那樣成立海洋保護區，或至少要像

台灣東北角的八斗子灣那樣有個受監管的海洋公園。

本書介紹的六大潛水地區，幾乎都靠觀光維生。每個地區觀光特色不只一個，除了綠島。比方說，小琉球除了可以水肺潛水，還可以觀賞綠蠵龜，而且一年四季都陽光充足。恆春有沙灘，自成一格。澎湖有獨特的環境風貌，蘭嶼有原住民文化，北海岸則很靠近大都市。但綠島唯一吸引人的就是海底風光，因此綠島可以說是比其他地方都更仰賴健康旺盛的海洋生態系。

從媒體報導及私底下的了解，綠島和台東地方政府官員確實有意識到這個問題，也認為問題十分迫切。相關決策人士及利害關係人經常會共同研議解決辦法，像是引進數千隻魚苗或是投放更多人工魚礁，但這些人會議開一開，休息時就去當地餐廳大啖海鮮，無視於過度消費海鮮會使得海洋物種減少，而且似乎仍然預設遊客與漁民的利益會與環保團體完全對立。事實上，從澎湖南方海域的案例可以看到，不必然會是如此。台灣西部早就已經出現一種解決方案，能夠滿足各方利益了。澎湖範例套用在綠島不見得會是太困難的事，如果能夠做得到，將會是一大進展。

綠島其實是到了一九四九年才被稱作「綠島」，在這之前的名字是「火燒島」。更早之前阿美族人稱它為「Sanasai」，所以會在早期

西方海圖上，看到綠島地名寫著「Samasana」。考古學研究發現綠島早在四千年以前就有人類定居，跡象顯示阿美族直到十九世紀都還住在那裡，後來卻被從中國東南部來的漁民趕走。到了一八四五年，一艘英國船短暫停泊在綠島時，阿美族似乎已經不住在島上，因為航行日誌上說 Samasana 這座島上住著「一百五十名從廈門來的中國人」，並未提到有其他島上居民。

交通方式

如何抵達

這一節內容大部分與蘭嶼篇章同一節內容大同小異，因為去綠島的交通方式和去蘭嶼差不多。最大的差別在於夏天不會有客輪直接從後壁湖開到綠島。

要到綠島，可以從台東以北 6 公里的富岡漁港搭噴射客輪到綠島的南寮漁港，航程 50 分鐘，兩地距離 33 公里，撰寫本書此刻，單程船票為新台幣 460 元。有多家客輪公司經營航線，但其實都互相合作，服務內容大同小異。客輪坐起來十分舒適，一次可乘載超過三百人，比你在網路上看到的說法還要穩。雖然海況不是永遠都很平靜，但畢

▼綠島仰賴健康的海洋生態系。

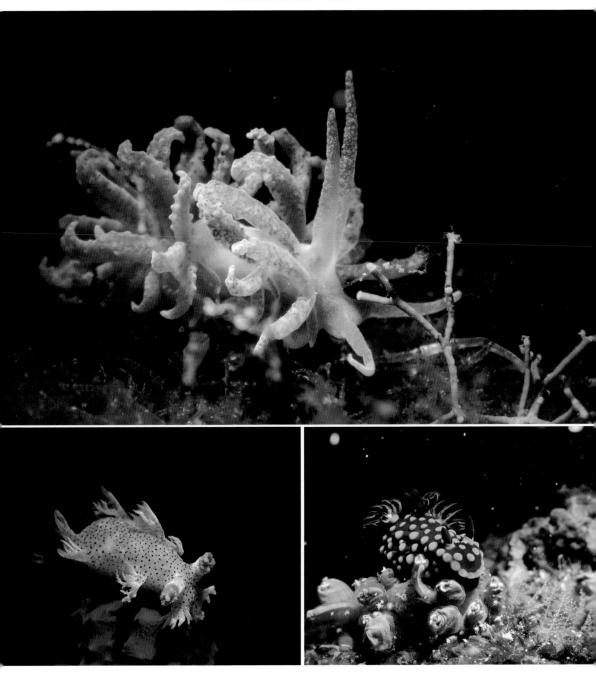

竟這裡是一流的國家，有一流的船和一流的船員。有關噴射客輪搭乘心得，請參見蘭嶼一章。去綠島和去蘭嶼的客輪其實是一樣的船，有些從富岡漁港出發的船兩邊都會停靠。

夏天船班會比冬天多，夏天天氣狀況好的時候，每小時至少會有一班，但事先預訂船位還是比較好，不然就要有在碼頭枯等的心理準備。不要低估漁港的繁忙程度，每到夏天週末，人可是特別多。

十月到隔年三月的冬天，一天只有兩艘船班（國慶假期及落在一、二月的農曆春節除外）。如果天氣狀況非常不佳，則會停駛，甚至可能連續幾天都不開船。有個不錯的網站可以找到最新相關資訊，包括客輪公司的連結，網址是：https://www.eastcoast-nsa.gov.tw/en/Service/Ferry

從台東市中心或台東火車站搭計程車到富岡漁港，車資約在 250 至 300 元。從機場搭的話會比較貴，但不會超過 500 元。請在上車前先和司機談好價錢，如果覺得司機不錯的話，可以跟他要聯絡方式，請他回程來接你。鼎東客運 8101 路在台東市與富岡漁港之間沿途會停靠幾站，從台東火車站到富岡漁港之間車程只有 22 分鐘，但一天只有五到六班車，每班車相隔兩小時左右，直接在車上購票。詳情請上 https://www.taiwantrip.com.tw/，點選「東台灣路線」。

另一個到綠島的方法是搭飛機。視天候狀況許可，德利航空一整年每天固定有三架次從台東機場往返綠島（GNI），飛機滿載時每位乘客最多可託運 10 公斤行李，隨身手提行李最多可帶 7 公斤。如果飛機沒有滿載，也許可以付費購買額外行李額度，但最好還是別冒險，因為班機通常都會滿載。

到綠島航程 15 分鐘，來回機票 2200 元，最新航班表及票價資訊，請上 www.tta.gov.tw/en/en2.asp。從德利航空公司網站首頁 www.dailyair.com.tw 可以訂票，但最好還是先致電訂位專線（07）8014711，了解機位狀況並預訂機位，再上官網首頁用信用卡付款。綠島和蘭嶼一樣，機票都是兩個月前開放預訂，夏天時很快就會賣光。

務必留意一點，如果天候不佳，客輪和飛機可能會停航。我已經在蘭嶼一篇談過颱風，說明在離島遇到颱風時，或者準備前往離島時遇到颱風該如何因應。

代步方式

綠島和小琉球、蘭嶼一樣，島上有一條主要道路會環島繞一圈。綠島北邊還有岔出另一條路程不長的環狀道路，遊客可以從這條路上山看梅花鹿。此外，綠島遊客也多半靠機車代步，客輪碼頭附近就有

機車出租行，離開碼頭不管朝哪個方向走，都會看到路邊停著上百輛一模一樣的機車，龍頭和前輪傾斜角度分毫不差，宛如藝術。

綠島很小，騎機車環島全程才 16 公里，如果不停下來的話，不到 30 分鐘就能騎完。除了島上西北邊漁港和機場周圍那雜亂無章、未經規劃的住宅商業區之外，其他地方都很鄉村，沒有人煙。通常潛水中心或民宿提供的旅遊方案都會包含機車租用，但還是會在你初抵綠島時派廂型車去載你，用廂型車載你去潛水地點，再載你回來。島上也可以租汽車，但並不常見，路上其實很少看見汽車。島上最人聲鼎沸的地方，就是一小條聚集餐廳酒吧的路段，街道狹窄，擠滿機車及行人，十分考驗開車技術和駕駛人的耐性。唯一的加油站靠近南寮漁港，營業時間為上午八點至下午五點。

綠島也有環島巴士，一日票新台幣 100 元，隨招隨停。每年四月到十月旅遊旺季期間，每日上午八點半到十一點之間會有四班巴士從南寮漁港發車，每班間隔五十分鐘。經過很長的午休過後，下午一點半會再度發車，一共有五班巴士，每班同樣間隔五十分鐘，末班車為下午四點五十分發車。自十一月至隔年三月之間，每天上午及下午各有三班，午休時間更長。最新巴士資訊請上：www.lyudao.gov.tw

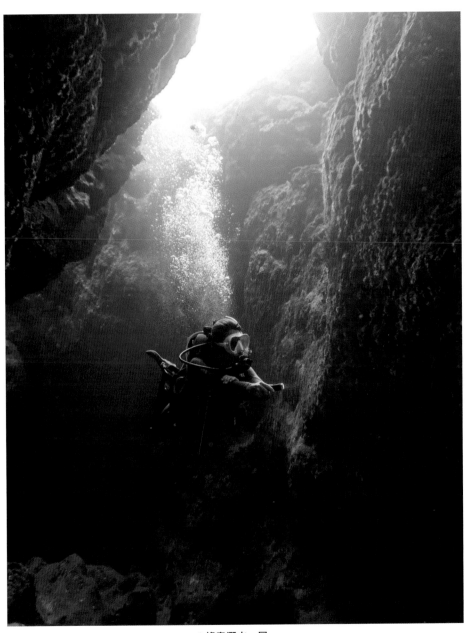

▲綠島潛水一景。

綠島潛水

　　綠島和蘭嶼一樣，島上潛水業者專攻兩種截然不同的客群，一種是為數眾多想要體驗水肺潛水的客人。綠島是許多台灣年輕人潛水初體驗的地方，島上有一、兩個岸邊潛點總是人潮眾多。

　　另一種客群則是有經驗的潛水玩家，綠島是台灣數一數二經營這種高端服務的地方。每天都有很多高級潛水船載著專家級船員出海，比起台灣其他離島，在綠島更有可能找得到會說英語的潛導及常做外國人生意的潛水中心。論國際化程度，能和綠島相提並論的，只有恆春。

何時前往

　　綠島的潛水條件與蘭嶼相去不遠，整體而言夏天北方海域比較平靜少浪，冬天西南方海域狀況則比較理想。不論風往哪裡吹，都會被這座四方形島嶼的中央山脈擋住，至少會有一處海岸受惠於山的屏障，所以一年四季都有地方可以潛水。

　　綠島是亞熱帶型氣候，全年氣候溫暖、潮濕且多風，沒有所謂乾季，但夏天雨量最多，同時也是最溫暖的時候。七、八月颱風最為頻

繁，七月氣溫最高可達攝氏 32 度，一月氣溫最低可降至攝氏 18 度。

春夏及初秋海水溫度介於攝氏 26 至 29 度，七、八月海水溫度最高。冬天海水溫度可降至攝氏 23 至 24 度。水下能見度一整年都很棒。

綠島如同蘭嶼，最適合造訪的季節是晚春及初秋，此時客輪仍然按照旺季時刻表發船，海水依舊溫暖，而且最有可能島上四面海況都很理想。選擇在這兩個時間前往的另一個理由是，遊客會比仲夏時少很多，訂船票不會那麼緊張，住宿選擇也更多。

潛點

西南方潛點

非常多台灣年輕人的潛水／水肺潛水初體驗，都是在綠島的「石朗浮潛區」。看到上百人在這座海灘，每個人都穿著一模一樣潛水裝，排隊等著一窺水下世界奧妙的那副景象，實在是滿壯觀的。大家會興致高昂排隊聊天，拿出自拍棒記錄每個人滿心盼望的樣子。朝海上看過去，只見一群又一群民眾手抓橡皮圈，一邊浮潛。相較之下，在幾公尺外水下潛水的民眾，人數可說是少之又少。

不過石朗浮淺區並不是只適合新手的地方，因為這座海灣很大，所以也很適合有經驗的潛水人士。加上若從南寮漁港搭船出海，在靠

近外海一點的地方下水的話，就完全不會被這一大批民眾干擾到。因為這些民眾主要都是聚集在靠近岸邊的淺水區，這裡最大亮點就是海底有個海馬造型郵筒及黃色愛心形狀的構造物，吸引大家自拍。

海灣稍微深一點的地方，會發現珊瑚長得很健康，魚也比較多，說不定還會看見幾條海蛇，但不太會看到大魚就是了。你會看到短印魚攀附在鸚哥魚身上，想搭牠的便車，因為這裡沒有更大的魚類可以攀附。

▼石朗潛水區最常見的自拍場景。

　　就算這裡沒有大魚，還是要張大眼睛留意石頭沙地間的小生物，肯定不會令你失望，你會看到許多種類海蛞蝓。p.230 上方這張精彩照片是一隻超小隻的綠色假橫帶扁背魨，出現在一小叢傘軟珊瑚旁邊，拍攝地點就是在石朗。這隻神奇小傢伙模仿的對象是瓦氏尖鼻魨。

　　石朗灣中央那座知名古老的巨大香菇狀珊瑚團塊，幾年前在一次颱風掃過後斷裂了。當然，它還在原地，也還是魚類很多的不錯潛水亮點，只是傾頹了，昔日光輝模樣不再，令人惋惜。

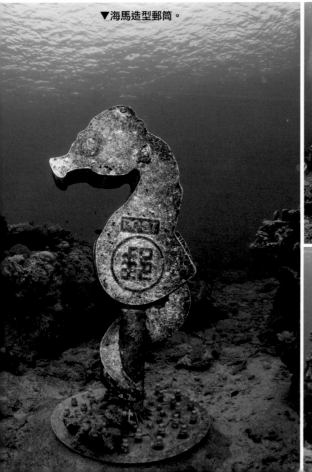

▼海馬造型郵筒。

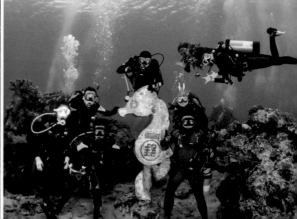

　　更深一點的水下 30 公尺處，會來到「鋼鐵礁」，這裡有許多在二〇〇四年投到海底的鋼鐵人工魚礁，如今全被珊瑚、藤壺、海綿動物及海鞘覆蓋，是圓眼燕魚、緋鯉、藍鰭鰺、隆頭魚及鸚哥魚的棲息地。人工魚礁投放結果十分成功，水下攝影師都會來這裡拍魚群美照。不過鋼鐵礁不大，潛水時間不長，原因是鋼鐵礁並不高，附近也沒有淺礁，基本上就是沿著下潛繩下去，在這座構造物內外不斷來回穿梭，直到免減壓時間所剩無幾，再回到下潛繩上升，進行安全停留。

　　石朗南端的海岬再過去有座沙灘，名為「大白沙」。這裡也很適合潛水，水下地貌很漂亮，有迷你巨峰岩脈，綴以各種你能想得到的粉彩顏色軟珊瑚，其中又以高聳的一座黃色巨峰岩格外突出。

　　大白沙屬於岸潛，潛水尾聲通常會來到迷宮般的淺珊瑚谷。這裡也有洞穴值得探索，裡面有成群三角仔。有些洞穴上方已經坍塌，宛如煙囪般與水面連通。每當日照正強的時候，會有一束陽光照射到珊瑚礁，點亮一片黑暗，讓三角仔大吃一驚，不斷在你身邊繞來繞去，鱗片閃亮亮的，十分動人。

　　再外海一點會來到「雞仔礁」，這裡的特色是幾座壯觀扭曲的火山岩，其中一座（我想你已經猜到了）長得像是一隻雞的雞頭，另一座則像是張著大嘴的鱷魚。

　　由於這一帶沒有海岸屏障的保護，海流頗強，所以得要仔細估算下水處，才能潛到海床上正確位置。必須從十分上游的地方下水，才有足夠時間可以好好用放流潛水的方式，向下潛到潛點。

　　到達正確位置後，就要躲到小珊瑚礁柱的後面，避免受到海流的波及。接著就能夠好好尋找適合拍攝奇形怪岩的角度，慢慢欣賞優游的魚群，不用擔心被海流帶走。如果是在不平靜的海面上，坐在搖搖晃晃的船隻裡，確實不容易精準抓住下水點，但綠島潛水船的船員術業有專攻，功力令人讚嘆。把這件事交給他們處理，他們怎麼說，你就怎麼做，畢竟他們已有多年經驗。

　　海流來的時候，攀附在岩石上的軟珊瑚都會全身施展開來，以捕捉強勁水流帶來的營養物質，所以你會看到水下彷彿是點燃珊瑚煙火似的，到處四射。安身在珊瑚礁柱後方，你會看到頭頂上有奇形怪狀的巨峰岩，環顧四周則會看到烏尾冬仔、雙帶鰺、單角鼻魚、刺尾鯛、藍鰭鰺、四線赤筆、圓口海緋鯉和烏面立旗鯛。還可看見高挑白皙的海鞭珊瑚隨著海流韻律彎腰、搖擺、微微發光，彷彿像是矗立在強風中的幼竹。

　　除此之外，整座雞仔礁到處都是小魚，又是飛奔，又是躲避，畫面富藏戲劇性，色彩繽紛。石斑龍（珠斑大咽齒鯛）、黃刺尻魚、靜

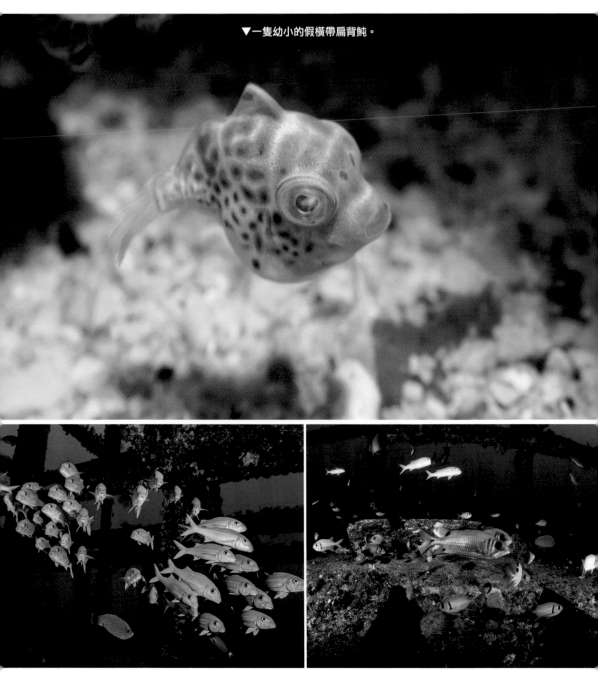

▼一隻幼小的假橫帶扁背魨。

▲成群緋鯉優游在鋼鐵礁。

▼鱷魚岩。

▲鋼鐵礁。

擬花鮨、青嘴龍占魚、藍身絲鰭鸚鯛、赤殼仔、渡邊頰刺魚及橘尾皮剝魨，紛紛向潛客獻姿爭取青睞，像是在說：「快點幫我拍一張！」雞仔礁實在很棒，務必列入綠島潛水的優先清單。

北方潛點

　　綠島北邊最棒的潛水地點，都在幾座高聳突出海面或幾乎貼近海面的巨峰岩，一般水肺潛水到不了這些巨峰岩的底部。其中最經典的潛點，就是「大峽谷」及「一線天」，兩者都是海流圍繞的水下大山，感覺很棒。

　　大峽谷被一條很大的海溝切開，一線天的特色是有個隧道，人先是橫游，接著變成幾乎垂直游，末端狹窄得只容得下一個纖瘦的人可以在不碰到壁面情況下還能游得過去。從隧道裡面浮上來的途中，你會一直往上看，而且只能看到一片銀色光芒。爬山的人都用「一線天」來形容這種兩側是岩石、只剩中間縫隙看得到天上的景緻。（墾丁國家公園就有一座一線天。）

　　這裡的岩石都覆蓋著很亮麗的軟珊瑚，在靠近巨峰岩頂端、陽光照射的地方，還有大批小型珊瑚魚類聚集。深一點的地方則會看到金鱗甲（堅鋸鱗魚）及紅目鰱（大棘大眼鯛），硬是在小小岩縫進進出出。

　　至於大魚，偶而會看見黑背羽鰓笛鯛、藍鰭鰺、斑胡椒鯛及七彩鸚哥魚。但很可惜，這裡沒有太多成群大魚，否則就非常完美了。

　　話雖如此，偶而還是會看到大隻鮪魚游過這裡。這在世界各地都很難看到，所以來到這片湛藍之海潛水時，值得多留意一下。說到湛藍，實在嘆為觀止！果然是黑潮的威力，藍色既深邃，深沉，又濃密。

　　與大魚相對的是超迷你的生物，一線天這裡可以看到骷髏蝦。牠們的蹤跡不是那麼容易發現，但如果你看到柳珊瑚上面似乎有細小鬚毛，而且會動，那就游近一點看。其實骷髏蝦不是蝦，是一種端足類，會成群一起行動，可隨環境變換身上顏色，甚至可以變得完全透明（要找到牠們可就困難了），牠們的身體如圓棍般細長，有十隻腳和兩對觸鬚。

　　不過牠們的行跡之所以會敗露，讓潛水客找得到，正是因為太過忙碌了，永遠精力充沛，尤其是有水在動的時候，會讓牠們特別興奮，擺動觸鬚取食。一旦遇到一群骷髏蝦，那可歡樂了，牠們十分賞心悅目，很適合拍攝大幅畫面。和骷髏蝦最相似的陸上動物是螳螂，骷髏蝦也和螳螂一樣，都是很狡猾的獵食者，而且母骷髏蝦在與公骷髏蝦交配完後，也會把公的殺掉。

　　北海岸的巨峰岩範圍不算特別大，如果現場有許多潛水客，尤其

▼雞仔礁。

▲於雞仔礁優游的魚群。

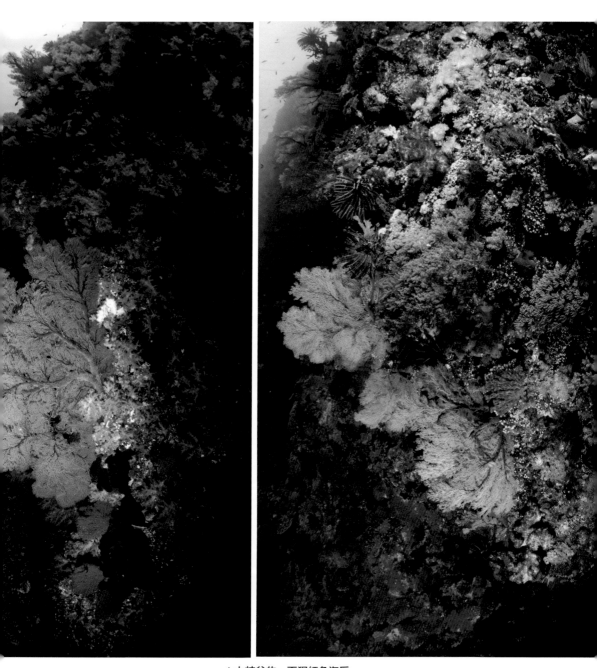

▲大峽谷的一面猩紅色海扇。

是遇到強勁海流逼得所有人擠到岩石背面時，會變得滿壅擠的。所以如果你到現場時發現已經有一艘潛水船在那裡了，就先去別的地方，晚一點再回來。

在綠島北部海域，潛水船通常會將大家載到公館港進行水面休息，這裡離國家人權博物館白色恐怖綠島紀念園區很近。碼頭附近有個學校，運氣很好的話會遇到學生上游泳課，滿有趣的。看到年紀很小的孩子在水裡怡然自得的樣子，讓人覺得很棒。綠島的學校都會要求學生從小就得學會游泳，小學畢業前（12 歲）要能夠划獨木舟繞綠島一圈，還要取得開放水域潛水（Open Water Diver）或同級認證。

每年台灣媒體都會報導綠島獨特的水下畢業典禮，刊登揹著水肺裝備的學生照片，只見每個人齊聚在石朗水下郵筒旁邊，秀出剛取得的防水證書。二○一九年公館小學一共有十二個畢業生。

綠島有國中，但沒有高中，所以孩子 15 歲之後如果想繼續升學，就必須離鄉背井。跟蘭嶼的孩子一樣，大部分綠島的孩子到台灣之後就不會再回綠島，畢竟綠島就業機會實在有限。但這些孩子小時候在綠島學會的游泳技能，倒是終生受用。

如果想看小型生物的話，綠島北海岸有幾處很棒的地點，最棒的是東邊的「公館鼻」、中間的「柴口浮潛區」，以及西邊離綠島燈塔

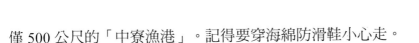

僅 500 公尺的「中寮漁港」。記得要穿海綿防滑鞋小心走。

綠島北邊的水下瑰寶包括克里蒙氏海馬（*Hippocampus colemani*）及彭氏海馬（*Hippocampus pontohi*）。其實台灣是好幾種巴氏海馬的集中地，目前已經發現五種海馬，其他三種分別是巴氏豆丁海馬、丹尼斯豆丁海馬及日本豆丁海馬。

另外也留意一下吸食汁液維生的 *Costasiella kuroshimae* 海蛞蝓（按：俗稱葉羊海蛞蝓或藻類海蛞蝓）、*Cyerce nigricans* 海蛞蝓（按：一種囊舌目美葉科海蛞蝓）、短尾烏賊、拳師蟹、油彩蠟膜蝦及漂亮的密紋泡螺。這幾年來這裡陸續發現一些新品種海蛞蝓，說不定哪天你拍到的小生物就會以你的名字命名呢！

東南方潛點

多年前有個綠島潛點引來國外潛水社群的目光，位於綠島東南方朝日溫泉外海，叫做「滾水鼻」。有名的原因是因為每年一月到二月可以在這裡看到錘頭雙髻鯊，而且是在水肺潛水到得了的深度。這座潛點位於開放海域，冬天時海流強勁，波濤洶湧。錘頭雙髻鯊喜歡冷一點的水溫，所以水愈冷，愈會游到淺一點的地方，但最淺也不會淺於水下 24 公尺左右。海洋溫暖的時候，牠們會游得比較深，遠比斜

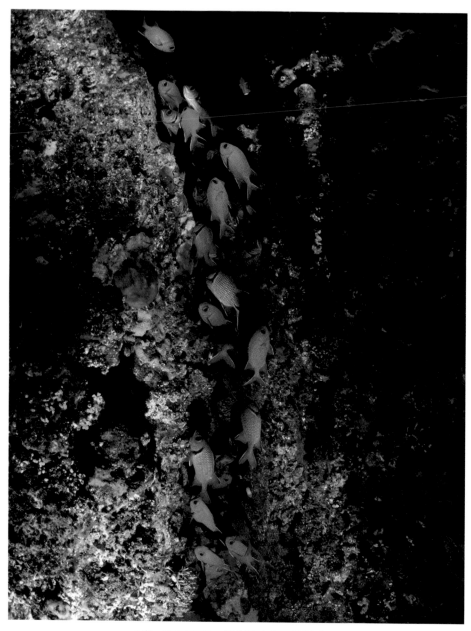

▲在一線天看到的一群金鱗甲（堅鋸鱗魚）。

溫層還要深，休閒潛水是到不了的。

　　和錘頭雙髻鯊一起共游，聽起來很不錯，但實際上不是那麼容易，因為沒有太多潛水業者會帶客人去滾水鼻。就算帶客人去，業者也會要求你先證明有能力應付困難海域。所以到時候你得說明自己的相關經驗，不只是單單出示證照及潛水紀錄而已，你也會被要求先做一下測潛，才能出發去找錘頭雙髻鯊。

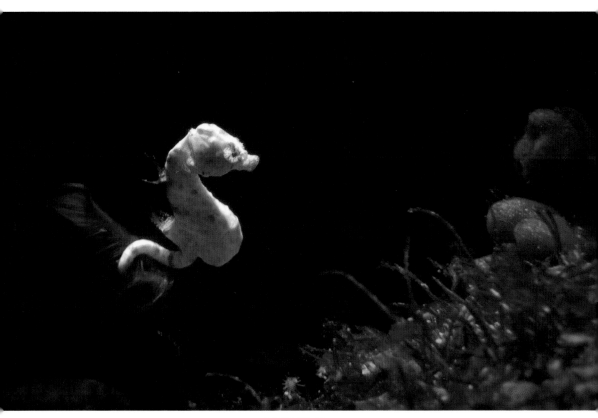

▲克里蒙氏海馬。

　　而且得要有心理準備，出發前一刻行程可能會被取消，因為如果天候不佳或海流太強，船長不會冒險出海載你去滾水鼻。就算順利出海，能不能遇到錘頭雙髻鯊還得碰運氣，這一點在世界各地都是一樣。這種鯊魚很容易受驚，加上潛水深度深，所以潛水時間也不會太長。通常只會遠遠瞥見牠們那波動的身姿，稍縱即逝。即便如此，看到牠們還是讓人很興奮。

　　日本的與那國島——一座位於北邊、比台北還要靠近綠島的島嶼（如果你是隻錘頭雙髻鯊，那就很近）——也有類似的潛點，每年同樣這個時間及同樣的海況，也看得到錘頭雙髻鯊。

　　與那國島的潛水業者比綠島的業者還有安排錘頭雙髻鯊潛水行程的經驗，但他們也覺得每次潛水只有 40％的機率能看到錘頭雙髻鯊。而且就算看到，也可能只是一隻「偵查兵」錘頭雙髻鯊，離開群體「上來」看看水下這些潛水客是何方神聖，看完之後又潛回深海。

　　因此，與那國島的業者都會建議客人既然到了島上，就多下水幾次，才不會空手而歸。針對滾水鼻，我的建議也是一樣。既然很碰運氣，多潛幾次，會比較有機會看到。

　　那麼究竟該不該單純為了看錘頭雙髻鯊，而冬天去綠島呢？我的看法是：

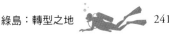

1. 如果找得到願意載你出海的業者，他們的船又很好

2. 如果你有在滾動海流的深海潛水經驗

3. 加上願意賭一把看看會不會剛好天時地利人和

4. 而且也願意保持耐心的話，那有什麼理由不這時候去呢？

畢竟綠島冬天時很不錯，十分安靜，很適合到處走走。就算沒有遇到錘頭雙髻鯊，還是能夠在浪比較平靜的西南方海域好好地潛水。

但如果不是冬天季節，那就完全不用考慮去滾水鼻。因為如果按照某些人的說法，錘頭雙髻鯊有洄游性的話，夏天時早就不知道游到哪裡去了。就算有人認為錘頭雙髻鯊一直都在綠島這附近，但黑潮帶來的溫暖海水會讓牠們潛到很深的地方，其實就等於不在附近。總之，不會真的有業者浪費彼此時間帶你過去。

離滾水鼻沒有多遠的海床上，散落著一整片遺骸，顯然曾經是艘船（潛水業者把這裡叫做「沉船」），但已經被無情的大海摧殘成好幾塊難以辨識的金屬物，位置就在水下 12 至 18 公尺處。附近的礁岩上則纏繞著頗長的錨鏈。這裡是探尋小生物的不錯地點，魚類也不少。

潛水業者

如同稍早所述，綠島潛水業者做外國潛水客的生意，比台灣其他

▲鰻游二列鰓海蛞蝓（*Bornella anguilla*）。

地方潛水業者的經驗還要豐富，所以我的建議名單比較多。以下業者都有英語滿流利的員工，可以幫你安排潛水、住宿、機車等套裝行程。

「綠島藍海潛水」的老闆是 Lin Ming-Sheng，擁有超過 30 年潛水經驗，非常資深。這家店有在經營休閒潛水與技術潛水，聯絡方式請上臉書搜尋 @LangHaiSDC

「台灣潛水綠島店」是「台灣潛水」（TDC）的分店，總店在恆春，但綠島分店提供的服務一樣好，請上臉書、臉書 Messenger 搜尋 @tdc.greenisland 洽詢 Angelo 或他的同事。

「藍莎潛水中心」自從二〇〇六年起提供 PADI 訓練課程，中心位於北海岸、沒有那麼熱鬧的公館村。請點選官網 www.blue-safari.com.tw 了解更多。

「綠島阿禧潛水俱樂部」也是一家老店，店主 Chen Yihsi 與 Chiu Tzuyan 還在西北海岸靠近柴口浮潛區經營溫馨民宿，請上臉書搜尋 @ahsidivingclub

「安全停留潛水」是 Ken Hou 在台灣東北角龍洞灣經營的「拓荒者潛水」分店，位置靠近南寮漁港。這家店的網站做得很棒，請上 www.safetystopdiver.com

「Islands Dive」是綠島比較新的一家業者，業主是 Manni Hsu，

以前曾經在國外及恆春的「台灣潛水」從事水肺潛水工作。網站：
https://www.taiwanislandsdive.com/

　　「Green Island Adventures」（綠島探險）位於東南岸，離朝日溫泉很近。這也是一家旅行社，官網資訊非常豐富，值得一逛：www.greenislandadventures.com。網站還會提供許多台灣旅行的有用資訊。

　　「綠島海灣會館」位置在比較熱鬧的中心大街，靠近酒吧和餐廳，是很適合在晚上和其他潛水客社交的地方，會館由老闆 Alan 及經驗老到的一群員工共同經營。詳情請上 https://www.gibresort.com.

陸上旅遊

　　綠島遊客中心位置就在機場對面，是索取地圖、摺頁和洽詢相關資訊的好地方。

白色恐怖

　　綠島最重要的地標是「白色恐怖綠島紀念園區」，位於島上東北方。如同稍早所述，綠島曾經很長一段時間和政治壓迫劃上等號。戒嚴時期這裡前後蓋了兩座監獄，分別是從一九五一年使用到一九六五

年的「新生訓導處」，以及名稱更毛骨悚然的「綠洲山莊」，使用期間從一九七二年到解嚴的一九八七年，為長達四十年的戒嚴時期劃下句點。

紀念園區範圍包含這兩座監獄，還有一座靠近海灣的垂淚碑，碑的設計目的是要象徵替監禁者垂淚的母親。碑剛落成之時，一度出現湧泉，後來泵浦壞了，沒有修復也沒有換新，所以現在不再有眼淚湧現。

儘管如此，光看這座監獄，便足以感受到當年的恐怖，裡面常設展不會粉飾事實或避重就輕。

這不只是一座見證過去歷史的博物館，更是見證這數十年來台灣的和平政治變遷。今天檯面上的兩大黨，分別是得為白色恐怖負責的國民黨，以及不少創黨人士曾經親身經歷白色恐怖（或者親人遭遇白色恐怖）的民進黨。這兩個政黨如今在這個有活力的民主社會中輪替執政。

整個園區規劃得很好，有很多英文標示，還有很棒的免費摺頁可以讓你了解展覽的背景脈絡，這一點很重要，畢竟除了台灣人以外，很少外國人知道這段歷史。

溫泉

　　另一個陸上景點是「朝日溫泉」，這裡和知性感性兼具的人權博物館截然不同，來到這裡只需要閉上眼睛，好好享受溫暖硫磺溫泉水的滋潤。朝日溫泉區成立於日治時期，舊稱「旭日溫泉」。海邊岩石區共有三座溫泉，比較內陸的地方還有一個更大的梯狀溫泉池。整座溫泉區位於隆起的帆船鼻岬角下方，散步時令人心曠神怡，可以看到無敵海景。

　　如果不喜歡人擠人，就不要在日出及日落時來泡，中午時比較少人。溫泉從五月到九月的開放時間為上午五點到下午兩點，十月到隔

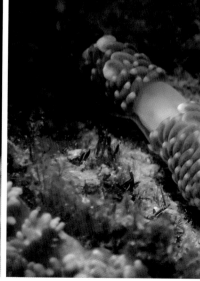

▲綠島水下可見的小型生物。

年四月的開放時間則是上午六點到半夜。成人門票為新台幣 200 元，未滿十二歲的兒童及六十五歲以上長者享有半價優待。

騎車環繞綠島途中的最棒景觀，就是從名稱頗怪的「小長城」山頂上往南俯視「海參坪灣」，海參坪灣是個死火山的破火山口。名為「睡美人」及「哈巴狗」的露頭岩石，都是比較明顯殘存下來的火山壁。

假如有興趣參加導覽團，「Island Tour Learning」是個不錯的選擇，可以考慮一下。這個計劃是由重視保護綠島環境及保存鄉村習俗文化的島上居民所設立。

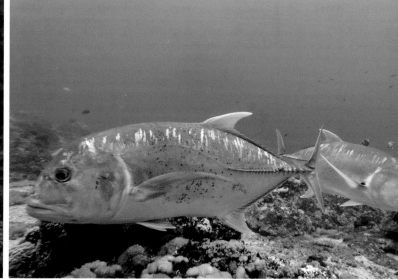

環台潛旅

　　如果想讓一趟台灣潛水假期玩得盡興，就該安排「環台潛旅」，也就是趁著一次假期到好幾個地方潛水。寫作本書的此刻，並沒有旅行社或潛水中心專門提供這種套裝行程，但不久的將來很可能就會有制式行程或客製化行程。儘管如此，你還是可以靠著本書，加上願意冒險的精神及 Google 地圖自行規劃「環島潛旅」。

　　秉持這個想法，我覺得應該提供一些建議，讓讀者了解如何結合超讚的潛水及絕佳陸上觀光，以體驗台灣水下與水上的精華。最適合從事環台潛旅的月份是四月到六月，此時去哪裡水都很溫暖，還沒放暑假，也不太會出現颱風，打亂早已規劃好的行程。

西海岸10日 / 潛水16次

　　搭機抵達台北，好好休息，隔天一大早就要出發。第一天先請人開車送你到北海岸，在祕密花園進行兩次岸潛。下午參觀一下龍山寺，晚上去逛台北的夜市，吃吃美食，消遣娛樂看人潮。第二天到 82.5 公里處及龍洞灣探尋水下生物，午後參觀故宮博物院。故宮晚上九點才

閉館，所以有很長的時間可以慢慢看展品。晚上可以去台北 101 地下一樓的鼎泰豐吃小籠包，順便看看師傅專用的驚人大筷子。

　　第三天從松山機場搭機前往澎湖馬公，抵達後就在馬公舊市區逛逛，隔天一早到碼頭的潛水船報到，出海到南方，進行為期三天的小島生活及東吉海洋保護海域船潛行程。第七天從馬公飛回高雄，轉搭汽車或客運到恆春，來個為期兩天的上午船潛、下午到墾丁國家公園走走、晚上品嘗恆春各種美食佳餚行程。第十天轉乘客運到高雄，再搭火車離開。

東海岸10日 / 潛水18次

　　跟西海岸的一開始行程一樣，先在北海岸潛水兩次，然後陸上觀光。接著搭火車南下經由花蓮到台東過夜，看是要去鐵花村音樂聚落慢市集享受一下優閒氣氛，還是去正氣路夜市感受刺耳的熱鬧，甚至可以兩邊都去。

　　隔天，也就是第四天，搭客輪到綠島，進行三天船潛及島上觀光。第七天搭客輪到蘭嶼，再來個三天船潛，體驗迷人的文化。第十天早上回到台東，下午逛逛很棒的國立台灣史前文化博物館，了解一下台灣原住民族及南島語族的遷徙。

南部精彩之旅10日 / 潛水18次

　　這個行程結合東海岸與西海岸行程，跳過台北，先搭機前往高雄，再轉搭汽車或客運前往恆春。在後壁湖連續兩個上午出海船潛，下午去山上及墾丁海邊走走，晚上去恆春厲害的餐廳享用佳餚。第三天上午搭乘客輪到蘭嶼，在這個世界邊陲來趟三天船潛，體驗獨特文化。第六天搭客輪到綠島，繼續三天船潛及島上觀光。第九天搭客輪到富岡漁港，下午務必要去國立台灣史前文化博物館，這樣才會知道先前接觸到的排灣族、阿美族及達悟族文化是怎麼一回事。當晚在台東市區過夜，順便去鐵花村音樂聚落慢市集或者夜市。第十天搭火車穿過群山回到高雄，午後漫步在鹽埕舊城區，傍晚離開。

　　如果想要的話，這些行程當然都可以多加個幾天，看是要去小琉球船潛，在島上騎車趴趴走（但務必要在平日），或是去高雄住個幾晚也不錯。但記得安排其中一天去古都台南，搭火車一下子就到了。舊城區的窄巷、繽紛廟宇、古城牆及安平古堡既典雅又很有氣氛，走著走著，彷彿就走進數百年前的台灣。

台式潛水

潛水在台灣算是比較新興的運動，事實上，海上運動整體都算是新興運動，衝浪和潛水運動目前都雙雙成長，尤其是在恆春半島南方。許多潛水中心的老闆是商業潛水的退休老將，或是從海軍潛水員退役，或者從國外回來，把技術順便「帶回家」。水肺潛水教練多半三十多歲，屬於最早學到這種海外技術的學員，至於潛導及大部分潛水族群，年紀都在二十幾歲。

會率先把海洋當作玩樂場所的，正是這個年輕世代，卻完全不被上一代理解。老一輩的人總是覺得年輕人這種不聽話的行徑十分危險，頻頻祈求老天爺保佑子女海上安全，如同台灣漁民家庭長年的習慣。

儘管水肺潛水在台灣是比較新興的運動，並不表示台灣在這方面的基礎設施就做得很基本或簡略。世界各地到哪裡都是一樣，業者良莠不齊，但台灣業者在這方面急起直追。雖然還是有業者會用發財車載送客人往返潛水中心到碼頭或沙灘，或者用漁船、甚至是小型客輪改裝的船隻來載客人船潛，但其實有愈來愈多業者已經在用有冷氣的

廂型車及潛水船來載客。

　　本章要談的內容，多少已經在個別篇章略有觸及，但把全部內容彙整在同一章，對讀者會滿有用的，讓大家對台灣潛水旅遊的服務、交通及流程有個整體概念。

岸潛

　　台灣大部分人都是從事岸潛，也就是從岸邊下水，原因是比船潛（從船上下水）便宜。但最棒的潛點幾乎都必須要船潛才到得了。

　　在台灣岸潛多半要先穿過一片高低起伏的岩石區，有時候甚至會長達數百公尺。綠島有些熱門潛水海岸會鋪設木頭步道橫越礁岩區，減少對環境的衝擊。木頭步道固然不錯，但很可惜並不會延伸到深水區，所以如果遇到退潮時，還是得跋涉一小段岩石。步道上有些部分會長青苔，很滑，務必小心。

　　你會發現每個岸潛的台灣人腳上都會穿防滑鞋，鞋底是一層厚厚海棉，可以幫助你在礁岩上站穩，同時保護雙腳不被割傷。你如果沒有防滑鞋，又想在台灣岸潛好幾次，請先去買一雙。防滑鞋不貴，穿上去之後會比較安心，也比較不會跌倒。但也要注意一點，防滑鞋走

在光滑的木頭甲板上可是會變成溜冰鞋，所以船潛的時候要換回一般潛水鞋。

我們在台灣頭幾次岸潛只穿薄薄一層鞋底的老舊潛水鞋，走在礁岩上可以感覺到礁岩的尖刺稜角，彷彿沒穿鞋似的。這時就會被那些台灣岸潛好手嘲笑，說我們怎麼通過礁岩如此小心翼翼，尤其是在有浪地方。整片礁岩到處都潛藏宛如「捕獸夾」的礁岩坑洞，在不知道究竟不透明泡沫海水下方藏著什麼（像是礁岩坑洞）的情況下，當然格外緊張。

還好因為異常小心，總算是平安通過，沒有人跌倒，腳底的疼痛也還算可以忍受。不過後來改穿上海棉防滑鞋之後，就覺得走起礁岩輕鬆許多。當然還是要慢慢走，因為鞋子再怎麼好，一栽進礁岩坑洞，還是保護不了你的腳。

在台灣潛完一輪下來，還是搞不懂這些台灣人究竟怎麼辦到的，感覺走路沒在看路，也可以一下子就到海邊。我們其中一個潛導想安慰我們，說因為他每天走，所以習慣這條路怎麼走，但這依舊無法解釋為什麼連第一次下水的台灣潛水民眾都能走那麼快，每一步都踏得很篤定。八成是我們沒有天分。

如果你年紀輕，身體強壯，手腳敏捷，又沒帶攝影器材（或者只

帶 GoPro），那麼去台灣任何地方岸潛都不成問題。不過假如你符合下列情形之一，那我會建議你只去路程短一點且平坦一點的海邊潛水：

1. 身上帶著昂貴攝影器材。
2. 不習慣揹著氣瓶走太遠。
3. 擔心身上揹氣瓶跌倒的話會爬不起來。

如果還有疑慮，請改訂船潛行程。

船潛

　　船潛雖然比較貴，但如果真的想體驗最精華的水下景緻，尤其是在恆春與離島地區，還是需要船潛。

　　大部分台灣潛水業者都沒有自己的船，畢竟客人還是以岸潛居多，也幾乎毫無旅遊潛水市場可言，所以不會像菲律賓、泰國或印尼等其他亞洲國家有每天固定的船潛行程。有些業者設有出海的最低人數門檻。如果客人不夠，就無法成行，除非報名的那幾個人願意多付錢。考量到這些業者的客群多半是本地人，這個作法也很合理，只是不利於吸引想要來台灣旅遊潛水的海外客人。

好消息是，跟我在這本書列出的南台灣或離島潛水業者報名船潛，應該都不會有問題。不管業者是用自己潛水中心的船，或是用別的潛水中心的船，或是用個體業者的船，船上都會有經驗豐富的團隊。

不論選哪一家業者，在預訂時都要跟對方清楚表示你要的是每天出海船潛，而且要請對方用書面確認。如果你覺得業者有點模稜兩可，就換一家。

一趟標準船潛會帶兩支氣瓶下水，也有可能會帶三支氣瓶，大力推薦，尤其是在水下狀況良好的時候。三瓶潛水更划算。通常潛導會帶客人潛水 40 到 50 分鐘，不過時間上是有彈性的，開口詢問即可。

在每次潛水與潛水之間的水面休息時間，就算海況不錯，潛水船多半還是會停靠最近的港口，讓昏沉沉的客人和翻騰的胃可以稍作休息。台灣民眾潛水多半會暈船，才會有這種變通的作法。

有一次我們從後壁湖出海體驗超棒的船潛，結束後可以說是親身體會到前述作法的好處。那天早晨風平浪靜，但潛到一半的時候開始有浪，最後浮出水面時發現船尾原本牢固的鋼梯竟然隨著海浪上下晃動，大家只好和梯子保持一段距離，趁海面平靜的空檔抓住梯子最上方的踏板，一邊抽掉蛙鞋，迅速衝上甲板，以免遭遇下一波浪潮。

上去之後，大家換上新氣瓶，拿了幾瓶水和幾片新鮮鳳梨（這在

台灣是很常見且受歡迎的潛水零食），然後走到船頭的椅凳做日光浴。大家才剛坐下來，就有一名潛水客人吐了，隨即引發一連串的嘔吐效應。潛水準備甲板這裡一下子就充斥著刺耳咳嗽與乾嘔聲，伴隨著沒完沒了的嘔吐物味道不斷隨風飄過整艘船，最後消失在大海之中。船開回港口一路上有人臉色十分蒼白，但在碼頭稍事休息之後，所有人又都恢復元氣，開船後笑顏重現，語氣也很興奮。這個方法真的有效！

潛導

　　台灣專業潛導和世界其他地方的潛導能力不相上下，只不過大部分台灣潛導接觸的對象是不太有潛水經驗的民眾。如同稍早所述，水肺潛水在台灣是新興運動項目，接觸者多半是年輕人，許多人潛水資歷尚淺，台灣民眾整體而言也不太諳水性，導致台灣專業潛導習慣身兼潛導暨救生員，把首要目標放在讓客人毫髮無傷上岸或是回到船上，過程盡可能不要節外生枝。

　　也就是說，即便有事先出示不論國外什麼等級的書面證明，除非你能透過測潛證明你有潛水經驗，否則潛導還是會預設你沒有經驗。因此一開始注意力要集中一點，該做的手勢就要做，不要忙著去找小

生物。一旦你表現得讓潛導覺得你能夠完全掌控狀況，他就會放鬆一些，認真指引你可以看的亮點。

這一點不難理解，畢竟不論世界哪裡，包括台灣在內，潛導都不喜歡看到自稱「經驗豐富的潛水員」在潛導一不注意的時候彈落海床，蛙鞋拍打到脆弱的珊瑚，或是面鏡進一點水就慌慌張張要浮出水面。

台灣潛水教練和潛導身上都會帶水中搖鈴，方便溝通。這似乎是標準規定。事實上，他們很訝異為什麼國外的教練不用水中搖鈴。這個裝置固然可以發出有用的聲音，但是如果水下不只一群潛水客人，所有人的水中搖鈴又都一模一樣的話，肯定會很混亂。至於在水下能見度不佳的地方，像是北海岸，潛導通常會在肩膀上掛著一盞會閃爍的照明燈，潛水客人才看得到潛導位置在哪裡。

台灣潛水教練和潛導下水也會攜帶附有捲軸和線繩的潛水浮力袋，而且操作都很熟練，懂得在深水區運用，而不只是曉得如何在靠近安全停留區域使用。尤其是小琉球、綠島和蘭嶼，有很多船潛行程都會帶客人到沉船或是深海的巨峰岩，最後要集體從深海回到海面。潛導在過程中會舉起浮力袋，引導大家上升並進行安全停留。雖然潛導必須因此多花力氣把多餘線繩捲回來，這不失為一種不讓大家走散的好方法。

潛水裝備

　　到處都很容易取得高氧氣瓶，優質潛水中心出租的裝備都很好，也有大尺寸，只是要找到 XXL 尺寸濕式防寒衣稍嫌困難。

　　比較少業者有自己的空氣加壓設備，多半是和專門填充氣瓶的業者合作，確認隔天要幾瓶空氣、幾瓶高氧之後，事先打電話向氣瓶業者預訂，請他們直接送到潛水的海灘或者出海港口。

攝影

　　只做一日船潛的船隻通常不會設有攝影器材洗滌箱，船上也不見得會有淡水，所以如果想要在船上把攝影器材洗一洗的話，請事先跟潛水業者說，應該不會有問題。

　　台灣最頂尖的潛水渡假村業者逐漸意識到應該要給攝影師設立專屬攝影室，不過最近才剛開始起步，所以不要理所當然認為一定會有攝影室，但還是可以在預約時問一下，這樣業者的服務才會進步。

潛水季節一覽

本章會快速說明台灣六大潛水區域一年中不同時期的主要海況，詳細內容請參考各章「何時前往」一節之說明。

淡季與旺季之間：四月到六月、九月到十月

北海岸：最適合潛水的季節，水溫溫暖，海面平靜，水下能見度佳。

澎湖：分別是四月到九月潛水季節的頭和尾。

小琉球：潛水旺季，水溫溫暖，但人很多，不建議此時前往。

恆春：不像旺季那麼多人，海況還算不錯，水溫也溫暖，是最適合潛水的季節。

蘭嶼：最適合潛水的季節，尤其是九月。四到六月剛好是飛魚季，所以水下水上的體驗都能收穫滿滿。

綠島：人比七、八月少一點，也是最適合潛水的季節。

旺季：七月到八月

所有區域：旺季正旺的時候，海水最溫暖，如果沒有遇到雷雨的

話，水面會很平靜。但船上和海邊都人擠人，而且經常下雨，碰到颱風的機會也比較高。這個時候來潛水得碰點運氣，不是大好就是大壞。

冬天淡季：十一月到隔年三月

北海岸：海水比較涼，東北季風正強，浪大，但有屏障保護的海灣依舊適合潛水，且水下能見度勝於夏天。

澎湖：不開放潛水。

小琉球：人沒那麼多，晴空萬里，水溫依舊溫暖，是最適合潛水的季節。

恆春：海水比較涼，但水下能見度更好，天空蔚藍。如果不介意水溫比較涼的話，十分適合此時造訪。如果想要在冬天來，又希望水溫暖和一點，就選三月。

蘭嶼：客輪班次少，有些潛水中心不營業。海水比夏天涼，北邊海況有可能不理想，南邊最好。二到三月島上會有許多不去潛水的遊客，因為飛魚季開始了。

綠島：海水比較涼，但這個季節西南方海況比夏天還要好。遊客比較少，客輪班次也會減少。一月到二月有些業者會帶潛水經驗豐富的客人去看看能不能遇見錘頭雙髻鯊。

潛水事前準備

如果平常沒有做有氧運動的習慣,請開始養成習慣。去海邊或游泳池游個幾圈更好。逐漸調整自己,週末花點時間去外面走走,最好是曬個太陽。

記得要保旅遊平安險及潛水險,而且保險範圍要包括緊急醫療後送及再加壓治療。這很重要,沒有保不要去。台灣離島很偏僻,萬一不幸生病或受傷,可能要花上一天交通時間才會得到最好的醫療救治。

還有,記得複習潛水電腦錶使用手冊,確定手上的潛水電腦錶如何使用,如何設定高氧比例,以及確認在潛水模式及減壓模式下的螢幕長什麼樣子。

檢查潛水裝備有沒有發霉或損壞。問一下附近的潛水俱樂部能不能讓你到泳池潛水,用來檢查有沒有破損漏氣。有問題的話就送修,送修回來之後再測試一次,總之要在出發前確認已經修好了。

安全潛水守則

不論是安排到台灣潛水或世界其他地方潛水，務必要多做功課。從本書著手是不錯的方法。

如何挑選潛水業者

查一下潛水旅遊網站和潛水社群，看看業者評價與推薦哪些業者。特別留意以下這些留言，包括業者的專業性、細心程度與是否重視安全程序。了解一下每家業者過去的安全紀錄，也可以在潛水線上論壇請人提供建議。

查一下打算潛水處的過去紀錄，有些是惡名昭彰的出事地點，需要格外小心，最好不要列入優先潛點，直到你有足夠經驗再說。台灣常出事的潛點包括七星岩、鵝鑾鼻燈塔外海中央的潛點，以及可以在冬天看到錘頭雙髻鯊的綠島滾水鼻。

由於水肺潛水在台灣屬於較新興的運動項目，加上許多業者最近才剛開始行銷外國客群，網路上可能找不到太多評論。隨著愈來愈多

外國客人到台灣潛水，假以時日必然會有所轉變。你應該留意的是最新發表的內容，而且內容要詳實有料。至於寫得和業者網站上內容大同小異的評論，則要小心。https://www.scubaboard.com/ 這個網站的潛水社群聊天室及台灣相關討論串資訊都十分可靠。

還可以從一些地方觀察業者是否重視安全，像是有沒有提到潛水客人與潛導的比例最大是多少（理想上是四比一或三比一），以及潛水學員與教練的比例（初階課程應該要一比一或二比一，進階課程則是四比一）。查一下業者是否有專業認證，同時看一下業者成員經歷及客人評論。

比較一下業者網站上的客人評論和客人在 TripAdvisor 或 ScubaBoard 網站上給業者的評論，兩者是否一致？業者網站是否提到空氣供應無虞，是否有專業的員工懂得如何充填氣瓶？是否提到船潛有哪些方案可以選擇，以及相關能力？網站上的照片真的和業者所宣稱的潛水裝備品質、船隻狀況、員工客人比例及安全裝備一致嗎？

簡單列出理想的業者名單之後，就逐一寫信去問。信中介紹一下自己，說明寫信的目的，問幾個重要問題（第一封信不要問太多問題），讓對方聚焦。如果對方沒有回信，你的名單就順勢變短了。至於有回信的人，可以評估一下回信的速度和態度，以及是否有回答到

你的問題。如果業者在生意做成之前都不打算理你或傾聽你的需求，之後也不太可能會因為你付了訂金或人到現場而特別理你。

現場確認事項

到了現場要怎麼知道你遇到的是好業者，做對選擇？這就要看看對方的應對是否專業，潛水中心員工是不是彬彬有禮？有沒有要看你的潛水證及潛水日誌？會不會要求客人第一次都要進行測潛，很久沒潛水的人也要？如果答案都是正面的，表示你選對了。也可以注意一下牆上有沒有展示員工的潛水資格證書。

我到每間潛水中心一定會看的東西就是「垃圾桶」。如果垃圾桶滿出來，很久沒倒，我就會認為這家業者不把其他更重要的日常事項當一回事，像是更換空氣壓縮系統的濾網，保養船隻引擎，或是保養調節器。

測潛

有些民眾覺得被要求做測潛，等於被人看不起，或是浪費時間。

但其實有安排測潛的業者正足以說明業者重視客人和員工的安全。畢竟專家看過太多「說一套做一套」的客人。

潛導最不樂於見到客人明明說自己很厲害，結果到水下遇到高難度狀況時，大家才發現他其實是個肉腳，得靠別人牽扶。

業者請你行前先在簡單環境中做一趟潛水，無非是要評估你的潛水水準，用來決定該帶你去哪邊潛水比較適合，而且要讓你和同樣水準的客人一起潛水。這樣你才會真正樂在其中。

對你而言，在簡單環境中做測潛也是檢查設備的好方法，如果很久沒潛水，也可以透過這方法重新溫習一下，而且很好玩。技術盤點潛水不太會無聊，大多數業者都知道有哪些潛點既能測潛，又充滿趣味。

下水前的簡報

從下水前的簡報也可以看出潛水業者是否專業。

一場簡報應該要告訴你所有該知道的事情，也應該要預知到你會有哪些問題。比方說，如果放流潛水的地點過去曾經發生潛水客失蹤案例，簡報就應該要說明業者會採取哪些作法，避免這件事發生在你

身上。只說會幫你準備浮力袋及發聲裝置是不夠的，而是應該要能夠告訴你，一旦你使用浮力袋或發聲裝置時，船員和潛水長會怎麼做，以確保立即知道你的位置。簡報還應該要說明整趟潛水計劃、最新海流狀況、天氣狀況，以及萬一人還在水下但發生不好的狀況時，會啟動哪些緊急應變程序。

簡報也應該要說明由誰在船上負責確保潛水船不會離潛水客人太遠，還有誰負責緊盯提早浮到海面的客人。這很重要，因為世界各地都有潛水民眾因為提早浮上海面，船上卻沒有人負責緊盯動向，導致潛水客最後失蹤。總是會有人提前浮上來，像是因為空氣不足、人不舒服、覺得太難，或是和團體走散。這在水肺潛水界是常識，所以如果有業者推出放流潛水行程，卻沒有派專門的人持續緊盯潛水客人行蹤，就是失職。

好的簡報最後會有提問時間，如果有業者沒有提到的問題，就該在這個時候提出來。不要怕別人怎麼想，不要因為同團經驗比較豐富的潛水客人沒有發問，就覺得一切沒有問題。比方說，如果發現載你出海船潛的船隻只有一個引擎，可以問業者萬一引擎壞掉的話，要怎麼把客人載上船。或者，如果要搭的是大型船，上面有很多潛水客，卻沒有人問到業者有什麼身分確認機制，你可以問業者會用哪些程序

來確保船在出發到下一個潛點之前，客人都已經上船了。

最後，萬一覺得業者的回答你不滿意，覺得這場簡報哪裡怪怪的，或是覺得業者準備不足、裝備不足，請不要遲疑，直接告訴業者你不想潛水，其他客人去就好。你總不想為了不要出事，而枯坐在船上吧。

潛水安全最重要，沒有例外。

放流潛水與水面安全

黑潮給台灣海域帶來豐富多樣的海洋生態，同時流速很快，所以有時候可能會碰到要做放流潛水的情況。

只要給專業潛水業者帶，有正確裝備，保持正確認知，其實不必太過擔心放流潛水。上一章談到如何挑選會照顧客人的良好業者，以及業者應有的作為，以確保客人在從事放流潛水時安全無虞。

本章則要談談你自己應該具備的安全作為。

重要裝備

萬一不幸潛水完發現自己脫隊了，以下裝備能夠幫助搜救人員或其他船隻找到你。不要只在放流潛水時才攜帶，每次潛水都要攜帶。

1. **充氣式浮力袋（象拔）**。帶細長一點的，不要帶短胖的那種，顏色要挑鮮橘色或亮黃色。我聽過潛水船船員說，他們會先注意到橘色的浮力袋，但也有人說黃色比較好。不管什麼顏色，浮力袋最上方如果有貼反光片的話，能反射陽光，讓人更容易

發現你的位置。

2. **會發出聲音的裝置**。像是 Storm 牌求生哨子，或是在浮力控制背心充氣管裝個蜂鳴器。

3. **潛水手電筒**。在大白天開始潛水不代表晚上就會離開水面。手電筒可以用來發出信號，或是用來照亮浮力袋，讓浮力袋變成某種光劍。如果你是水下攝影師，你的頻閃裝置（strobe）就是很棒的緊急求救裝置，連大白天都看得到。

4. **頭套**。不只能夠在水下保暖頭部，漂在海面等待救援時也能避免頭部曬傷。

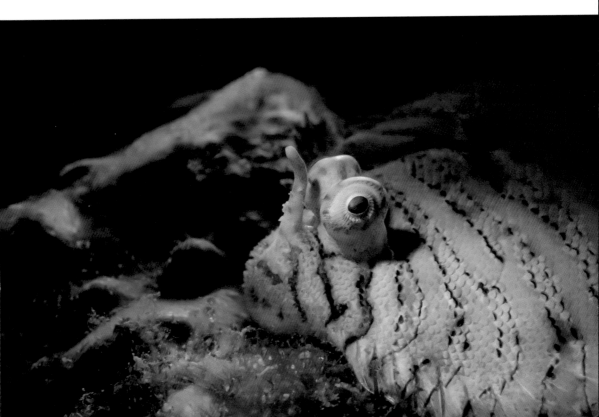

除了攜帶正確裝備方便別人在水面上找到你，如果一開始就留意幾個基本預防措施，更能夠避免在海上迷失。

預防措施

1. 潛水途中和上升途中緊跟著大家，不要脫隊。

2. 如果是船潛，同船沒有人認識你，記得要向船員及同行其他潛水客自我介紹，確保他們記住你的長相。不要當個「隱形」潛水客人，不然到了水下會被大家遺忘跟丟包。

3. 不要在浪大的時候從事放流潛水，因為很難看見藏在浪峰之間暗處的潛水客。同理，下大雨或起濃霧的時候也不要，因為船上負責緊盯潛水客的船員不容易看到你。

4. 如果下午很晚才下水，請務必選擇同樣適合夜潛、海況平靜且有屏障的水域。在天很快就黑的熱帶地區，尤其要注意這一點。過去世界上許多極糟的失蹤案例，都發生在熱帶地區，下午很晚才開始放流潛水，此時夕陽十分刺眼，而且浪與浪之間陰影會很深，就算浮力袋很高，顏色還是橘色，仍然看不到。

船沒有來載你的話怎麼辦

每次潛水都有可能會發生人已經浮上水面，應該來載你的船卻不在附近，甚至不見船蹤影的狀況。這時不要覺得是發生了不好的事，開始緊張。因為船有可能只是去載從別處浮出水面、走散的潛水客。請你施放浮力袋，盡可能讓自己浮在水面上。如果頭很難保持在水面上，而且有用配重的話，就扔掉配重，但帶子要留著。面罩不要脫掉，這樣海水才不會一直灌進鼻子。如果有戴手套、頭套，也不要脫下來，盡可能保暖。

萬一船沒有馬上出現，務必要與大家待在一起不要亂跑，因為搜救人員比較容易看到水面上的一群潛水客，而不是落單潛水客。可以利用配重帶或浮力控制背心的線軸讓所有人聚在一起。請立刻這樣做，否則一旦有人漂走，就很難再讓大家集中。

如果很靠近海岸，可以朝岸邊游過去，但不要和海浪正面硬碰硬，用斜角的方式穿過去。最重要的是，保持樂觀、冷靜，不要失去希望。熟悉海浪與海流狀況的搜救人員正在趕過來，你一定會被找到。假如看到遠方有船，或是空中有直升機，那就趕快大力吹哨子、揮舞浮力袋，還有打燈！

守護我們的海洋

懂得遵守幾點水下禮儀，你也可以當個周到、貼心又很有環保意識的潛水客，一起幫忙守護人類共同的海洋與水下生物。以下列出十大要點：

1. 遠離海床，手不要抓礁岩，它不是你的靠山。

2. 確保裝備不鬆脫，不會一邊游，一邊垂到下方破壞礁岩。

3. 控制蛙鞋力道，用蛙式或改良版鞭狀打水，不要踢到礁岩或捲起底部泥沙。

4. 練習反向打水，用來遠離礁岩（如果不知道怎麼做，請找一個會的人教你）。

5. 只清除水下看起來近期才出現的垃圾，或是漂在水上的垃圾。看起來有一段時日的垃圾就讓它留在原地，因為它可能已經成為格外脆弱的動物棲息地。你一拿走，動物可能會死亡。

6. 不論大小，都不要碰觸或戲弄海中生物。

7. 不要為了拍照好看就拿起或移動海中生物。

8. 若想在海流中保持原地不動，請善用叮叮棒或流鉤，不要用手

或蛙鞋。

9. 不要餵魚。

10. 請使用不會破壞珊瑚礁的防曬乳（看一下瓶子上的小字怎麼

寫，如果沒有寫說不會破壞珊瑚礁，那就是會破壞珊瑚礁）。

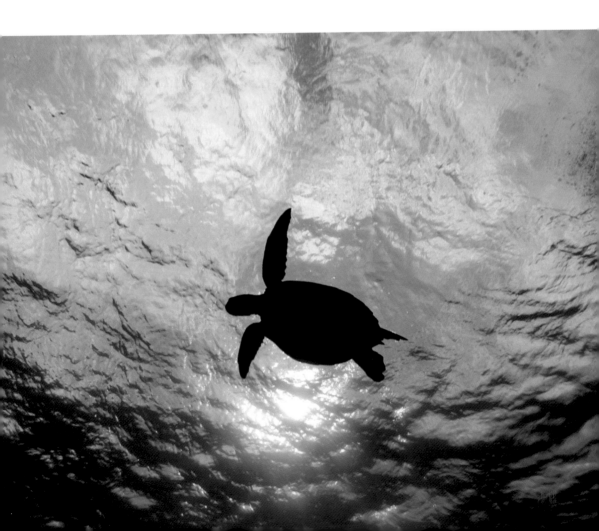

潛水緊急聯絡資訊

　　台灣的醫療設施世界頂尖，大部分常見的病症可以在當地就醫治療。但不管去世界上哪個地方潛水，都請在出發前先確認你跟「潛水員警示網」（Divers Alert Network, DAN）承保的潛水意外險或是類似的醫療險、醫療專機險，都還在承保期間。

　　還是老話一句，避免得到潛水夫病的最好方法，就是潛水時保守一點，緩慢上升，攝取足夠水份。如果潛水完覺得身體不對勁，請立刻撥打 DAN 熱線。離台灣最近的 DAN 熱線據點位於香港，電話是（+852）-3611-7326。主要的 DAN 亞太地區熱線是在澳洲，電話是（+61）-8-8212-9242。但請務必先到他們的官網 www.danasiapacific.org「急救處理」頁面確認一下電話號碼再撥打，因為號碼可能會有異動。

　　不論你是不是 DAN 會員，電話另一端的客服人員都會提供相關協助，但如果你沒有 DAN 保險，他們頂多只會提供建議與協助，不會替你支付醫療、醫療專機等費用。潛水業者也不會幫你付這筆錢。

要付錢的會是你，或是你的家人朋友。

　　有些情況下，萬一潛水受傷但沒有保險，導致延誤撤離或治療，而且遇到的還是潛水夫病時，有沒有保險將會攸關生死。

　　所以，沒有什麼好考慮的：不管什麼時候潛水，或去哪裡潛水，都務必要保潛水險。全台共有五間高壓氧治療艙，以下列出六大潛水區域最近的高壓氧治療艙資訊。

北海岸

三軍總醫院基隆分院（前海軍醫院）

　　基隆市中正區正榮街 100 號　　02-24627786

三軍總醫院

　　台北市內湖區成功路二段 325 號　　02-87927249

澎湖

三軍總醫院澎湖分院附設民眾診療服務處

　　澎湖縣馬公市前寮里 16-8 號　　06-9217846

小琉球、恆春、蘭嶼及綠島

國軍高雄總醫院左營分院

　　高雄市左營區軍校路 553 號　　07-5812826

彰化（台灣西部）

彰化基督教醫院

　　彰化市南校街 135 號　　04-7238595

致謝

首先，我要感謝陳郁敏啟發我寫這本指南，也要感謝「漣漪人文化基金會」的朱平及 Nicole Yu，讓我的寫作靈感得以保持下去。

也要特別感謝「台灣潛水」（Taiwan Dive Center）陳琦恩及江韻嵐的大力支持，多虧有你們的幫忙，本書才能順利付梓。若不是有京太郎拍的水下漂亮照片，本書肯定會失色不少。

還要感謝許多潛水夥伴、司機、主辦人及旅伴，讓我在做田野調查時十分歡樂，這些人包括：謝維、林啟盛、鄞郁婷、劉宇涵、鄭淑仁、Yu-jie Wang、陳芷涵、劉岳驊、陳昱華、張意晨、Peggy Chiang、黃小莫、Addison Liu、吳冠樑、張桓誠、黃勳偉、施品正、Chih Rock、Duanna Lin Chihpei、Jim Chen Jingtang、林明樟、王永福、JJ Yan、Audrey 與 Amber、Chloe 與「藍海屋潛水渡假村」的各位、澎湖的葉生弘與 Aman Chen、黃怡嘉、陳致豪、李昆弦、「阿禧潛水俱樂部」的 Tzu-yan、Robert Chen、April Yao、Yao Ching-yu 及 Manni Hsu。

還要感謝好朋友羅伯特・詹地。幾年前他到台灣潛水快閃旅遊，

事後寫了一封信給我，提到改天想再回去台灣好好深入潛水，但有些事情想要先了解。當時他沒料到我之後會寫一本指南（連我自己都沒料到）。導致後來我在寫這本書的時候，不時會停下來問問自己：「如果是好友的話，他會想要知道些什麼？」

最後，還是老樣子，感謝老婆蘇菲——沒有什麼事情不需要感謝妳，包括妳給了我那些很棒的地圖。

重要人物

你們是促成這一切的靈魂人物

▲開幕酒會。

◀小頭家和他的爸媽。

◀北海岸潛水團隊。

▶綠島潛水團隊。

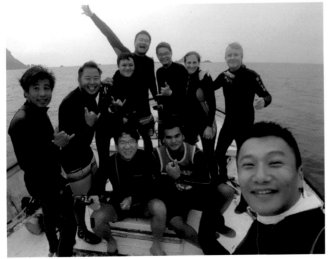

◀蘭嶼潛水團隊。

國家圖書館出版品預行編目資料

環台潛旅：海洋生態潛水秘境50+／賽門・普利摩（Simon Pridmore）
著；謝孟達譯. -- 初版. -- 臺北市：商周出版，城邦文化事業股份有限
公司出版：英屬蓋曼群島商家庭傳媒股份有限公司城邦分公司發行，
2021.08
　　面；　　公分
譯自：Dive into Taiwan

ISBN　978-986-0734-37-9（平裝）

1. 潛水　2. 台灣遊記

994.3　　　　　　　　　　　　　　　　　　110007133

環台潛旅：海洋生態潛水秘境50+

作　　　　者／賽門・普利摩（Simon Pridmore）
譯　　　　者／謝孟達
責 任 編 輯／黃筠婷

版　　　權／邱珮芸、劉鎔慈、黃淑敏
行 銷 業 務／林秀津、劉治良、周佑潔
總　編　輯／程鳳儀
總　經　理／彭之琬
事業群總經理／黃淑貞
發　行　人／何飛鵬

法 律 顧 問／元禾法律事務所　王子文律師
出　　　版／商周出版
　　　　　　台北市中山區民生東路二段141號4樓
　　　　　　電話：(02) 2500-7008　傳真：(02) 2500-7759
　　　　　　E-mail：bwp.service@cite.com.tw
　　　　　　Blog：http://bwp25007008.pixnet.net/blog
發　　　行／英屬蓋曼群島商家庭傳媒股份有限公司城邦分公司
　　　　　　台北市中山區民生東路二段141號2樓
　　　　　　書虫客服服務專線：(02)2500-7718・(02)2500-7719
　　　　　　24小時傳真服務：(02)2500-1990・(02)2500-1991
　　　　　　服務時間：週一至週五09:30-12:00・13:30-17:00
　　　　　　郵撥帳號：19863813　　戶名：書虫股份有限公司
　　　　　　讀者服務信箱E-mail：service@readingclub.com.tw
　　　　　　歡迎光臨城邦讀書花園　　網址：www.cite.com.tw
香港發行所／城邦（香港）出版集團有限公司
　　　　　　香港灣仔駱克道193號東超商業中心1樓
　　　　　　Email：hkcite@biznetvigator.com
　　　　　　電話：(852)2508-6231　　傳真：(852)2578-9337
馬新發行所／城邦(馬新)出版集團　【Cite (M) Sdn. Bhd.】
　　　　　　41, Jalan Radin Anum, Bandar Baru Sri Petaling,
　　　　　　57000 Kuala Lumpur, Malaysia
　　　　　　電話：(603)90578822　　傳真：(603)90576622
　　　　　　Email：cite@cite.com.my

照 片 提 供／京太郎（Kyo Liu）
封 面 設 計／徐璽工作室
電 腦 排 版／唯翔工作室
印　　　刷／韋懋印刷事業有限公司
總　經　銷／聯合發行股份有限公司　電話：(02)2917-8022　傳真：(02)2911-0053
　　　　　　地址：新北市231新店區寶橋路235巷6弄6號2樓

城邦讀書花園
www.cite.com.tw

廣　告　回　函
北區郵政管理登記證
北 臺 字 第 1 0 1 5 8 號
郵資已付，免貼郵票

104　台北市民生東路二段141號2樓

英屬蓋曼群島商家庭傳媒股份有限公司城邦分公司　收

- -

請沿虛線對摺，謝謝！

書號：BH6085	書名：環台潛旅：海洋生態潛水秘境50＋

讀者回函卡

感謝您購買我們出版的書籍！請費心填寫此回函卡，我們將不定期寄上城邦集團最新的出版訊息。

不定期好禮相贈！
立即加入：商周出版
Facebook 粉絲團

姓名：_____ 性別：□男　□女

生日：西元_____年_____月_____日

地址：_____

聯絡電話：_____　傳真：_____

E-mail：

學歷：□ 1. 小學 □ 2. 國中 □ 3. 高中 □ 4. 大學 □ 5. 研究所以上

職業：□ 1. 學生 □ 2. 軍公教 □ 3. 服務 □ 4. 金融 □ 5. 製造 □ 6. 資訊

　　　□ 7. 傳播 □ 8. 自由業 □ 9. 農漁牧 □ 10. 家管 □ 11. 退休

　　　□ 12. 其他_____

您從何種方式得知本書消息？

　　　□ 1. 書店 □ 2. 網路 □ 3. 報紙 □ 4. 雜誌 □ 5. 廣播 □ 6. 電視

　　　□ 7. 親友推薦 □ 8. 其他_____

您通常以何種方式購書？

　　　□ 1. 書店 □ 2. 網路 □ 3. 傳真訂購 □ 4. 郵局劃撥 □ 5. 其他_____

您喜歡閱讀那些類別的書籍？

　　　□ 1. 財經商業 □ 2. 自然科學 □ 3. 歷史 □ 4. 法律 □ 5. 文學

　　　□ 6. 休閒旅遊 □ 7. 小說 □ 8. 人物傳記 □ 9. 生活、勵志 □ 10. 其他

對我們的建議：_____
